핵 몽

핵몽작가모임

WWW.HEXAGONBOOK.COM

이 도서의 국립중앙도서관 출판예정도서목록(CIP)은 서지정보유통지원시스템 홈페이지(http://seoji.nl.go.kr)와 국가자료종합목록 구축시스템(http://kolis-net.nl.go.kr)에서 이용하실 수 있습니다. (CIP제어번호 : CIP2020041851)

한국현대미술선 045
핵몽

2020년 10월 14일 초판 1쇄 발행

지 은 이 핵몽작가모임 :
　　　　　 박건 · 박미화 · 방정아 · 이동문 · 이소담 · 정정엽 · 정철교 · 홍성담 · 토다밴드
펴 낸 이 조동욱
기　 획 조기수 · 양정애
펴 낸 곳 출판회사 헥사곤 Hexagon Publishing Co.
등　 록 제2018-000011호 (등록일: 2010. 7. 13)
주　 소 경기도 성남시 분당구 성남대로 51, 270
전　 화 070-7743-8000
팩　 스 0303-3444-0089
이 메 일 joy@hexagonbook.com
웹사이트 www.hexagonbook.com

ISBN 979-11-89688-42-4
ISBN 978-89-966429-7-8 (세트)

핵　몽

Hack Mong :
Delusions of Nuclear Power

HEXAGON
Korean Contemporary Art Book
한국현대미술선 045

예술가들은
왜 핵몽核夢을 했나

간혹 억장이 메이다 보면 말을 해도 말이 아니고, 글을 써도 글이 아닐 때가 많다. 핵에 관한 이야기를 하다 보면 언제나 기가 막혀서 말도 아닌 말을 또는 글도 아닌 글을 쓰게 된다. 이 '머리글' 역시 그렇다.

내가 할 이야기는 핵발전소에 관한 너무나도 상식적인 문제다.
겨우 화가 나부랭이 주제에 핵에 관해 이야기를 한들, 전문가나 활동가들의 글을 베끼기에 급급할 것이니 그냥 내가 경험한 몇 가지 누추한 에피소드를 중심으로 주섬주섬 이야기를 하겠다.

1 먼저 전혀 핵과 관련이 없는 이십여 년 전의 에피소드 하나.

십수 년 전만 해도 1천만 명이 넘게 살아가는 서울시에는 화장시설과 납골 시설이 단 한 곳도 없었다. 서울 사람들이 경기도 벽제나 수원의 화장장을 사용했으나 포화상태에 이르게 되자 서울시는 일원동 깊은 산속 골짜기에 화장과 납골 시설을 건립하기로 했다. 당장 주택가 옆이나 시내 한가운데에 짓겠다는 것도 아닌데 강남 사람들 주축으로 엄청난 반대를 했다. 당시에 화장장 건립을 위한 토론회에서 나에게 풍수지리 부분의 발제가 맡겨졌다. 토론이 시작하기도 전에 피

켓과 플래카드를 든 주민들이 토론장을 채우고 주변을 에워싸고 반대 시위를 했다. 소란 때문에 내 앞의 발제자들이 제대로 발표도 하지 못하고 말았다. 내 발표 차례가 되었다. 나는 일어서서 토론장 강당의 앰프 볼륨을 한껏 높여놓고 자리에 앉아 발표할 원고는 접어 넣어버리고 큰소리로 이렇게 말했다.

"뭐! 무엇이든 좋습니다. 이곳 주민들이 반대를 한다면 서울시의 다른 곳에 건립하면 되지요. 대신에 이곳 주민들은 새로운 화장시설을 사용할 수 없게 할 뿐만 아니라, 대한민국 어떤 화장장에서도 이곳 주민들의 화장을 받아주지 않도록 하면 되겠지요.
여러분들 중에서 누군가가 돌아가시게 되면, 가족들이 망자를 미이라로 만들어서 평생 함께 보듬고 살든지, 영원히 주방 냉장고 냉동실에 보관하시든지, 아니면 주방 가스 불에 시신을 조각내서 태우든지, 그래서 베란다 화분에 납골을 하든지 말든지…"
내 발언이 다 끝나기도 전에 피켓이 날아오고 의자가 날아오고 심지어 신발짝까지 날아왔다. 그날 토론회는 개판이 되어버렸지만 6년 동안 법정 분쟁 끝에 결국 '서울추모공원'은 최고의 시설로 2011년에 건립이 되었고 그곳 주민들은 물론 서울 시민들이 편리하게 잘 사용하고 있다.

2 우리 인류에게 가장 큰 비극의 시작은 에덴동산에서 몰래 먹은 사과 한 조각이었다. 그러나 뉴턴이 발견한 사과를 통해서 비로소 인간은 신의 노여움을 이해할 수 있었다.
그러나 인류에게 더 큰 비극은 핵이라는 새로운 물질을 발견한 사건이다. 현대 인류가 핵이라는 새로운 물질을 우연히 창조하면서부터 인간은 신神의 자리에 등극했다.
핵물질은 전쟁 권력에 의해 대량살상무기로 발전했고, 자본가들에 의해서 핵발전소라는 악성 종양으로 이 땅에 솟아났다.

인격 파탄이나 악마성惡魔性을 갖고 태어난 사람을 요즘 '사이코패스'라고 부른다. 악마나 사이코패스의 존재를 쉽게 설명하자면, 차후의 결과를 생각하지 않고 지금 자신에게 찾아든 욕망을 무조건 채우겠다는 것이다. 결과에 대한 예상이나 책임은 자신과 아무 상관이 없다는 것이다. 중세의 마귀도 사라지고, 종교 속 악마도 사라지고, 드라큘라 백작도 사라진 현대에 과학자와 자본가와 권력자들로 구성된 '핵마피아'는 현대판 악마들이다. '핵마피아'란 결국 과학이라는 미명 아래 사이코패스나 연쇄살인마들이 카르텔을 형성한 집단이다.
저들이 핵발전소로 온갖 사익을 채우더라도 '이것은 이래저래 큰일 날 물질이니 우리가 편리함

을 누리는 대신에 모든 이들이 잘 감시하고 극히 조심해야 한다'라고 이야기한다면 그나마 눈곱만한 양심이라도 살아있다고 볼 수 있겠지만, 저들은 핵이 전쟁보다 절대 안전하다고 빡빡! 우기고 있다. 아휴~ 징글징글한 사이코패스들!

저들은 향후 인류의 에너지에 대한 대안이 핵발전소밖에 없다고 우기거나, 핵은 가장 안전하고 청정하고 값싼 것이라고 억지를 부린다.

누군가는 핵발전소를 화장실 없는 아파트라고 했다. 똥을 해결할 수도 없고 심지어 똥을 쌀 똥꼬도 없는 주제에 우선 입맛이 동한다고 죽자 살자 먹어 치우는 인간, 핵발전소를 사랑하는 인간들은 어떤 일의 결과에 대해 전혀 책임 없는 사이코패스나 다름없다. 이런 사이코패스들은 사람 사는 세상에서 좀 격리해서 관리해야 되지 않을까 생각한다.

3 핵발전소가 진정으로 청정에너지라면, 전국 도시들 중에서 가장 전기를 많이 사용하는 서울 한강 변에 핵발전소를 20기쯤 지으면 될 것이다. 그것이 그렇게 소중하고 좋은 것이면 광화문 광장에 세워도 무방하다. 일 년 365일 밤마다 축제 같은 불야성 강남 한복판에 지으면 더욱 좋겠다. 이왕지사 그냥 바다로 흘려보내는 한강물을 냉각수로 마음껏 공짜로 퍼다 사용하시라!

그리고 각 도시나 지역들이 자신들이 사용할 만큼 전기량을 생산할 수 있는 크고 작은 핵발전소를 자신들의 도시 가장 번화가에 지으면 아무도 말리지 않겠다.

'핵발전'을 너무너무 애타게 사랑하시는 분은 자신의 주택 가스난방 보일러 대신에 소형 핵 발전기를 안방 침대 밑에 마음껏 설치하시고 값싼 에너지로 대대손손 풍요를 누리시라!

내가 이렇게 말하면서도 내 스스로 언어도단言語道斷을 일으키고 있다. 핵도 마찬가지다. 도단道斷이다. 도단! 이미 '도단'이 되어버린 핵을 말해야 하니, 어쩔 수 없이 내 언어도 도단이 될 수밖에 없다.

4 《핵몽核夢》 전시회는 순전히 우리들의 힘으로 시작했다. 답사에서 전시까지 모두 우리 스스로 십시일반을 했다. 이런 우리의 열정을 그냥 넘기지 않고 많은 분들이 전시장소나 여러 도움을 주었다.

무척 바쁜 일정에 시달리는 양정애 큐레이터가 두 번째 전시를 만드는 일에 자원봉사를 지원했다. 그리고 그의 도움으로 기어코 공공기관의 예산을 받아 세 번째 전시와 더불어 그동안 우리들이 생산한 《핵몽核夢》 그림을 아카이브 도록으로 만들게 되었다.

작가들의 친목회나 회원전까지도 공공기관의 프로젝트에 기대어 예산을 받지 않고는 한 치 앞도 내디딜 수 없는 시대가 되었다. 심지어 개인전까지 공공기관에게 손을 내밀어야 한다는 현실이 안타깝다. 나는 이것이 과연 화가들의 자생력을 위해서 좋은 일인지는 여러 논의를 거쳐야 할 것이라고 생각한다. 심지어 프로젝트 공모 심사에 통과할 수 있도록 전시 기획서를 대신 써주는 신종 직업도 생겨났다니 억장이 메인다.

우리는 이번 전시가 끝나면, 또다시 서로 십시일반 하여 새로운 《핵몽核夢》 전시회를 만들어 갈 것이다. 그리고 여러 지역에서 여러 다양한 화가들이 핵에 관한 그림들을 만들고, 그것을 어떤 방식으로든 전시하기를 염원한다.

히로시마와 나가사키 이후 체르노빌과 후쿠시마를 경험하면서 핵은 우리 '인간의 것'이 아니라는 것이 이미 판명되었다. 핵의 산업화가 가져다준 재앙 2011년 후쿠시마는 지금도 진행 중이다. 우리 동아시아 현대사가 태평양 전쟁을 기준으로 전전戰前과 전후戰後세대의 생각과 가치의 변곡점을 나누었다면, 이제는 후쿠시마 재앙 2011년을 전환점으로 두고 세대 구분을 하게 될 것이다. 전쟁이 우리들에게 '국가' '민족' '국민' 등등에 대한 존재 이유를 끊임없이 질문을 던졌다면, 후쿠시마 사태는 그동안 우리 인간이 구축해왔던 문명에 대한 회의와 인간이 궁극적으로 누려야 할 행복에 대한 가치개념에 대해 날 선 질문을 하게 될 것이다.

현대 문명사의 대전환, 우리 《핵몽核夢》의 그림들은 바로 이 지점에 대한 질문을 다양한 방법으로 제시해야 할 것이다.

영광 한빛 핵발전소를 보듬고 살아가는 광주의 작가들 십여 명이 모여 십시일반 전시회를 마련했다는 소식이 너무나 반갑다. 이번 서울 《핵몽核夢》 전시회와 거의 같은 시기에 광주의 메이홀 갤러리에서 그들도 전시회를 하게 된다. 여러 곳에서 각자의 처지와 조건으로 다양하게 벌어지는 이런 전시회가 모두 함께 모여 큰 강과 같은 전시회를 만들어 상생과 평화의 바다로 함께 흘러가게 될 것이라고 확신한다.

핵몽작가모임
홍성담

핵몽核夢 작가모임 좌담

참석자 : 박건, 박미화, 방정아, 이동문, 이소담,
정정엽, 홍성담(사회), 양정애(녹취)

예술가들의 입장에서 '핵'을 어떻게 규정할 수 있을까?

홍성담: 탈핵에 대한 우리 시대의 예술가 방식의 언어가 나와야 되겠다는 생각에서 좌담회를 마련했습니다. 서로 편하게 이야기를 나누겠습니다. 그동안 각자 '핵몽' 작업을 해오면서 느낀 점들, 그리고 작업을 하기 위해 읽었던 책 내용들을 참고로 이야기하고, 편한 상태에서 이야기를 나누다 보면 서로의 생각도 공유되고 정리가 될 것 같습니다. 지금 우리가 이미지나 비평 등 여러 가지로 부족해서, 이번 좌담만큼은 제대로 기록해 놓을 필요가 있겠다는 생각이 들어요. 대략 몇 가지 질문을 만들었습니다. 우리들이 그동안 발표했던 그림에 관한 질문은 따로 만들지 않았으니까 적절한 시간에 작업 메모를 이야기해주시면 되겠습니다. 물론 각자 맡은 영역에 관한 답을 해야겠지만 다른 영역에 대한 질문에도 간단한 답을 준비해주세요. 또한 더 중요하고 필요한 질문은 스스로 만들어서 사회자에게 제공해주시기 바랍니다.

박건: 지금 '핵몽'이 3년 전부터 시작을 했는데, 부족하다기보다는 아직도 시작 단계라고 생각해요. 쌓아 나가야 할 관점으로 봐요. 물론 홍성담 작가의 활동이 주도적이고 의미가 있다고 생각하고, 그게 또 확산되어 가는 과정이 눈으로 보여요. 《핵몽 1》을 할 때만 하더라도 '예술가들이 무슨 핵 그림을 그린다냐' 그런 시선들이 많았는데. 그리고 워낙 작가들의 진지함이라고 그럴까? 접근하는 자세, 태도, 이런 것들이 좋았기 때문에, 1회전에서 2회전으로 오고, 3회전으로 오면서 나름대로, 조용하지만 문화예술계 쪽에 잔잔한 파문을 주었다고 봐요. 또 최근에 광주와 울산 등 지역 중심으로 탈원전을 주제로 한 예술가 모임이 홍성담 작가와 더불어 결성이 되고, 작품으로 새롭게 만들어지고 있는 점에서 볼 때 더욱 그런 것을 느껴요. 처음에는 어떤 계획 없이 '이게 될까, 말까?' 하는 그런 의구심 속에 해왔는데, 시간이 지날수록 가시적인 효과를 저는 봤어요. 그런 점에서 굉장히 보람을 느끼고, 흐뭇한 생각이 들기도 했어요. 이걸 지속적으로 해나가야겠다는 어떤 당위성도 느껴요. 그런 점에서 어떤 형태로든지, 어디서든지, 예전에 "시대정신"처럼 '모든 방향에서 달려와서 만져보고 꼬집어보고 껴안아 보'는 그런 단계에 와 있다고 보고, 저는 긍정적으로 봐요.

홍성담: 좋습니다. 핵 문제, 그러니까 이 원자력 발전소, 원자력 산업은 전쟁이나 무기산업과도 관련이 깊습니다. 특히 한국전쟁 이후 분단국가

가 된 한반도가 극심한 냉전체제의 최전선에 들어서면서 원자력발전소는 '곧 우리도 핵무기를, 핵물질을 보유할 수 있다'라고 하는 그런 사인과도 같은 것이니까. 그래서 故 박정희 대통령이 핵무기 개발을 추진했다는 뒷말도 있습니다. 그런데 어쩔 수 없이 지금 북한이 핵무기 개발을 하면서 이미 트럼프 시대 이전부터, 한반도가 아시아에서 핵과 관련되어 가장 첨예한 지역이 되었어요. 나는 이런 문제들이 우리가 일상에서 전기를 생산해내는 원자력발전소와 전혀 무관하지 않다고 생각합니다. 일단 우리가 생활 속에서 할 수 있는 일은 지금 수명이 다한 핵발전소들을 하나둘씩 정리해 나가면서 탈핵의 시대로 가는, 그리고 새로운 대안에너지를 인간의 지혜로 개발해나가는. 대안에너지 개발뿐만 아니라 또 물자를 절약하고, 자원을 절약하는. 기후 변화라든가 그런 여러 가지 문제에 우리가 봉착이 되어 있단 말입니다. 그런데 여기에서 우리 예술가들이 특별하게 해야 할 일이 있는 것 같습니다. 우리가 해야 될 일은 '과연 핵이라는 게 우리한테 무엇일까?'라는 것. 물론 이것을 여러 가지 과학적인 용어를 써서 규정하는 것도 중요하겠지만, 그것은 과학자들이 할 일이고, '세상의 모든 아름다움을 그려내야 할 우리 예술가들에게 과연 핵이라는 것은 무엇인가', 나는 이걸 좀 규정을 해보고 싶어요. '핵이 과연 무엇인지.' 먼저, 항상 작품에 생명에 관한 여러 이야기들로 소박하게 화면을 잘 구성하고 있는 박미화 작가님이, '과연 핵을, -생명과 반생명의 문제 이런 어려운 이야기를 떠나서-, 핵을 과연 우리 예술가들의 입장에서 어떻게 규정할 수 있을까?' 이런 이야기를 간단하게 해주세요. 그럼 박미화 작가님이 이번 좌담회의 말문을 열어주세요.

박미화: 저는 예술가로서 모든 문제에 접근하는 방식이 현재 내가 어떤 시대에 살고 있는가를 생각하는 것에서 출발합니다. 현대사회는 돈이 '신'이 된 사회입니다. 이런 이야기를 하는 저 또한 결코 그것에서 자유롭지 못합니다. 핵발전소의 출현은 어느 날 갑자기 나쁜 놈들이 느닷없이 만든 게 아니라 우리 모두의 합작품이라는 것입니다. 홍성담 작가님께서 질문지에서 언급하셨던 것처럼 '인간의 과도한 욕망이 핵물질을 탄생시켰다'고 말할 수 있는데, 저도 그 인간의 하나라는 것이죠. 그런 가정하에 최대한 인간의 윤리의 문제를 생각하며 작업에 임하려고 노력하고 있습니다.

인간에게 있어 윤리란 무엇일까요? 반론의 여지없이 그것은 생명(사람, 동물, 식물 등)에 대한 예의를 지키는 일이라고 저는 생각하는데요. 핵에 관해서는 핵무기뿐만 아니라 핵발전소 문제 또한 생명에 대한 최소한의 경외심을 가지고 있다면 지속시키지 말아야 할 인간의 중대한 오류라고밖에는 말할 수 없습니다. 생명에 대한 예의를 잃어버린 시대에 살고 있는 느낌이 듭니다.
아메리카 인디언의 말 중에 '미타쿠예 오야신'이라는 말이 있어요. 세상의 모든 것은 연결되어 있다는 뜻이죠. 불교에서도 '인드라망'이라는 용어가 있습니다. 거미줄처럼 촘촘히 짜여있는 그 물망 구석구석에 구슬이 달려 있어서 그것이 서로를 비추는 거예요. 거울처럼. 나 하나의 행동이 상대에게 비춰지고 영향을 주기 때문에 끊임

없이 서로 이야기하고 소통하는 것이 윤리적인 인간의 모습이겠죠.

철학자 필립 아리에는 이렇게 말했습니다. "…인간이 다른 창조물들과 별개라고 생각하는 순간, 우리 눈앞 어디에서나, 특히 인간과 관련한 모든 부분에서 크나큰 문제에 부딪친다……." 철학과 종교, 민속문화, 신화 등에서 공통적으로 발견되는 개념들을 가만히 들여다보면 지금 우리가 직면한 문제가 무엇인지 조금은 보이는 것 같습니다. 일본의 나카자와 신이치 교수의 『대칭성 인류학』에서 설파하고 있는 개념도 우리가 제기하는 의문점과 맥락을 같이한다고 볼 수 있습니다. 『대칭성 인류학』에 따르면 현대의 많은 문제점들은 인간과 자연 사이에서의 대칭성 즉 힘의 균형이 무너진 데서 기인하며 대칭적 사고로 자연과 공존하던 인간의 모습을 신화를 통해서 잘 보여주고 있습니다. 고대 신화에서는 인간이 철저하게 끊임없이 대칭성을 유지하면서 살아가려고 노력한 흔적이 그대로 드러납니다. 아메리카 인디언들은 어쩔 수 없이 고기를 먹어야만 할 때 동물들에게 미안해하고 고마운 마음을 가졌더랬지요. 우리는 그런 마음을 죄다 잃어버렸어요.

홍성담: 박미화 작가님 이야기를 들으니까, 우리들이 옛날 시골에서 산에 나무하러 갈 때나 혹은 들에서 일하다가 점심을 먹을 때 고시레라고 먹을 것을 조금 떼어서 땅이나 풀섶에 뿌렸단 말이죠. (**박미화**: 그런 마음). 그런 소박한 의식이 우리 인간의 먹을 것을 자연과 동식물들에게 되돌려주는. 즉 다시 말해서 일종의 균형점을 배려한다는 것이지요. 우리가 자연에서 생산한 것을 먹

으니깐 또 얼마만큼 자연에 되돌려줘야겠다. 그리고 우리가 시골에서 제사나 큰 대사를 치르게 되면, 평상시에 쓰는 식량보다도 훨씬 많은 식량을 쓰게 되죠. 고기, 돼지도 잡고. 나무 땔감도. 그리고 떡을 몇 시루를 하고. 그런 대사를 치면, 문밖에다 날마다 '헌식'이라고 해서 이런 석작 뚜껑에다 음식을 골고루 조금씩 놓아서 내놨어요. 그러면 배고픈 사람도 그걸 가져가고. 아니면 배고픈 동물들이 와서 먹고 가고. 이러면서 자연에서 우리가 얻었으니까. 또 자연과 함께 나누어 먹는. 이런 것이 바로 대칭성의 원리이겠고. 인드라망의 한 구조가 되는데.

박미화: 스베틀라나 알렉시예비치(Svetlana Alexievich)가 쓴 『체르노빌의 목소리』의 서평(글: 이계삼)에서 이런 글이 있었습니다. "인간은 원자를 쪼갤 권리가 있는가? 쪼갤 수 없기 때문에 물질의 기존 단위로 규정되었던 원자핵을 억지로 쪼개고, 거기서 발생한 어마어마한 힘을 불러냄으로써 해서는 안 되는 일을 저질러 버렸다. 최소한의 상식과 윤리를 갖춘 인간이라면 당연히 할 수 없는, 해서도 안 될 어떤 일들을 끝내 감행하고 그 이익을 독점적으로 향유하고는 발생한 불상사의 모든 책임을 인류에게 뒤집어씌우는 자들의 존재를 깨달아야 한다."

핵발전소로 인한 현재의 문제도 큰일이지만 사실 제가 더 신경 쓰이는 문제는 앞으로 다가올 문제들입니다. 핵폐기물로 인해 우리의 자식들, 그 자식의 자식들이 얼마나 큰 짐을 떠안게 되는 것인지. 핵폐기물의 문제는 무슨 방법으로든 해결이 되지 않는 엄청난 공포입니다. 뒷일 생각하

지 않고 저질러버린, 얼마나 야만스러운 짓인지요. 참담한 마음마저 듭니다.

박건: 쉽게 이야기하면, 어떤 한계나 범위를 넘어서면 부러져 버리잖아요. 대나무도 낭창낭창 흔들리다가 꺾여버리면 돌이킬 수 없고. 물도 끓다가 99도까지는 그냥 계속 물인데, 100도 되는 순간 전혀 다른 상태가 되잖아요. 임계점. 한계점. 그걸 넘어서고 말고 하는 것은 균형 감각이에요. 균형 감각과 조화. 다른 말로는 대칭이라고 할 수도 있겠는데. 이 '핵'이라는 것도 처음 만들어질 때는 사실 나쁜 게 아닐 수도 있어요. '핵'이라는 개념하고 '방사능'이라는 개념이 조금 다른 부분이 있는데, 사실은 핵이 문제가 아니라 방사능이 문제거든요. 핵 쓰레기도 방사능이 없으면 괜찮아요. 핵 쓰레기에는 방사능이 나오죠. 그런데 핵은, 물을 끓이기 위해서 핵을 한단 말이죠. 그러니까 핵 자체가 문제가 아니에요. 핵이 하는 일은 사실은 단순히 열을 높이기 위한 것밖에 안 되죠. 그런데 그 열을 만들어 내는데 핵이 쓰이게 되고, 나중에 결국에는 방사능이 있다고. 방사능이 문제가 되는 거죠. 그런데 방사능이 문제인가 하면, 방사능도 사실 문제가 아니에요. 우리 지천에, 대기 상에는 일정량의 방사능이 있어요. 이 방사능이 굉장히 중요한 역할을 해요. 어떤 단단한 물질을 분쇄하고, 바위를 모래화시키는 데 방사능이 필요하다는 이야기를 최근에 듣고 흥미롭게 생각했는데요. 이 방사능이 사실은 문제가 아니에요. 문제는 너무 지나칠 때에 생기죠. 너무 양이 많아서. 임계점 내에서 하면 되는데, 그게 지나칠 때 문제가 발생하는

거죠. 그런데 문제가 발생한다는 것은, 가령 첫번째 문제는 인간이 통제할 수 없는 양의 방사능을 만들어내고 있다는 것이고, 또 한 문제는 순환이 안 된다는 거예요. 이 방사능도 자연 방사능만큼 순환시키게 되면 아무런 문제가 없는 거죠. 그런데 이 핵발전은 그 양과 범위를 통제할 수 없을 정도의 어마어마한 양이고, 그게 인간으로서 통제 가능하지 않고, 이게 또 순환이 안 될 만큼의 엄청난 파괴력과 양을 양산하기 때문에, 우리가 반대를 해야 하는 지점이 바로 그 부분이라고 생각해요.

후쿠시마 사태 이후 한국의 환경운동

홍성담: 아무래도 우리한테 체르노빌 사태가 일어났을 때는, 그게 아마 구소련에서 일어난 일이라서 우리하고 무관하다고 생각을 했었을 거예요. 그런데 2011년 후쿠시마 사태가 일어나고, 그것들이 속보로 계속 톱뉴스에 나오면서, '야, 저렇게 위험할 수 있구나.' 이런 것을 느낄 수 있었고. 그리고 후쿠시마 이후에 우리 한반도, 대한민국에 있는 원전들도 우리가 모르고 있는 사이에 작고, 큰 사고들이 굉장히 많았다는 사실을 국민들이 알게 되었지요. 그러나 원전과 관련되어서는 모든 게 비밀주의에 부쳐지기 때문에, 그 사고가 어떤 사고인지, 그리고 어느 정도의 피해가 있었던 사고인지, 그것에 대한 정확한 정보가 전혀 우리에게 알려지지가 않는단 말이죠. 그리고 예전에는 시민사회가 성숙되지가 않아서 그런 (정보를 공개하라는) 요구를 할 수도 없었고,

그리고 그런 요구를 한다는 것 자체가 국가 안보와 직결된 이야기로 오히려 불순분자로 몰리고, 빨갱이 취급을 받으며 언제든지 정신적 물질적 육체적인 피해를 받기 때문에 어느 누구도 문제를 제기할 수 없었지요. 그런데 후쿠시마 사태가 터지면서 결국은 우리나라 원전도 저와 똑같은 사고를 당하지 말란 법이 없다는 것을 일반 시민들도 스스로 알게 되었습니다. 그동안 우리 한국의 환경운동도 상당히 많은 일들을 겪었고, 그리고 많이 발전을 했고, 여러 가지 성과를 남겼습니다만, 후쿠시마 사태 이후에 원전과 관련되어서, 그리고 핵 물질과 관련되어서, 한국의 환경운동은 과연 어떤 변화를 가졌는지, 그리고 우리 대한민국의 시민사회와 환경운동은 원자력 발전과 관련해서 어떤 내용들을 주장하는지, 그리고 후쿠시마 사태 이후에 어떤 새로운 생각을 하게 되었는지, 이런 것들이 굉장히 궁금해진단 말이죠. 그것에 대해 방정아 작가님이 간단하게 이야기해 주세요.

방정아: 구체적인 부분들에 대해서는 제가 인용을 한 부분이 있는데, 그 인용을 나중에 읽어드리고요. 방금 홍성담 작가님께서 말씀하신 대로, 사실 1986년 체르노빌 때만 하더라도 우리가 체감하지 못했던……. 뭐, 정보의 차단도 있을 테고, 거기 공산국가에서 은폐한 이유도 있겠지만 어찌 됐든 체르노빌 위치 자체가 우크라이나, 거의 유럽에 가까운 쪽에 있었기 때문에 우리한테 직접적인 피해는 없었다고 볼 수 있거든요. 바람도 유럽으로 확 불어서. 체르노빌을 제외하고 제일 큰 피해를 입은 나라가 독일인 거예요. 독일의 특히 남쪽 지역, 남동부 바이에른 지방은 인구밀집도도 되게 높은데 거기에 직격탄을 맞아가지고, 태아는 사산되고, 아이들은 밖에서 놀지도 못하고, 동식물들에게서 수천 베크럴의 방사능도 나오고, 사람들의 갑상선 암도 증가하고, 완전히 독일은 멘붕이 온 거예요. 그런데 신기하게도 옆에 프랑스는 그만큼의 피해가 없었어요. 그 이후에도 보면 프랑스는 계속 친 원전 정책을 펴고. 독일은 그때 이후로 여론이 80%가 돌아섰거든요. 그전까지만 해도 반반이었는데, 체르노빌 이후로 사람들이 너무 심리적 공황 상태를 가지게 되어서. 그래서 독일이 세계 탈핵 운동의 어떤 기수가 되고. 우리한테는 그게 교과서인 거예요. 그것을 보고 우리가 굉장히 많은 것을 배울 수가 있다는 장점이 있는데. 86년부터 2011년이면, 진짜 시간이 많이 흘렀잖아요. 그러니까 그 체르노빌의 교훈을 우리는, 결국 우리 한국은 전혀 얻지를 못한 거고, 심지어 후쿠시마 이후에도 이명박 정부에서는 뭐, 원전을 더 증가시키겠다고.

박미화: 일종의 사고로만. 그냥 사고 났다고만 여기는 정도였던 거죠,

방정아: 그렇게 봤을 때, 우리들은 참 너무나도 어리석은 게 겪어봐야만 안다는 거예요.

박미화: 직접 내 앞에서 터져야.

방정아: 후쿠시마는 우리 한국이랑 바로 1,100km 정도밖에 안 되고, 사실 가까운 나라

인데, 바람이 다행히 편서풍이 부는 바람에 우리가 피해를 덜 입은 거지, 사실 만약에 대륙 간에 붙어 있었으면 우리도 끝났죠. 그런데 거의 해류를 통해서 갔고. 사실 우리가 못 느끼고 있을 뿐이지 엄청나게 많이 유출된 것으로 파악이 되고. 사고 등급이 체르노빌과 같은 7등급이라던가? 그 이상이라고 그러더라고요. 체르노빌은 나중에 차라리 콘크리트로 덮어버렸잖아요. 사고 당시 수많은 사람들이 화재 진화를 위해 인명 희생을 하면서 헬기에서 붕산과 모래를 떨어뜨리는 작업을 했고, 광부들도 사고 원전 아래 지하로 내려가서 지하수 막고 이러면서, 그 사람들의 고통과 희생으로 덮고 더 이상의 유출을 막았다면, 지금 일본은 완전⋯⋯.

홍성담: 동아시아를 넘어서 인류의 민폐 국가가 되었어요.

방정아: 세상에 핵연료봉 *끄집어내겠다고.*

박미화: 바다로 다 보내고⋯⋯.

방정아: *끄집어내서* 어쩌겠다는 건지 모르겠는데. *끄집어내러* 갔다가 도저히 안 돼서 나온 거잖아요. 5년 뒤에 하겠다며. 여러 가지 생각이 드는데⋯⋯.
서울 사람들과 부산 사람들의 느낌이 또 다를 수 있어요. 왜냐하면, 저도 정확하게는 몰랐는데, 그때 우리 후쿠시마 사태 있고 나서 방사능을 막아주는 약이라면서 요오드 어쩌고도 팔고, 난리가 났거든요. 실제로 군산하고 부산은 요오

드 131도 검출됐었어요. 3월 달에. 그런 일이 있었는데 미디어에서 크게 다뤄주지 않았어요. 대신 공포심이 있었고, 그 이후에 아마 좀 더 경각심이 일어나 부산의 탈핵 운동에 일반 시민들도 더 참여하게 된 것 같아요. 그리고 그 앞 시기의 탈핵 운동이라고 하면, 다른 평화운동 같은 것처럼 좀 모호하게 와 닿지 않는 운동으로 여겨졌다면 이후, 이건 지금 당장, 우리가 이걸 한번 겪은 이후로는 관심 갖고 공부하는 사람들은 그 심각성과 그 절망감 때문에 굉장히 직접적인 행동, 특히 재판을 건다든지, 이런 쪽으로 많이 갔던 것 같아요. 실질적으로. 지금 신고리 5, 6호기도 공론화 이후에 건설 재개했지만 그린피스 등의 단체 등에서도 신고리 5, 6호기 건설 과정에서의 불법성에 문제제기하고 재판했던 걸로 알고 있거든요. 제가 아까 가져온 부산의 탈핵연대 배지만 봐도 그 활동이 활발한 편이라고 생각합니다. 〈월성〉 영화도 보면 알겠지만, 전 주민은 아니지만, 주민들이 직접적인 피해를 너무 많이 입었기 때문에. 진짜 갑상선암 환자들이 너무 많은 거예요. 거기에 또 해녀들이 살잖아요. 해녀들 중 너무 많은 사람들이 갑상선암인 거예요. 맨날 물에 들어가니까. 그리고 더 안타까운 것은 월성의, 보통 조부모 밑에서 자란 자녀들. 자식들을 시골에 맡기는 경우가 많으니까, 그 애들에게 방사능 노출이 너무 심한 거예요. 삼중수소. 트리튬. 그리고 사실 그 접경에 사람이 살 수도 없는 데를, 빤히 보이는 데서 사람들이 많이 살고. 그 옆에 송전탑. 전기를 실어 나르는 문제도⋯⋯. 참, 그것도 큰 문제인데, 그 송전탑으로 인한 발병, 이것도 참으로 심각합니다. 주민들이

계속 재판하는 이야기가 〈월성〉에도 나와요. 제가 이 영화를 보러 갔을 때, 관객들이, 나중에 재판에 지거든요. 그 장면에 막 사람들이 울더라고요. 나도 눈물이 펑펑 나는 거야. 하여튼 그런 식으로……. 우리 인간이 겪지 않으면 절대로 모르다가 겪고 나서 이 난리가 나는데…….
어찌 됐든 후쿠시마 핵발전소 이후, 윤순진이라는 서울대 교수 논문에 나온 부분을 읽어보면, 이때까지 반핵 운동이었다면, 이름이 이제 탈핵 운동으로 바뀐대요. 핵무기도 막아서자. 단순히 반대하는 정도가 아니라, 아예 존재를 없애자. 탈원전으로 가자. 핵무기도 막아서자. 사실 탈원전도 어떻게 보면 아톰포비스라고 해서, 냉전 시대 때 러시아와 미국이 핵무기를 일단 가지고 있으니까, 이 핵을 평화적으로 쓰자는. 어떻게 보면 딜레마에 빠진 거예요.

정정엽: 몰랐지. 그때만 해도 그 실체를.

방정아: 좋은 취지로 했던 것이 결국은 이렇게 되고.

박미화: 평화적이고 생산적으로 쓰자던 것이.

방정아: 어찌 됐든 유럽은 지금 더 이상의 원전을 짓지 않고 있어 지금 감소 추세이고, 독일은 2022년에 완전 탈핵. 원래 독일의 원전 개수가 되게 많았는데 2년 뒤에 탈핵에 이르게 된 것에 제가 정말 고대하고 있는데. 우리는 아마 2060년쯤으로 알고 있거든요. 일본도 2040년쯤인가? 만약에 그 계획대로만 간다면 탈핵은 할 수가 있다고 봐요. 물론 핵 쓰레기가 남아 있지만.

이제는 핵발전소 수명도 사실 32년 정도면……. 30여 년이면 더 이상 연장을 안 해야 하는데, 지금까지 한국에서 40여 년인데도 연장하고. 일본 후쿠시마도 40년이었는데 또 더 연장하고 그랬다더라고요. 그런 여러 가지 교훈들.

박미화: 명칭의 문제도 중요한 것 같아요. 전 세계에서 우리나라하고 일본만 '원전'이란 말을 쓴다고 합니다. 정확하게는 뉴클리어 파워 플랜트(Nuclear Power Plant)니까, 꼭 핵발전소라고 말해야 할 것 같아요. 우리부터라도.

홍성담: 우리는 원전이라고 더 좋은 말로 사용하고. 일본은 원발이라고 칭합니다. 원자력발전소.

박미화: 원전이라고 쓰는 이유는 사람들에게 거부감을 주지 않으려는 의도를 가지고 있다는 것이죠. 안전하다면 감출 게 없어야겠죠.

홍성담: 그래서 핵이라는 말을 꼭 써야 해요. 핵발전소!

방정아: 단어 자체가 주는 의도가 굉장히 있더라고요.

박미화: 다 정치적인 의도가 있는 것이죠.

방정아: 정리하자면, 이전에는 주체가 환경단체와 지역주민이었다면, 지금은, 후쿠시마 이후로는 일반 사람들에게 확대가 되어서 일반 시민들도 거기에 참여할 수 있는 통로. 여러 가지 미디

어, 인터넷이나 이런 것들도 굉장히 역할을 한 것 같고. 옛날에는 간헐적이고 폭발적으로, 시위 중심으로 한 것에서 벗어나서 생활 속에서, "우리, 말로 이럴 게 아니라, 생활 속에서 당장 실천할 수 있는 일들……." 친 원전 주의자들이 항상 공격하잖아요.

박미화: 작업한다고 재료 많이 쓸 때 엄청 켕겨요. 그래서 작업 열심히 안 한다고 농담처럼 말할 때가 있죠. (웃음)

방정아: 거기에 대해서 우리가 당당해지기 위해서라도, 그러니까 대안을 만들기 위해서 노력하기 시작했다는 거거든요. 에너지 대안을 일상적으로 실천하는 방식으로 진행되었다. 결국은 에너지협동조합, 이런 형태도 생겨나서. 활발하게 활동하고 있고. 물론 그럼에도 불구하고 아직 지배적인 흐름이 되지는 못하고 있는데, 그 이유들이 결국은 제도적인 뒷받침. 우리가 떠들어도 위에 중앙 정부에서 제도화시키지 못하면은……. 법으로 안 되니까 5, 6호기도 공론화해버리면요, 그 공론화에 들어가는 사람들, 구성원의 성향(이해관계)에 따라서 여론이 만들어지잖아요. 거기서 느낀 것들이 있고. 어찌 됐건 제일 모범적인 사례가 지금 서울시. 서울시가 결국은 그나마…….

박건: 서울시가 전력 소모가 가장 많죠.

방정아: 서울시에서 2012년부터 2017년까지 5년 동안 원전 2기를 돌리지 않아도 될 만큼의 에너지 혁명을 이뤘대요. 단순히 우리가 에너지를 덜 쓰는 것만이 아니라. 그러니까 3박자가 다 맞아야 하는데, 신재생 에너지를 만들어가는 게, 사실 굉장히 여러 가지……. 시간도 많이 걸리고 돈도 많이 들고, 주민과의 협력도 이루어져야 하기 때문에 이건 장기적인 플랜이고, 그것과 동시에 해야 하는 것이 에너지를 일단 줄여야 한다, 그리고 에너지 효율을 높여야 한다. (에너지 효율성) 1등급 제품을 쓰고, 전기도 LED로 바꾸고 하는 등 소소한 모든 것들을 병행해야지 가능하고. 특히나 서울시에서는 투자 개념으로 해서 태양광 발전을 하면 그 이익이 주민에게 돌아갈 수 있도록 함으로써 끌어당기고, 전기세를 깎아주고, 만약에 이달 에너지를 절약한 사람들한테는 상품권을 준다든지, 이런 식으로 직접적인 혜택을 줬어요. 그래가지고 세상에 원전 2개가 없어졌다니깐. 원전 2개의 전기량을 안 썼다니깐. 이런 소식은……. 이게 2017년도에 그랬으니까, 지금 2년이 또 흘렀는데, 그동안 성과가 있었다고 보고. 그래서 박원순 시장이, "만약 중앙정부가 이 '원전 하나 줄이기' 운동을 채택한다면 원전이 없어지는 날이 올 텐데" 이렇게 말했다고.

정정엽: 그런데 중앙 정부가 그렇게 했다가는 폭격을 받겠지.

방정아: 당시에 박원순 시장이 이 일을 시작할 때까지만 해도, 시작할 시점은 박근혜 정권 때였거든요. 되게 저항을 받으면서 벌인 운동이 이 정도니까.

정정엽: 그래도 서울시니까 저항이 서울시에 국한되지만, 이게 정부가 되면 이 저항은 전 기득권의 권력이 다 달라붙어서 저항을 할 테니까.

홍성담: 그렇습니다. 지금도 월성 1호기, 그 누추한 발전소를 결국 원안위(원자력 안전 위원회)에서 폐로를 결정했잖아요. 그런데도 불구하고 이 원전 마피아들, 또 야당들이 나라를 말아먹을 결정을 했다고 난리를 치고 있습니다.

방정아: 한수원 노조들도 댓글부대로 달려들었다고

홍성담: 지금 뭐 고소, 고발하고 난리가 아니잖아요. 이번에 원안위가 영구정지를 시켰는데, 참고로 핵 마피아 이야기를 하지 않을 수가 없습니다. 원안위 위원들 6명 중에서 1명이 반대하고 5명이 찬성해서 영구정지를 시켰단 말이죠. 그런데 지금 우리나라 거대 메이저 언론들과 핵 관련 학자들과 야당과, 이런 핵 마피아들이 무엇 때문에 소송을 걸었냐면, 지금 감사 중인데, 그 감사 결과를 보고 영구정지를 결정하든지 해야지, 왜 이 감사 결과도 안보고, 지금 감사 중인 사안을 멋대로 결정하냐는 말인데, 천만의 말씀. 원안위는 그게 무슨 경제적인 이유라든가 이런 것을 전혀 따지지를 않아야 해요. 원안위! 그 이름대로 안전하냐 아니냐만 따지면 되는 거예요. 이걸 폐로를 할 것이냐, 말 것이냐에 대해 감사를 하는데 돈을 6천억이나 7천억인가 들여 가지고 설비를 재정비를 했단 말이죠. 그러니까 그 돈이 들어갔으니깐 원전을 가동시켜야 한다는 논리에요. 순 이런 식이에요. 여기엔 자본가들의 음모

가 상당 부분 깔려있다고 봅니다.

방정아: 영화 〈월성〉에 두 지식인이 나오거든요. 소위 말하는 그쪽의 전문가들이 주민설명회 같은 것을 해서, 사람들이 뭐 이야기하나 들어보려고 왔는데, 원전 근처인 이 지역에서 나오는 지하수 물은 안전하다고 원전 측의 입장을 대변하는 과학자가 이야기를 늘어놓으니까 주민들이 어이없어서 그럼 그 물을 당신은 마실 수 있겠냐고 따지자 그 과학자는 일단 마실 수 있다고 말은 하는 장면이 있어요. 공청회 참석자들은 자리에서 일어나 나가면서 절레절레 고개를 흔들거든요. 또 한 장면은 〈월성〉의 주인공은 여자분, 할머니거든요. 그들이 정부의 탈원전 정책을 비난하는 데 앞장서는 서울대 모 교수 연구실에 찾아가는데, 별로 화도 안 내고 핵폐기물 처리에 대해 근본적인 질문을 차분하게 하는데, 그 교수는 제대로 답을 못하는 거예요. 말문이 막혀가지고. 그러니까 이미 주민들이 학습이 되어 있고, 더 똑똑하고, 이 사람들은 수많은 재판을 통해서 이미 이것을 다 겪었기 때문에 그 교수가 말하면서 스스로 자기모순에 빠집니다. 자기도 그냥 대충, 이게 안전하고 관리를 잘하면 된다, 항상 이 논리인 거예요. 관리만 잘하면 된다는 건데 지금 관리가 잘 안 되고 있고, 계속 나오는 핵폐기물에 대해서도 전혀 대안이 없는 거죠. 지금 핵폐기물을 원전 내부 안에 보관하고 있는데, 넘쳐가지고 하나를 더 짓겠다고 하고 있는 거예요. 그게 이름이 뭐더라?

홍성담: 덱스터.

방정아: 네, 맞아요. 덱스터 얘기하는 거예요. 핵 폐기물 저장소 추가 건설 반대를 밖에서 보면 꼭 지역 이기주의처럼 보이거든요. 그런데 사실은 그 원인을 따라가 보면은 그걸 짓지 말라는 것은 더 이상 핵을 가동시키지 말라는 그 뜻이거든요. 이걸 하는 순간, '아, 자리 남았네.' 하면서 계속 핵발전소를 가동시키게 되고, 영구 정지시킬 수 있는 것도 안 시키고 계속 가동시킨단 말이에요. 그러니 이 사람들이 정말 현명한 거예요. 월성의 그 운동사도 굉장히 탄탄하고. 불행한 건 지역 주민 활동가들은 이미 거의 다 환자야. 그 사람들이 전부 다 갑상선 암 환자들인 거예요.

정정엽: 후쿠시마 이후에 우리가 국민적 교육, 전반적으로 핵발전소에 대한 인식은 높아졌다고 봐요. 전반전 수준은 다 높아졌는데, 과연 우리가 탈핵으로 가는데 국민적 합의까지 이룰 수 있을까? 그리고 그 토대가 되는 물질적인 소비, 이 자본의 욕망 앞에 과연 우리가 그것을 조금이라도 저지할 수 있을까가 관건이라고 생각해요. 거기까지는 이르지 못했다. 독일이 물론 체르노빌 이후로 지금까지 긴 시간을 거쳐서 탈핵으로 갔지만, 한편으로는 우스갯소리로 예전에 박근혜가 됐을 때, '그래, 한번 당해봐라. 당하면 다른 정권이 나올 수 있겠지.' 자포자기 심정으로. 그런데 우리도 그런 큰 피해를 입으면 각성될 것인가? 그런 모험을 하기에는 이 피해가 너무나 엄청나고, 그 피해는 권력이나 돈 있는 사람들이 입는 게 아니라 고스란히 그 주변과 기층 서민들이 가져가기 때문에 절대로 일어나면 안 되는 일이 된 거죠. 원전의 피해는 알아. 아는데, 그 원전

을 멈추게 하는 '당장의 이익 앞에 나의 욕망을 조절할 수 있는가?'까지의 국민적 합의에 이를 수 있는가, 없는가. 자본의 독점, 자본의 욕망이 저절로 굴러가는 것도 있지만, 그것은 곧 인간의 욕망, 본성이기도 해서, 이게 과연 가능한 일인가? 가령 아까 서울시 얘기를 했지만, 무한 소비 욕망 앞에 무엇으로 그것을 흔들 수 있을까? 이런 게 늘 고민인데. 우리 집 앞에 골프장이 있단 말이에요. 반쯤은 양보를 해서 골프장까지는 그렇다고 치지만, 야간 골프를 할 때의 그 전력. 그것을 멈추게 하는 것이 나의 탈핵 운동이 아닌가, 하는 그런 생각이 들어요. 그 욕망을 어떻게 도출해 낼 수 있을지, 그게 고민인 거죠.

방정아: 그게 제일 어려운 문제인데. 그리고 어떤 부분은 제도적인 장치도 진짜 중요한 부분인 것 같아요.

홍성담: 당연하죠. 현대 민주주의는 결국 제도적인 장치가 만들어져야 가동이 됩니다.

정정엽: 문재인 정부가 들어섰을 때, 탈핵이 문재인 정부의 공약이었잖아요. 그런데 무릎을 꿇었잖아요. 그것을 보면 정부가 제도에 합의를 해도 국민적 수준이나 그 합의가 도출되지 않으면 좌절하기가 쉽다는 거예요.

핵 문제를 다루는 한국 미디어의 현재

홍성담: 자, 여기에서 제일 중요한 것이 국민적인

합의를 이끌어내는 것, 여러 가지 정상적인 토론이 가능하게 하고 그것이 논의와 소통이 돼서, 그리고 일정한 합의점에 도달하게 되고, 그런 모든 것들이 정상적으로 가능하게 만드는 것에서 가장 중요한 역할을 하는 것이 미디어란 말이죠. 그런데 우리나라 미디어는 기본적으로 하여튼 그 사건 사고, 그러니까 현재 이슈가 되는 것, 사건 사고에 대해서만 관심이 있지, 그런 사건 사고라도 일단 이슈가 끝난 문제에 대해서는 전혀 언급을 하지 않거든요. 우리가 지금 현재 이야기하고 있는, 우리가 주장하고 있는 탈핵은, 이건 단순한 이슈가 아니란 말이죠. 생활이란 말입니다. 아주 장고한 싸움을 통해서 또 장고한 실천을 통해서 이것이 이루어지는 것인데, 과연 우리나라 미디어가 그런 역할을 하고 있는가에 대해서 이동문 작가님께서 말씀해 주세요.

이동문: 우리나라 미디어가 원전에 대해서 도대체 어떻게 보도를 하고 있는지 굉장히 많이 찾아봤거든요. 그런데 미디어가 제 목소리를 못 내고 있어요. 2011년 후쿠시마 사태 때도 모든 것들을 다 감추어 버리고.

홍성담: 우리나라 미디어에서도?

이동문: 네. 어디에서도 그게 검색이 잘 안 되게 만들어져 있어요. 당시에는 이걸 분명히 봤는데, 아무리 검색을 해도 안 나오는 거예요. 없어져요. 자꾸만 사라져요.

박미화: 기사를 내려서.

이동문: 그래서 구글도 동원하고 온갖 것을 다 동원을 했는데, 예전에 봤던, 내가 기억을 하고 있던 그 기사가 사라져 버렸어요. 그래서 우리나라 미디어에 정말 문제가 있다. 그리고 지금은, 당시에 후쿠시마 사태 때 핵에 대한 위험이라든지, 그런 부분에 대해서 언급이 분명히 됐거든요. 그런데 그 뒤로는 그냥 이 주민들의 생활이 어떻게 되고 있는지, 이런 부분들에만 좀 초점이 맞춰져 있어요. 그리고 그다음부터는, 한 4-5년 지나고 난 뒤부터는 우리나라 메이저 언론은 전혀, 원자핵에 대한 위험성에 대해서 심도 있는 기사들이 나오지를 않았거든요. 그나마 이제 진보 언론 쪽, 『오마이뉴스』 쪽 시민기자단들이, 그리고 『경향신문』하고, 『뉴스투데이』, 『미디어오늘』 같은, 그런 데서는 꾸준히 나오고 있어요. 중요한 것은 가장 노출이 많은 메이저 언론들이 이야기를 해줘야 하는데, 이 사람들이 우리나라 현재 정권이 민주당으로 넘어가는 와중에, 핵에 대한 논의를 정치 진영의 논리로 만들어 버렸어요. 그래가지고 탈핵에 대해서 이야기하면 무조건 빨갱이라고 몰아버리는 거예요.

정정엽: 가장 쉬운 논리.

이동문: 이거는, 핵은 위험, 목숨에 대한 부분이기 때문에 그런 것과는 아무 상관이 없는데. 진보와 보수의 문제가 아니거든요. 그런데 지금 이 미디어들은 핵에 대한 위험을 정치 진영 논리로 만들어가지고, 전혀 (기사화) 하지 않습니다.

정정엽: 미디어가 기득권이 됐기 때문에.

이동문: 그런데 미디어도 굉장히 큰 마피아거든요.

홍성담: 그렇지. 마피아지. 가장 큰 수혜자 중의 하나이죠. 한수원에서 주는 광고료만 봐도 어마어마한 수혜자 중의 하나이고. 쉽게 말하자면, 우리 이번에『핵몽』서울전을 할 때 전혀 미디어에서 다루어주지 않잖아요. 핵발전소와 관련된 문화 이벤트는 메이저 미디어에서는 아예 안 다루어 준단 말입니다.

방정아: 이상하게, 부산에서 할 때는 다루어주었거든요.

홍성담: 왜냐하면 지역 언론은 아무래도 조금 자유로워요.

방정아: 이번《핵몽》전을 다뤄준 K일보 기자도 약간 눈치 봤다 그러더라고요. 사실 원전 문제는 다루기 어렵다고 그렇게 이야기를 하더라고요.

홍성담: 우리 이번《핵몽》전시만 보더라도, 부산이나 울산 광주에서 전시를 할 때에는 지역 언론들이 다루어줬단 말입니다. 왜냐하면 지역 언론들은 한수원에서 주는 광고 그런 것과 상관이 없으니깐. 그런데 중앙, 서울에서 할 때는 서울 언론들이 전혀 다루어주지를 않는. 그런 것도 바로 핵 마피아 미디어와 관련이 있다고 볼 수 있어요.

정정엽: 여성운동 쪽에서는 탈핵 운동을 어떻게 하고 있는지에 대해 찾다가 조금 재미있는 기사를 발견했어요. 여성주의 저널『일다』하고『녹색

연합』이 공동 기획을 해서, 이게 2011년도 기사인데 처음에 한국원자력문화재단이 있었어요, 그런데 거기에서 2005년부터 2010년까지, 5년 동안 홍보비를 637억 원을 썼대요. 그래서 한국원자력문화재단을 폐지하라, 이 637억 원은 전부 다 국민 세금이다, 이래가지고. 조승수 씨가 이 문제를 국회에 발의했어요. 중간에 어떻게 해서 지금은 이름이 자연에너지재단으로 바뀌었고요. 그러고 나니 원자력발전소는 또 뭔가 해야 되잖아요. 그래서 원자력안전위원회가 생긴 거예요. 그런데 자연에너지재단으로 이름을 바꾼 게 2016년도인가 봐요. 그러니까 2017년도에『조선일보』가 기사를 낸 거야. 원자력문화재단이 자연에너지재단으로 이름을 바꾸고 탈원전의 나팔수 노릇을 하고 있다, 이런 기사를 냈어요. 그래서 자연에너지재단이 이에 대한 대응 문건을 미디어에 올린 게 검색이 되더라고요.

방정아: 600여억 원이 넘게 했으면 신문들도 엄청 뭐라고 했겠네요.

정정엽: 그런데 탈원전의 나팔수가 마치 천인공노한 일을 한 거처럼 낸 기사에 자연에너지재단이 '우린 그런 게 아니고요' 하면서 반박문을 낸 거죠. 마지막으로, 저는 후쿠시마 사태가 일어나서 우리나라에 탈원전에 대한 뭔가 대안 미디어가 만들어질 줄 알았어요. 지금 뭔가가 있긴 있어요. '탈원전넷'이라는 게 있어요. 누가 보내 준. 나는 아무리 찾아도 검색이 안 돼가지고……

이동문: 아무튼 그것도 인터넷을 이용한 미디어

잖아요. 그것 말고는 대안 미디어가 부재하죠.

정정엽: 없어요. 그러니까, 아니 하다못해 인터넷이든 홈페이지든 페이스북이든 뭔가 탈원전에 대한 대안 미디어든, 대안 시민운동단체들이 있잖아요. 여성운동 단체들이 있듯이. 그런 게 만들어질 줄 알았어요, '탈원전…' 뭔가 있긴 있지만 재미없고, 활성화도 안 돼 있고. 한 2-300명이 들어와서 데이터 몇 개 올린 것 말고는 없어요.

이동문: 시민단체에서 사실 탈핵 학교도 만들고, 요즘에 많이들 그런 활동들을 하는 게 있거든요. 그런데 그런 것을 하면, 미디어가, 메이저 언론은 절대 그런 것을 안 다뤄요. 그래서 그런 탈핵 학교가 있는 줄도 모르고. 우리가 '이런 게 뭐 없나?' 고민을 할 때, 이미 만들어져 있었어요. 그런데 아무리 찾아봐도 없어.

방정아: 봐요. 서울시에서 원전 두 개만큼 없앴는데도 모르잖아.

탈핵 운동과 여성주의운동의 관계

홍성담: 그렇군요. 저도 처음 듣는 이야기입니다. 제가 후쿠시마 사태가 일어나고 나서 그 이후로 제가 일본을 자주 다녔단 말입니다. 후쿠시마 사태 막 일어나자마자 일주일도 안 되어서 제가 센다이로 날아가 그 처참한 현장을 돌아보고. 아마 나는 이미 피폭이 됐을 거예요. 그리고 그 이후에도 후쿠시마 사태 관련 연극 만들고, 공연하고, 그런 일들을 제가 동경에서 일본 친구들과 함께했고. 그러면서 이제 동경의 분위기를 느낄 수 있었어요. 후쿠시마 이후로 탈핵 관련 책들이 동경에서 가장 많이 팔렸어요. 그런데 그 책 소비자들이 누구냐면 전부 여성들입니다. 주부들이에요. 각 지역 단위 이 풀뿌리 시민사회나 소모임이 일본은 상당히 잘 조직되어 있으니까, 여성들이 3명 이상 모이면 그 책을 공부를 했다고 해요. 그런데 너무 공부만 열심히 한다고 누군가가 농담 삼아 이야기를 했어요. 이 공부를 조금 덜 하고, 대신에 행동을 해야 하는데, 공부만 죽도록 한다는 거예요. 핵발전소 문제라는 것이 이렇게 어려운 것인가? 일본 지식인 중에 누군가가 한탄을 하더라고요. 그때 여성들이, 뭐 우리 뉴스에서도 봤지만, 방사능을 재는 간이 기계 갖고 마트 같은 데서도 방사능 수치 재고 그렇게 합니다만, 겨우 1년도 지나지 않아서 그런 모습이 모두 사라졌는데. 어쨌든 후쿠시마 사태 이후에 저는 동경을 중심으로 동북 지역 이 여성들이 상당히 탈핵 운동의 정말 중요한 인적 자원으로 등장을 하겠구나. 향후 일본은, 이것으로 아마 일본 사회가 새롭게 변화될 수 있겠구나. 그리고 일본 정치가 바뀌겠구나 이렇게 안일한 생각을 했단 말이죠. 그런데 전혀 아니에요. 채 2년도 되지 않아서 다 사라져 버렸어요. 공부만 죽어라 하고 실천은 없어져 버렸어요. 그러나 핵발전소에 관한 탈핵 운동이 지속적이고 일상적인 운동이 되어야 한다는 것에 우리가 공감한다면, 여성들이 없으면 도저히 해결이 안 돼요. 일상적이고 지속적인 것은. 남자라는 동물들은 건수 있나 없

나 하고 여기 기웃 저기 기웃하면서 쫓아다니고, 이걸로 어떻게 한번 내가 권력이나 잡아볼까, 돈 되는 것 없을까 수컷다운 생각만 합니다. 일상적으로 생활 속에서 조금씩 이나마 지속적인 운동이 되려면 여성들의 힘이 굉장히 지금 필요한데. 그리고 여성들로부터 우리 남성들이 배워야 하는데. 우리 한국의 탈핵 운동과 여성주의운동은 서로 지금 어떤 관계를 갖고 진행되는 일들이 있는지, 그것을 한번 정정엽 작가님이 말씀해주세요.

정정엽: 제가 조사했을 때는 그렇게 독립적으로 탈핵운동을 하는 여성단체는 없었고, 시민단체 등의 미디어도 없었기 때문에, 일단은 여성운동 단체 내에 탈핵운동에 대한 사이트가 있는지, 아니면 성명서라도 낸 게 있는지, 그것을 찾아봤어요. 여성운동의 기조는 탈핵반전운동이에요. 그것은 늘 바탕에 깔려 있고, 자체 내에는 굉장히 중요한 이슈로 다루고 있어요. 여성운동 자체가 전체 미디어에서 부각이 안 돼서 그렇지. 그래서 아까 이야기한 것처럼 젊은 여성운동의 미디어 단체 '일다'가 있고, '여성운동 단체 연합', 그 다음에 요즘에 젊은 애들 모여서 당 만든다고 하는 단체 '페미당당'. 후쿠시마나 한빛, 이런 일이 터졌을 때 자체 내에서 성명서를 올리고 입장만 표명하고 있지, 가시적으로 운동을 하고 있지는 않은 것 같아요. 그런데 '일다' 같은 경우는 여러 가지 섹션 중에 탈핵, 반전 섹션이 있기는 있더라고요. 그런데 거기서도 몇십 명이 데이터를 올리는 정도이지, 가시적으로 활동하고 있지는 않았어요. 그런데 좀 전 홍성담 작가님이 말씀하신 것처럼, 탈핵이 남성들이 체감하는 것과 여성들

은 이것이 곧 생명 운동이기 때문에 훨씬 더 체감이 다르다는 생각이 들거든요. 일본의 풀뿌리 운동 같은 게 여성이 중심이 된다는 게 이해는 가는데, 일본은 탈핵 운동 뿐만이 아니라, 우리나라 민중문화 운동, 사회 운동처럼 무브먼트가 되기에는 너무 힘든 것 같아요. 사회가 너무 보수화되어 있고, 오랫동안 정치가 고여 있기 때문에, 국민들이 약간 주눅 들어 있는 것 같아요.

홍성담: 역시 공부만 하고 마는 겁니까?

정정엽: 그리고 우리나라에 일본 사람들 많이 오잖아요. 전시도 보러오고. 심지어 홍성도 오고 그러는데. 어쨌든 인문학적 공부는 많이 쌓여있지만 무브먼트는 안 되어 있다. 그러면서 한국에도 탈핵 운동을 중심으로 한 여성 모임이 생겨야 되지 않나. 그런 것을 독려할 수 있는 뭔가가 있어야겠다. 라는 생각을 했어요. 왜냐하면 그게 공감을 일으킬 수 있겠구나. 그런 것 정도 확인했어요.

박미화: 이건 약간 사담인데 생활 속에서의 얘기를 해볼게요. 올해(2019) 제가 포르투갈에 여행가는 길에 비행기 안에서 시간도 때울 겸 '이 나라는 에너지를 어떻게 쓰나' 궁금해서 검색을 했더니 뜻밖에도 포르투갈이 세계에서 대체, 재생에너지를 제일 많이 쓰는 나라더라고요. 에너지의 70%가량을 풍력이나 태양열 등을 이용한다는 게 부럽기도 해서 바깥양반에게 그 얘기를 했더니 1초도 안 걸려서 나오는 반응이 왜 무작정 그 나라를 우리나라와 비교를 하느냐, 그 나라와

우리나라는 자연환경이 달라서 안 된다 등등 자못 부정적인 반응이었어요. 의외로 사람들은 기존의 방향을 비판하고 변화해야 한다고 얘기하면 불순한 사람이 된다는 보수적인 사고가 뿌리 깊게 자리하고 있어요. 탈핵 운동하면 좌파 심지어 빨갱이 소리까지 들을 지경이에요. 오늘 이 모임도 탈핵 관련이라고 안 하고 평화운동 세미나(맞는 말이긴 하죠.) 간다고 하고 집을 나왔어요. 사람들은 자기가 맡은 일 이외에는 당최 관심이 없어요. 많은 남자들이 집안의 여자에 대해서 상대적으로 상당히 보수적인 것 같아요. 가정을 지켜야 한다는 강박관념 때문인가?

정정엽: 늘 느끼는 거지만, 무지가 보수를 낳는다고.

박미화: 내용을 알지 못하는 상태에서도 무턱대고 보수를 옹호하는 경우가 상당히 많고.

이동문: 남자들이 가정을 지켜야 하기 때문에 보수적인 게 아니에요.

박미화: 그러면 왜 그러는 걸까요?

이동문: 받아들이지 않는 거예요. 가정을 지키려면 오히려 방사능이라든지 이런 것으로부터 더 지켜야지.

박미화: 자기 마누라가 현재 상태에 순응하지 않는 것을 불편해하는 것 같기도 하고.

정정엽: 자기보다 똑똑한 것도 싫어. 가부장 문화야.

홍성담: 그리고 남자들이란, 나도 그렇지만. 내가 모르는 걸 여자가 아는 척하고 그러면……

박미화: 오늘 아침에도 밀양에서 약한 지진이 감지되었잖아요. 그래서 제가 바깥양반에게 걱정스럽게 말했더니 '밀양 쪽에 아는 사람 있어서 그러냐' 길래 '아니다 경상도에 핵발전소가 다 몰려 있어서 지진 소식 들리면 깜짝깜짝 놀란다'고 했더니 핵발전소가 거기 있는지 어찌 아냐고 하더군요.

이동문: 그런데 정말 놀랐던 게 어제 3.5, 밀양에서 지진이. 양산 쪽이에요. 저는 느꼈어요. 그런데 그때 드르륵 하면서 재난 문자가 바로 오더라고요. 거의 동시에 지진이 끝날 때.

탈핵 운동과 대중문화_만화

홍성담: 아마 우리 세대, 50년대에 태어난, 우리 세대가 아니라 내 세대, 우리가 보았던 최초의 핵 관련 미디어는 만화 아톰이거든요. 1960년대 일본에서 나왔던 애니메이션 아톰. 우주소년 아톰. 그 만화가가 누구죠?

이소담: 데즈카 오사무.

홍성담: 그런데 나는 지금 생각하니까 이 소년 아톰이 일본 사람들이 태평양 전쟁 때 맞은 핵폭탄에 대한 트라우마, 또는 콤플렉스 때문에 태어난 만화 같아요. 그래서 그 소년 아톰이 핵물질

로 사람처럼 움직이는 로봇 아닙니까. 아톰이라는 말 자체가 핵이니까. 이게 핵 로봇이라고. 핵에너지로 움직이는.

박건: 원자소년이라고도 했죠.

홍성담: 원자소년. 그러나, 내가 아는 한, 본격적인 핵 관련 반핵 만화는 1980년도에 발표했던 만화! 〈핵충〉인 것 같습니다. 지금도 〈핵충〉 만화를 다시 생각하면 정말 잘 만든 만화입니다. 아주 잘 만든 만화예요. 제가 무크지 『시대정신』에 나온 〈핵충〉 만화를 읽으면서 깜짝 놀랐어요. 세상에, 핵 문제를 만화로 이렇게 쉽게, 그리고 굉장히 재미있어요. 핵의 본질을 꿰면서. 그런데 그 작가를 우리가 알 수가 없어요. 지금 그분이 어디서 뭐 하고 있는지. 그래서 박건 작가님께서 어떻게 해서 『시대정신』에 그 〈핵충〉 만화가 연재가 됐고, 지금 이 〈핵충〉 만화를 그렸던 만화가는 요즘 어디서 무슨 작업을 하면서 살고 있는지 소식을 전해주세요.

박건: 만화가 이름은 신종봉이에요. 그런데 만화책에는 이름을 신기활로 냈어요. 익명, 필명으로 했죠. 〈핵충 피습기〉라는 제목인데요, 이 핵 만화를 실으려고 한 건 아니에요. 나중에 단행본으로 나오는데. 신종봉 선생님은 고등학교 교사였어요. 부산에서 유명한 글쓰기 교사. 84년 민중문화 운동의 일환으로 『시대정신』을 창간을 하고 난 다음에 《시대정신》전도 같이 순회를 하게되죠. 부산에서도 전시를 하게 됐는데, 이때 신종봉 교사가 찾아왔어요. 전시도 보고, 격려도

해주고, 『시대정신』지도 그때 그분이 1권을 샀을 거예요. 그리고 '『시대정신』지는 열려 있다, 인간의 삶을 저해하는 온갖 제도·체제·도덕에 저항하면서 삶을 위한 예술을 표방하고 있고, 여기에 동의하는 작가들의 열렬한 참여를 희망한다' 원고 청탁도 하고, 홍보도 하고요. 그걸 보고 그다음 2회 때, 신종봉 선생님이 자기 만화를 투고를 했어요. 그때 주제가 반핵에 관련된 내용이었어요. 그런데 '왜 반핵이었까?' 생각해 보니까, 잊어버렸어요. 지금도 잘 모르겠어요. 그때 하여간 그 당시에 공해문제연구소가 일어나고, 또 세계적으로 핵 문제에 관련된 그런 담론이 형성되었던 것 같아요.

박미화: 그게 몇 년도였나요?

박건: 80년대 중반. 85년도.

박미화: 그러면 체르노빌 전이네요.

정정엽: 이때가 핵 문제는 아니지만 공해문제연구소가 생길 때예요. 공해에 대한 여러 가지 문제가 대두되던 때.

홍성담: 네. 기억이 납니다. 당시엔 공해문제연구소가 활동하고 있을 때입니다.

박건: 그때 아마 세계적으로 핵과 관련된 담론이 있었던 것 같아요. 그래서 핵이 만약에 터졌을 때 어떤 상황으로 변화할지. 인구가 다 전멸하고 난 다음에 살아남은 게 핵충이에요. 걔들이 자라

가지고 사회를 이루면서 여러 가지 벌어지는 에 피소드를 얘기하고 있는데, 꼭 지금 현실과 다를 바 없어요.

홍성담: 정말 재밌어요.

박건: 굉장히 진보적이고, 아주 스토리가 희화적 이고, 캐릭터도 잘 만들었어요.

홍성담: 지금 그분은 어디 가 있어요? 지금도 만화를 그리시나?

박건: 지금은 정년퇴임하시고.

정정엽: 연락이 돼요?

박건: 연락 안 돼요. 끊어졌어요.

정정엽: 언제까지 알고 지내셨어요?

박건: 『시대정신』에 투고하고 나서 그걸 계기로 해서 친해졌죠. 같은 미술 교사이고. 또 전교조 활동도 같이하시고, 전국미술교사모임에 같이 활동을 했죠. 연수할 때 참여하기도 하고. 52년 생이에요.

홍성담: 아무튼 〈핵충〉 만화는 아마 전 세계의 핵 문제를 다룬 만화들 중에 가장 뛰어난 만화라고 해도 과언이 아닐 거예요.

박건: 85년도에 한번 실렸고, 86년도도 실렸어요.

2회에 걸쳐서 연재를 해 주셨어요. 그런데 85년 도에 보니까, 신종봉 선생님뿐만 아니라 최민화 작가도 〈핵무기 숭배〉라는 만화를 실어줬어요. 사회변혁으로서의 만화의 활용을 제안한 첫 번 째가 시대정신이 아니었을까. 만화 운동, 만화를 통해서 사회 변혁을 도모하려는 그런 기조를 실 었는데, 우리 신종봉 선생과 최민화 작가가 만화 로 핵무기, 반핵 운동에 관한 주제로, 공교롭게 도 동시에 실리게 되었네요.

박미화: 『환경에도 정의가 필요해』라는 책의 처 음 몇 쪽도 만화로 되어 있는데 그림도 좋고 쉬 우면서도 내용이 쏙쏙 잘 전달이 된다는 인상을 받았어요. 글이 길어지면 잘 안 읽기도 한데 만 화로 표현하는 것이 굉장히 효과적일 수 있을 것 같아요.

정정엽: 80년대에는 만화를 문화 운동으로서 중 요하게 생각을 했어요.

탈핵 운동과 대중문화_음악

홍성담: 자. 핵과 관련된 예술 창작품들을 보면 어쩔 수 없이 종말론적인 분위기가 될 수밖에 없 거든요. 방금 우리 본 〈핵충〉도 핵전쟁이 일어난 이후에 지구가 완전히 멸망을 해 버렸어요. 그리 고 인간이 방사능에 의해서 핵충으로 변한 거예 요. 그러니까 새로운 인류가 탄생을 한 거예요. 그런데 이 핵충들이 옛날 핵 저장고라든가 핵폐 기물 시설, 이런 데를 찾아다니면서 핵을 쏘여야

생명이 유지가 된다는 설정인데 정말 재밌어요. 어쨌든 그러한 핵과 관련된 예술 창작물을 보면 대부분이 인간 문명의 종말론적인 분위기가 될 수밖에 없다는 것을 느낄 수 있어요. 그래서 이런 종말론적인 분위기를 잘 표현할 수 있는 장르가 음악일 것입니다. 특히 대중음악은 가사에서 핵이라든가 전쟁이라든가 이런 단어를 안 쓰지만, 대중음악의 종말론적인 분위기는 사실은 핵과 전쟁의 고통을 말하는 것인데, 요즘 대중음악에서 이러한 내용의 멜로디와, 리듬, 또 가사 등을 이소담 작가님이 간단하게 소개해주세요.

이소담: 정태춘이라는 가수가 있어요. 탈핵에 대한 노래를 꼭 부른 것은 아닌데, 노무현 대통령과 그 이후의 〈촛불〉이라든가, 〈5.18〉이라든가 여러 노래를 불렀는데 이 곡들을 들려드릴까 해요.

홍성담: 〈버섯구름의 노래〉

박건: 이 〈버섯구름의 노래〉[1]가 '아, 대한민국'이라는 앨범에 수록된 곡 중의 하나인데, 연세대에서 한번 공연을 했었죠.

> 강가의 풀꽃들이 강물의 노래에 겨워
> 이리로 또 저리로 흔들
> 흔들며 춤출 때
> 들판의 아이들이 제 땅을 밟고 뛰며
> 헤어진 옛 동무들을 소리쳐 부를 때
> 바로 그때 폭풍과 섬광
> 피어오르는 버섯구름

> 하늘을 덮을 때
> 공장에서 돌아온 나 어린 노동자
> 지친 몸을 내던지듯
> 어둔 방에 쓰러질 때
> 갯가의 할아버지
> 물 건너 산천을 보며
> 갈 수 없는 고향 노래
> 눈물로 부를 때
> 바로 그때 폭풍과 섬광
> 피어오르는 버섯구름
> 하늘을 덮을 때
> 도회지 한가운데 최루탄 바람이 불고
> 불꽃과 그 뜀박질로 통일을 외칠 때
> 가슴엔 우국충정 압제의 칼날을 품고
> 얼굴에는 미소 가득 평화를 외칠 때
> 바로 그때 폭풍과 섬광
> 피어오르는 버섯구름
> 하늘을 덮을 때
> 바로 그때 폭풍과 섬광
> 피어오르는 버섯구름
> 하늘을 덮을 때

홍성담: 좋다. 이게 몇 년도 노래죠?

박건: 1996년도에 만들어진 노래네요.

박미화: 가사 모른 채 들어도 음악적으로도 참 좋네요.

정정엽: 이기녕 선생님 노래하고도 느낌이 비슷해. '토다(TODA)'하고.

박건: 제가 기억에 남는 반핵과 관련된 노래가 이 정태춘의 〈버섯구름의 노래〉하고, 그 외에 들은

1) https://www.youtube.com/watch?v=60dJIM_fmOo

노래는 우리 홍성담 작사, 승지나 작곡의 〈검은 비가 내리네〉. 그게 명곡입니다. 우리 '핵몽' 단톡방에 올라왔는데. 한번 다시 들어볼까요?

정정엽: 그건 완전 운동가요지. (웃음)

방정아: 그 당시의 반핵이라는 것은 핵무기를 말하는 거죠?

홍성담: 그렇지. 원전 문제라기보다는 핵무기를 말했지요. 당시엔 사회 운동의 이슈가 반전 반핵 평화 운동이었습니다.

박건: 핵무기, 핵전쟁 관련. 래퍼가 부른 노래는 없어요?

이동문: 일본인 래퍼 ECD가 부르는 핵발전소 반대 노래 〈반핵 REMIX (反原発 REMIX)〉[2]가 있어요.

박미화: 랩 하는 친구들과 탈핵 운동 함께 할 수 있으면 젊은 사람들에게 폭넓게 알릴 수 있을 텐데…….

정정엽: 이 노래 가사 좀 들어봐.

홍성담: 이게 지금 후쿠시마 이야기를 노래하는 것이지요?

박건: 네. 가사가 "랩으로 저항한다… No 방사능… No more 핵발전소… 녹아내려 새버렸지…"

정정엽: 가사 좋네.

박미화: 우리나라에도 랩 하는 친구들이 이런 걸 만들어내야 되는데.

홍성담: 우리나라에는 저런 래퍼들이 없어요. 아직은.

이소담: 그런데 예전의 대중음악을 대충 살펴보았더니 종말론적인 주옥같은 노래들을 몇 곡 들을 수가 있었어요. 아마 여기 계시는 작가님들도 모두 기억하실 겁니다. Europe의 The Final Countdown, 킹 크림슨의 에피타프, Ciscandra의 I am Robot 등등이 있어요. 그리고 우리나라 보컬은 015B 5집에 종말론적인 음악이 실려 있어요. 마치 지구상의 모든 핵이 터진 후의 풍경을 노래하는 것 같습니다. 또 클래식 음악에서 굳이 말하자면 쉰베르크의 현악 4중주 2번을 꼽을 수 있겠고요. 또 베르디의 진혼곡 최후의 날, 막스 브르흐의 신의 날도 있습니다. 물론 베르디나 막스 브르흐 음악은 종교 분위기가 물씬 나지만…….

박건: 탈핵, 탈핵을 외치는데, 왜 탈핵을 해야 하는지, 그 이유를 알아야 하는데, 내가 생각하는 이유는 그런 거였어요.

양정애: 통제 불가능성.

2) https://www.youtube.com/watch?v=f-0jnyUtc4A

박건: 이게 통제가 안 되고 순환이 안 되기 때문에. 통제가 안 된다는 것은 인간이 결국 운전을 해야 하기 때문에 통제가 안 되는 거예요. 아무리 시스템적으로 완벽하다 하더라도. 자동차도 마찬가지잖아요. 통제가 가능하지만, 급발진도 할 수 있고. 그런데 그게 자동차 사고와 다른 것은 이건 단순한 사고 현장에서만 끝나는 게 아니라, 원하지 않는 사람들도 같이 죽여버리는 그런 재앙이기 때문에. 그래서 탈핵이 필요하다. 그리고 쓰레기가 순환이 되지를 않는다. 계속 축적되고. 내가 탈핵을 하는 이유. 근거는 그렇게 통제가 안 될 수 있고, 통제가 되더라도 인간의 실수가 있기 때문에 안심할 수 없고, 그 다음에 그 양이 감당하기에는 너무 강력하고 중도를 벗어나는. 그 다음에 순환이 안 되는.

이동문: 부산에서 내년(2020년)에 반핵 영화제 하는 것 같아요.

양정애: 저희 '핵몽' 전시하는 중에, 영화제 쪽 분들이 같이 시기를 맞춰 해보면 좋겠다는 제안들이 있었어요.

이동문: 부산 영화제 홈페이지에 들어가면 반핵 영화제위원회라는 게 따로 있어요.

박미화: 어쨌든 미디어 쪽과는 반드시 함께해야 할 것 같아요.

박건: 문화 운동 차원에서 묶어 줘야 해요.

양정애: 진짜 문화운동 차원으로 행동하는 게 중요한 것 같아요.

박건: 그래서 미술 쪽에서 우리가 시도하는 게 굉장히 중요한 의미가 있는 거예요.

박미화: 시작은 미술이었지만 모든 분야가 함께 연대해야 의미도 있고 효율적이기도 하죠.

박건: 처음에는 '핵몽' 전시를 한다고 했을 때, 그냥 의례적인, 지인으로서의 관심만 이야기하다가 최근에 이제 〈체르노빌〉 그 드라마를 보고, "야, 이거 보통 일이 아니다."

박미화: 요즘 그것 때문에 많이들 경각심을 갖는 것 같아요.

박건: 그러니까 미술뿐만 아니라 영화도 그렇고, 만화도 그렇고, 미디어가 하지 못하는 것들. 다른 문화 운동 단체들이 풀어나가면서 대중적인 공감과 교감을 불러일으키는 게 중요한 것 같고. 그걸 통해서 마치 예전에, 우리가 육교가 되게 많았었잖아요? 그런데 이게 인간을 위한 통행로가 아니고 차를 위한 것이기 때문에 시각의 전환이 필요했단 말이죠. 그런데 어느 날 육교 다 없애버리고 횡단보도로 만들었죠. 그런 발상의 전환처럼 핵 문제도 시민들의 어떤 시행자들의 사고의 전환을 통해서 일순간에 없애버릴 수 있어요. 원전을. 육교를 없애버렸던 것처럼. 더 이상 짓지 않고 이미 있는 걸 쓸 데까지 쓰고 없애버릴 수 있고요. 독일처럼 탈원전이 가능할 수도 있

죠. 문화예술의 힘으로 풀어나가야 하죠.

이동문: 그런데 핵발전소 짓고 유럽의 여러 나라들도 핵폐기물을 바다에 그냥 방류한 거 아시죠? 그 드럼통에 핵폐기물 집어넣고 바다에 그냥 버렸어요.

홍성담: 맞아요. 그랬어요.

이동문: 그래서 지금 일본이 바다에 방류하고 희석이라 하는데, 그 희석이라는 말도 그때도 했어요.

대안에너지와 생활 속에서의 탈핵 운동

홍성담: 자, 이제 그러면 2부 시작을 하겠습니다 2부에서는 대략 핵에 관한 이야기들을 광범위하게 듣고, 본격적으로 이걸 바탕으로 자신들의 작업 이야기로 들어가겠습니다. 자, 일단 우리가 핵발전소로부터 해방되자, 탈핵 문제를 이야기를 하게 되면 반드시 "그러면 대안에너지가 있나?"고 되묻습니다. 그래서 지금 이 핵에너지 옹호론자들은 자꾸 기후변화 이야기를 해요. 화석 연료가 지금 온난화의 주범이다. 그래서 겨울이 이렇게 따뜻하고, 여름에 폭염이 찾아오는 것도, 모스크바가 30도를 넘는 날씨가 한 달 내내 지속되는 것도, 또 북극의 빙하들이 녹아 흘러서 해수면이 1년에 얼마씩 해서 50년 후면 모든 해변이 잠기게 된다, 이따위 이야기를 보면 메이저 미디어들이 혹은 '세계 무슨 연구소' 이런 것들

이 이런 발표를 하게 되면 그게 반드시 핵마피아들과 관련이 있는 겁니다. 그리고 이런 것들을 받아서 마치 정말 그럴 것처럼 아무런 검증 없이 메이저 미디어들이 그대로 싣는단 말입니다. 후쿠시마 이야기는 전혀 안 하면서. 그리고 〈월성〉 이번 다큐멘터리 영화에서 보여주듯이, 삼중수소 문제라든가, 그 지역 주민들이 너나없이 전부 갑상선 암에 시달리고 있다라든가, 이런 이야기는 전혀 안 하면서 앞으로 100년 후, 200년 후에 기후변화로 어떻게 될 것이다, 이런 이야기는 아주 대서특필해서 다룬단 말이죠. 그래서 지금 화석 연료를 쓰면 기후변화 때문에 안 된다, 탄소 제로 시대로 가지 않으면 지구는 기후변화로 정말 안 될 거다. 그래서 에너지는 핵만이 가장 클린하고 안성맞춤 대안이다, 이렇게 이야기를 한단 말이죠.

그런데 에너지는 과학 문명의 문제이기도 하지만, 어쨌든 우리 생활의 문제이기도 합니다. 그래서 에너지 절약이라는 단순한 의제를 넘어서 우리 생활운동 속에서 기어코 이루어내야 할, 그러한 에너지 전략이라는 새로운 운동 방식은 없는 것인가. 우리가 아까 점심 도시락 먹고 나오는 플라스틱 쓰레기 문제에 대해서 굉장히 우려를 했죠. 이것도 에너지 문제하고 직결되는 것이거든요. 그래서 이 문제에 대해 방정아 작가님이 한번 이야기해 주시죠.

방정아: 일전에 홍성담 작가님께서 "환경문제에서 가장 중요한 의제는 공기와 물이다. 원전은 공기와 물을 결정적으로 오염시킨다. 환경을 지속 가능하게 하는 에너지원은 과연 존재하는 것

일까?" 이것에 대해서 질문을 던진 적이 있어요. 이야기가 좀 길어질 수 있는데, 사실 환경문제에 가장 중요한 문제는 공기와 물이다. 그렇죠. 그리고 생명의 근원 자체가 공기와 물이기 때문에 환경문제에서 이 둘은 어찌 보면 핵심요소라고 할 수 있는데, 여태껏 공기 질이 나빠진다, 물이 오염된다, 차원하고 이 핵발전에 의해서 공기와 물이 어떻게 오염이 되느냐 하는 것은 아예 차원이 다른 문제라고 생각해요. 결정적으로. 그리고 이를테면, 아까 〈버섯구름의 노래〉도 엄밀히 보면 히로시마 원자폭탄에 대한 이야기라고 볼 수 있는데, 사실 히로시마는 당장 폭탄이 터지면서 사람이 옆에서 죽어 나가고 화상입고 하니까 눈으로 직접 보니까 우리가 즉각적으로 체감을 할 수 있지만, 방사능 유출에 대한 피폭은 굉장히 지속적이고 또 소리 없이 오히려 우리를 고통에 이르게 하고, 죽음에 이르게 한다는 점에서, 원전 문제는 항상 우리의 걱정거리에서 벗어나기 쉽고 은폐도 잘 되고, 그런 문제가 있는 것 같아요. 특히나 물과 공기를 통해서 방사능 오염물질이 이동을 하게 되는데, 이게 가장 위험하죠. 그게 공기로 통해서 훨씬 더 넓은 지역으로 퍼져나간다는 게 문제이고, 우리가 상상도 못 하게, 우크라이나에서 발생한 게 독일을 완전히 오염시키고, 북유럽 쪽의 숲을 다 오염시킬 정도였으니까. 이게 어떻게 되냐면, 체르노빌 때는, 저도 〈체르노빌〉 드라마를 보니까 되게 생생하게 그걸 알겠더라고요. 약간 실험을 하고 있었는데, 이걸 일부러 위험한 상태로 만들어가지고 이게 다시 제자리로 돌아오게 하는 것을 실패함으로써 폭발을 하는데, 폭발할 때 안에 감싸고 있던 흑연이 터지면서, 흑연과 옆에 핵물질하고 섞이면서 그게 하늘로 치솟게 되고, 그 흑연과 있던 요오드하고 세슘 이런 게 하늘로 한 10,000m까지 치솟아서, 높이 올라가야지 멀리까지 퍼져나갈 수 있겠죠. 그래서 유럽의 40%를 오염시켰다고 하거든요. 그 이후로 해서 독일이 가장 앞섰지만, 지금 어쨌든 이 유럽의 원전이 어떻게 보면은 더 이상 생산을 그만두게 된 게 체르노빌의 경험이 크고, 그 앞에 스리마일 섬, 미국의 원전 사고도 굉장히 큰 사고이지만, 그건 또 사막 한 가운데에 있으니깐 그렇게 큰 피해를 경험한 건 아니어서.

박미화: 사람이 살고 있는 곳이 아니었으니까.

방정아: 그래서 크게 이슈화되지 못했는데, 체르노빌은 확실히 유럽을 탈핵으로 가게 만든 역할을 어떻게 보면 했죠.

홍성담: 완전히 공포로 몰아넣었지요.

박미화: 체르노빌 사고 다음 날 스웨덴에서 체르노빌의 방사능이 측정되었대요. 하루 사이에 그쪽까지 날아간 거죠.

홍성담: 그때 그러니까, 노르웨이라든가 독일, 포도주 생산지의 포도들이, 방사능에 오염이 되어 그 포도로 포도주로 안 만들고 건포도로 만들어서 형편없이 싸게 팔았어요. 그걸 우리나라 수입업자들이 많이 사 왔어요.

박미화: 1980년대 말인가 90년대 초에 우리나라 아기들이 유럽에서 수출된 분유를 많이 먹었어요. 자국에서 방사능에 오염된 우유가 안 팔리니까 먼 아시아 쪽으로 수출한 거죠.

홍성담: 그래서 건포도를 리어카에서 팔 정도였어. 그릇에 담아가지고. 모든 가정들이 빵 만들고 떡 만들 때 건포도를 넣는 게 유행했던 것이 바로 그때부터였습니다. 그때 오염된 건포도를 통해서 상당히 많은 방사능이 우리 체내 속으로 들어왔을 거라고 누군가가 이야기하더라고.

방정아: 체르노빌은 내륙 지역에 있어가지고 물에 의한 오염은 사실 크지 않았죠. 밑에 지하수로 퍼지는 것을 광부들이 다 막아가지고. 진짜 그 광부들 보면⋯⋯. **(박미화: 불쌍하지.)** 그런데 다 실존 인물들이라고. 드라마에 나오는 캐릭터들이. 물론 가상 인물도 좀 있지만. 어쨌든 그 사람들이 전부 다 자기 몸을 희생하고. 죽을 것을 알면서 그 일을 해냈더라고요. 어떻게 보면 인류를 위해서 희생한.

박미화: 소방관들도 그렇고.

정정엽: 터지면 그런 사람들만 죽는 거야.

방정아: 그러니까.

박미화: 심각한 불평등의 문제예요.

정정엽: 물론 의협심이 강한 사람들이 죽는 거지.

방정아: 이번에 후쿠시마 같은 경우에는 완전히 바다 옆에 있다 보니깐 태평양 전체가 오염되고, 지금도 원전 오염수를 보관하고는 있지만, 또 한쪽 편으로는 새고 있다고. 그거는 공공연한 비밀인데, 해류를 통해서 사실 남태평양이 계속 돌고 있고, 지금 몇 년째 돌고 있잖아요. 미국도 전혀 안전하지 않은데, 저리 방만하게. 실제로 서구 사람들이 후쿠시마 사태의 심각성을 거의 모르더라고요. 그래서 도쿄올림픽을 가는 것에 대해서 그 위험성을 진짜 모르더라고요. 그래서 제가 좀 충격을 받았는데. 위험하냐고. 식재료가 그리 나오냐고 되묻고. 어찌 됐든 아까 말한 공기와 물. 그리고 지금 일본의 지하수도 상당히 오염이 될 수밖에 없는 구조이고. 그랬을 때 공기와 물은 특히 원전을 퍼뜨린 요소이기도 하면서도, 결국 우리 생명 자체를 위협하는, 그런 거라는 결론을 가지게 되는데.

다음 질문, '환경을 지속 가능하게 하는 에너지원이 과연 존재하는 것인가?'에 대해. 사실은 환경을 지속 가능하게 하는 에너지원이라는 것은 완벽하게, 친환경적이고 모든 부작용이 없고 이런 차원에서 찾는다면 그 접근이 불가능하다는 생각이 들거든요. 우리가 오랫동안 고민한 것도 아니고, 실제로 정말 오랫동안 고민한 사람들이 내린 결론을 보면 대부분 대안에너지라고 할 수 있는데, 그래서 독일 등 재생 가능 에너지의 시행착오를 먼저 경험한 나라들의 일 자체가 우리에게는 교과서와도 같고, 그렇게 볼 때 가장 우선적으로 적극적으로 수용할 것은 결국 자연이 주는 에너지가 햇빛과 바람. 햇빛과 바람이 말도 많고 탈도 많지만, 석탄, 석유, 우라늄은 사실 지

구 환경을 위험하게 하는 에너지원이기도 하지만은 제한된 에너지잖아요. 우라늄도 매장된 양이 한정되어 있고. 그렇게 한정된 에너지이지만, 햇빛과 바람은 큰 우주적인 일이 일어나지 않는 이상 우리한테는 무한한 에너지이고. 또 지속 가능 에너지를 폄훼하는 여러 의견들. 친 원전 주의자들은 핵발전소가 만들어내는 전기량만큼 (전체 전기 생산량의 30%) 태양에너지를 만들려면 우리 국토 면적을 세 번을 덮어야 한다, 이런 것을 한수원 사람들이나 계속 그런 식으로 이야기한다네요. 완전 거짓말이라는 거네요.

박미화: 저도 어디서 수치를 봤는데, 우리나라 국토 전체의 몇 퍼센트만 쓰면 된다고.

방정아: 2%로 가능하다고. 실제로 독일도 나대지 땅을 이용해서 놓는데, 우리 같이 건물 위라든지, 재사용 가능한 공간으로, 일부러 거길 위해서 자연을 훼손 안하는 방법을 최대한 취하면은, 태양 패널이 또 폐패널이 됐을 때 독성물질이 있다, 그런 주장도 있는데 그것도 사실 국내 생산은 거의 규소로 되어 있기 때문에 독성이 없다고 나오거든요. 그래서 그것도 순전히 어떻게 보면 오보 내지는 가짜 뉴스로 볼 수 있고, 또 풍력. 풍력도 되게 우리나라에는 맞지 않다고, 우리나라는 바람의 양이 일정하지 않기 때문에 이것도, 사실 소음 문제가 제일 큰데, 그것도 처음에 개발되었을 때보다 지금 많이 그래도 좀 개선되었고, 기술 개발이 되고 있는 중이라고 그러더라고요. 그러니까 이것들이 아무리 문제가 있더라도 고준위 핵폐기물하고는 비교를 할 수가 없

잖아요. 그런 것들에 비해 따진다면, 우리가 사실 일부 환경오염도 심지어 감수를 해야 하는 상태. 우리는 사실 풍력보다는 태양에너지가 더 맞다고 보는데, 일조량도 많고. 독일은 우리보다 일조량이 훨씬 적은데도 훨씬 더 많이 설치되어 있고. 그런데 나라별로 환경 조건이 다르지만 우리나라도 풍력 하기 좋다고들 하거든요. 왜냐면 해안 지역이 많기 때문에 해상풍력이 좋대요. 해상풍력은 건설비가 많이 든다고 그러대요. 그런데 그것도 고준위 핵폐기물보다는 낫잖아요.

홍성담: 백번 낫지요.

박미화: 핵폐기물이 몇만 년, 몇십만 년 갈 걸 생각하면…….

방정아: 그러니까 이렇게 우선순위를 따져 봤을 때는.

박미화: 차선을 택하는 거죠.

방정아: 하다 보면은, 특히 풍력에너지는 지역 사람들이 굉장히 거부감이 심하다고 하고, 우리나라에서는 매번 실패했거든요. 풍력단지. 투자를 하려고 누가 돈 가지고 오잖아요. 이 땅 내가 사서 여기에 할게, 하면 거의 백발백중 실패한다는 거예요. 여기 와서 우리한테 피해 주고 돈 벌어간다고 그런다는 거예요. 그래서 독일이나 북유럽의 성공한 예를 보면 일단 모든 정보를 투명하게 공개하고, 처음부터 끝까지. 계속 알아야지. 그래서 이렇게 하면 우리 인류 자체에도 도움이

되고……. 그리고 주민들의 직접 투자. 시민발전소가 제일 좋고, 직접 투자해서 이익이 나오게끔 하는 구조와, 정보를 투명하게 공개했을 때는 거의 성공을 했더라고요. 그런데 처음부터 '이렇게 합니다'하고 알리는 식으로 하면 무조건 실패라고 하더라고요. 왜냐하면 풍력 자체가 소음도 크기 때문에 왜 우리 약자들만 피해를 받고 전기는 너희들이 다 쓰면서, 이런 식의 마음이 생기는 게 너무 당연하다. 그런 부분도……. 사실 그 부분이 제일 어렵다고 그러더라고요. 그 부분을 잘 해결해 나가야 된다. 만약 우리가 재생에너지로 다 가려면은 어쩔 수 없이 우리가 마주쳐야 되는 일이거든요. 사실은. 화력(에너지)도 없애고, 다 없애게 됐을 때. 이건 우리가 지금부터 준비를 해야 되고, 만약 우리가, 내가 사는 마을에도, 내 작업실 옆에도 풍력이 생길 수도 있잖아요. 나중에 어떻게 되든 간에. 그랬을 때 내가 어떤 입장이 될 것인가도 생각하고 이해하고 이런 게 필요하겠다.

마지막 질문. '에너지는 과학 문명의 문제이기도 하지만 생활의 문제이기도 하다. 에너지 절약이라는 단순한 의제를 넘어서는 생활 운동 속에서 기어코 이루어내야 할 새로운 운동 방식은 없는 것인가?' 홍성담 작가님은 너무 어려운 질문을 던지는데, 뭐든지 한방에 이루어지는 것은 없다. 사실 우리 삶에서 에너지는 이미 마약보다 더 심각한 중독 상태라고. 『인간 없는 세상』을 쓴 저자가 그런 말을 했대요. 만약에 우리가 아침에 일어나서 밤에 잘 때까지 에너지를 단 한 번도 쓰지 않고 지낼 수 있을까 생각했을 때 거의 불가능에 가까운 거예요. 전기에너지 포함해서 여러

에너지가 있겠지만.

정정엽: 청결 문제도 그래. 샤워도 며칠에 한 번씩 해야 돼.

박미화: 너무 깨끗하게들 있으려고 하죠. 청결한 건 좋지만.

정정엽: 현대인의 병중에 청결병이 있다잖아요. 그리고 물 소비량이 세계에서 몇 번 째야. 이 콧구멍만 한 나라에서.

박미화: 에너지 소비도 우리나라가 상위 몇 위 안에 들어요.

정정엽: 플라스틱 소비도 1위.

박미화: 에너지 소비의 24%가 난방에 쓰인다고 하죠.

홍성담: 겨울에는 춥게 살아야 돼요. 스웨터 입고. 유럽 사람들 보면 거실에서 여기에 털실로 짠 덧신 신고, 숄 걸치고 딜딜 떨면서 그리고 앉아서 책 보고 하잖아요. 우리가 난방에 너무 많은 에너지를 투자를 합니다. 한겨울에도 실내에서 반팔을 입고 지낼 정도로.

박미화: 제가 강화도에서 생활하면서, 특히 겨울에 짐승들이 생존하려고 애쓰는 걸 보면 부끄러워져요. 나는 안에서 난방도 하고 지내는데 그 아이들은……

정정엽: 자기 몸뚱이로 버티지.

방정아: 그래서 보니까 100년 전에 비해서 우리 인간이 10배 이상의 에너지를 쓰게 됐대요. 10배만큼 더 썼으니.

홍성담: 남아도는 것이 없겠지요.

방정아: 다 이 자연에서 갈취한 거잖아요. 우리가, 지금 한국이 잘 산다, 경제 대국이 됐다, 거기에는 경제 부분만 계산된 대국이지, 훼손된 자원으로 우리의 가치 손실까지 본다면 과연……. 자본주의 속성은 뭐든지 자본주의의 귀결로 가는데, 이게 우리나라의 문제인지……. 우리 한국 사람이 에너지 소비 1위이고, 그래서 이걸 우리만 잘못했다. 이렇게 볼 수만은 없는 게, 사실 특히 전기 부분은 한국 정부 자체가 원전을 계속 짓기 위해서 전기 수요치를 계속 부풀려 가지고.

정정엽: 에어컨 막 나눠주고.

방정아: 계속 원전 건설의 확대를 정당화했는데, 하다 보니까 원전 전기는 밤에도 생산이 돼 가지고, 태양광은 낮에 햇빛이 있을 때만 만들어지지만, 원전은 항상 일정량 핵분열해서 나오니까. 밤에는 사람들이 자고 그러니까 전기가 남아돌잖아요. 그래서 심야 전기를 싸게 주는 바람에 그 심야 전기 쓰려고 사람들이 전기 제품을 또 사게 되고. 그러면서 옛날에는 전기로 안 하던 물건까지도, 난로까지 전기난로, 전기담요, 뭐 이렇게 다 전기 제품으로 다 변하게 되면서.

박미화: 핵발전소는 한번 가동하면 멈출 수가 없잖아요. 그러니까 전기가 남아돌 수밖에.

방정아: 그러니까요. 이건 완전히 우리가 코 꿴 거예요. 그러면서 전기를 점점 더 쓰는 사회로 향해 갔던 것이고

홍성담: 코를 꿰었다는 게 완전 중요한 말입니다.

방정아: 전열 기구도 너무 많이 만들었고. 이 전열 기구가 에너지 효율성이 많이 낮고, 또 그 환경에 익숙해지도록 만들어져서 우리가 완전 전기의 노예가 됐잖아요. 전기를 쓰지 않으면 안 되는 구조가 된 것이고, 너무 길들여져 버렸다. 그래서 지구와 후손에게 참 부끄러운 일이다. 화석 에너지, 핵에너지를 동시에 우리가 다 떨궈내기에는 사실은 불가능하니까, 우선순위를 좀 둬야 할 것 같긴 하다. 미세먼지를 강조하는 것도 그 이면에는 그래서 원전 써야 한다, 이런 이야기가 될 수도 있다.

홍성담: 맞아. 그럴 수 있어요.

박미화: 핵에너지는 깨끗하다고 얘기하는데요. 그것에 반론을 펼치자면, 전기에너지로 생산되는 과정 그 자체에서는 화석 연료와 같은 미세먼지가 발생되지 않지만, 핵발전소에서 에너지를 생산하기 위한 전, 후 단계는 언급되지 않는 거예요. 우라늄 채굴해야지, 옮겨야지, 거대한 건축물 지어야지, 보수해야지 등등 그 모든 과정에서 결국엔 많은 환경오염 물질을 배출하게 됩니

다. 에너지 생산 후에는 냉각수 바다로 내보내 물 오염시키고, 잠재적 방사능을 품어내는 그 모든 일들이 어떻게 깨끗한 일이 될 수 있을까요?

홍성담: 그다음에 폐기물도 안전할 때까지 영원히 보관해야지요.

박미화: 그러니까. 그 모든 얘기는 다 쏙 빼고 딱 우라늄이 핵분열 일으키면서 에너지로 변환되는 그 순간만 얘기한다는 게 얼마나 엄청난 기만인 것인지.

정정엽: 탈핵 필리버스터 하는 것 같아.

박미화: 그런 기만에 우리가 여태 제대로 대응하지 못했다는 것에 스스로에게도 화가 납니다.

방정아: 그래서 결국은 결론이, 핵은 우리 인간 사회가 감당할 수 있는 기술이 아니다. 아예 우리가 해서는 안 되는. 어디에서 읽었는데, 지구가 생성이 된 이후에 수십 억 년 동안 방사능이 배출됐대요. 나오다가 그게 없어진, 거의 사라진 즈음에 생명이 출현했다는 거예요. 방사능 자체가 우리 생명과는 반대에 있다고 보면 되는 거죠. 그런데 다시 우리가 지구 원래의 상태로 가고 싶어져서 계속 이러고 있는 거야. 귀소본능이야.

박건: 어떤 의미에서는 순환의 논리. 멸망이 돼야해. 멸망시켜야 돼. (웃음)

홍성담: 박건 작가님과 나는 의견이 같아. 멸망이 되어야 해. 종말론이야. 빨리 우리 인간이 죽어 버려야 해. (웃음)

방정아: 현대 문명의 자멸적 역사 과정의 정점이 핵 원자력이에요. 갈 때까지 갔다는 거죠. 여기에서 우리가 뭘 어찌해야 할지는, 막 여기서 주저 않으면 빨리 그리로 가는 거고, 그래도 조금 힘내서 일어나가지고 털털 털고 하면 좀 덜 늦추는 정도? 이렇게 생각하고. 서구권은 그래도 원전이 감소되고 있고, 탈핵 거의 이루어나가려고 애를 쓰는데, 아까 포르투갈 이야기도 좀 새롭네요.

박미화: 그냥 궁금해서 찾아봤어요.

방정아: 그런데 불행한 것은, 아시아 지역이 원전 지을 계획이 너무 많은 거예요. 지금 계속 지을 예정이고. 베트남 비롯한 신남방 국가들. '이제 우리도 잘살아보자'하면서 원전을……. 옛날에 개발도상국에는 계속 그런 것을 했잖아요. 기후 변화에 대해서 너네는 탄소배출권, 너네는 좀 봐줄게, 약간 이런 분위기가 있었잖아요. 원전조차도 이렇게 해버리면……. 이건 다른 문제라고 보고, 후쿠시마에서도 교훈을 얻지 못하면 과연 우리가 어떻게 될 것인가. 암담하다. 아까 박미화 작가님이 미타쿠야 오야신 이야기도 했지만 인간 자체가 자연이 돌아가는 사이클의 일부에 불과한데 이거 자체를 모르고…….

박미화: 그 사실에 대한 자각이 전혀 없는 거죠.

방정아: 자각하는 순간 삶이 달라지죠.

박미화: 매사에 나는 달라질 거라고 생각하거든요.

방정아: 맞아요. 삶 자체가……

박미화: 인간이 과연 이 우주에서 어떤 위치를 차지하고 있는지…….

정정엽: 그거는 생전에 못 깨달아.

박미화: 깨닫는 것까진 아니더라도 약간의 공감이라도 하면 상황이 좀 나아지지 않을까요?

홍성담: 하여튼 우리 인간의 욕망대로 살아가게 되면 멸망밖에, 죽음밖에 없는데, 죽음 중에서도 두 가지 중에 하나를 선택할 수밖에 없어요. 하나는 핵폭탄이 일시에 터져서 그냥 고통도 느낄 새 없이 급속하게 몽땅 죽느냐, 아니면 천천히 고문당하듯이 피폭되어서 팔다리 여섯 개씩 되는 자식 낳아놓고 그 애들 고통당하는 꼴 보고, 나는 암에 걸려가지고 벌벌 기어 다니고, 그런 세상의 모든 고통을 다 겪어가면서 천천히 죽어갈 것이냐.

정정엽: 다음 전시 제목 정했어요. '어떻게 죽을 것이냐.' (웃음)

생명과 인간의 욕망은 어떻게 조화와 균제를 이루어야 하는가?

홍성담: 이 두 가지 중에 하나를 선택할 수밖에 없는 종말론에 있는데, 그래서 우리 방정아 작가님이 아주 공부를 열심히 했네요. 백점!
자멸적 역사의 정점이 바로 지금의 현대문명의 핵이다, 이런 이야기를 해주셨는데, 과연 그러면 핵물질이라는 것을 중심에 놓고 우리가 다시 한 번 더 생명의 문제로 다시 귀환을 해보고 싶은데, 창조론과 진화론 사이에서 핵물질이 탄생을 했단 말이죠. 내가 보기에는. 하느님이 세상을 창조를 할 때는 이 물질을 주지를 않았어요. 우리가, 인간이 만들어낸 것이죠. 그런데 진화론적으로 보자면 인간이 핵을 만들어낼 수밖에 없는 진화의 과정을 갖고 있다고요. 바로 그 과정에서 엉뚱한 핵물질이 탄생을 했는데, 이렇듯이 인간의 역사는 진화론과 창조론 사이에 끊임없는 갈등 관계 속에서 인간의 문명이 발전해 나가고 인간이 성숙해 나가고, 그러는 건데. 과연 우리가 이 원자력발전소로부터 탈핵의 생활화는, 그래서 인간의 욕망이라든가, 진화론과 창조론 사이의 갈등, 이런 것들을 숙고하는 영성과 관련이 굉장히 깊단 말이에요. 인간의 영성. 이게 잘못하면 종교나 신앙에서 이야기하는 영성이 되어 버리는데, 어쨌든 영성의 기본은 인간의 자기 성찰로부터 시작한다고 봐요. 과연 인간의 끝없는 과도한 욕망이 핵물질을 탄생시켰는데, 과연 우리가 앞으로 지속가능한 생명과 우리 인간의 욕망을 어떻게 조화와 균형을 이루어야 될 것인가? 하는 문제가 남아 있어요. 이것이 우리 예술가들

이 예술적으로, 예술적 형상으로 풀어내야 할 숙제이기도 하고. 그래서 생명과 인간의 욕망, 이것을 어떻게 우리가 균형과 균제를 잡아가야 할 것인가? 그것에 대해 생명 주의적 입장에 있는 박미화 작가님이 이야기해 주세요.

박미화: 기본적인 틀은 다 말씀드렸는데, 반복하자면 인간이 이 우주에서 과연 어떤 존재인지 생각해 보면 많은 문제에 대한 답이 보일 것 같습니다. 이 세상은 거미줄처럼 잘 짜여진 하나의 아름다운 지도라고 볼 수 있고, 우리는 그 거미줄의 어떤 한 점에 불과한 것인데, 자본주의 사회의 속도는 그러한 사실에 눈멀게 하지요. 핵의 문제가 역사의 진보 속에서, 진화 속에서 나온 것 같지만 진정한 진화와 진보는 좀 다른 측면에서 바라봐야 할 것 같아요. 테크놀로지가 발전했다 해서 그 문화가 진보했다고 볼 수 없다는 것이죠. 핵의 문제는 그런 측면에서 굉장히 야만스럽고 천박한 문화라는 생각이 들어요. 어리석기 짝이 없는. 그리고 직접적으로는 조금이라도 인권이라든지 그러한 문제에 관심이 있는 분이라면 꼭 핵의 문제를 들여다볼 필요가 있다고 생각합니다. 핵 문제와 인권이 무슨 관계가 있느냐고 생각하시는 분들이 계실 수 있는데, 사실 굉장히, 불평등의 문제가 존재합니다.

홍성담: 아주 중요한 이야기예요.

박미화: 세 가지로 정리해보겠습니다. 첫째, 핵발전소는 어떻게 차별 구조를 가지고 있는가? 설령 그것이 당장 중대 사고가 나지 않더라도 평상시에 핵발전소를 정상 가동시키기 위해서는 피폭을 무릅쓰고 원자로에서 일을 하는 노동자가 필요합니다. 이미 언급되었듯이 핵발전소는 일단 가동되면 멈출 수가 없어요. 한번 멈추려면 3일이 걸리고 다시 가동시키려면 4일이나 걸리기 때문이죠. 경제성에서 보면 멈춘다는 것이 터무니없는 일이 되죠. 현장 노동자라는 위치가 이 사회에서 상위계층이라 말할 수는 없잖아요? 노동자들이 우리 대신 생명과 건강을 담보로 일상을 그곳에서 보내고 있다는 것이죠.

두 번째, 지역 차별이 문제가 있습니다. 전기를 많이 쓰지 않는 지역에 발전소를 건설하죠. 사고가 나면 피해를 더 많이 보게 되는 곳은 전기를 많이 쓰는 대도시가 아니라 조금은 낙후된 곳입니다. 후쿠시마의 경우도 도쿄 쪽의 전력을 대기 위해서 존재한 것인데, 결국 사고 후에는 후쿠시마 주민들이 고향을 떠나야 하는 일이 발생하였죠. 자신의 의지가 아닌 상태로 고향을 강제로 떠나야 한다는 것은 생각보다 개인의 삶에서 큰 비극이 될 수 있습니다. 실제로 후쿠시마 이주민 중 알려진 자살자 수만 100명에 달합니다. 고향을 떠나 사느니 죽음을 선택한 것이죠. 자살이지만 타살이에요.

홍성담: 사회적 타살이지요.

박미화: 세 번째로, 이상하게도 방사능은 자본주의가 배출해낸 모든 문제가 그렇듯이 사회적 약자 즉 여성과 아이들에게 더 취약합니다. 같은 양의 방사능에 피폭되어도 여성과 아이들에게 훨씬 더 악영향을 줍니다. 여성은 기형아를 출산

할 수 있습니다(실제로 그런 사례가 많이 보고된 걸로 알고 있습니다). 아이들은 성인보다 백혈병 등에 더 많이 걸립니다. 우리 눈으로 직접 본 것은 아니지만 타자에 대한 폭력적인 차별구조는 생명에 대한 예의가 아니고 분명 비윤리적인 일이라 생각됩니다.

핵에너지는 전기를 많이 만들어낼 수 있는 이점이 있다고 하는데, 많이 만들어내서 많이 쓰는 것이 미덕인가요? 쉽게 쓸 수 있는 전기가 생명보다 소중한가요? 저희는 지금 단순히 핵발전소의 사고 문제만을 다루고 있는 것이 아닙니다. 발전소가 터지는 것은 둘째 치고 냉각수 바다 유출, 오염된 먹거리, 그것을 먹는 아이들의 건강 등 꼬리에 꼬리를 물고 생명을 위협하는 문제가 발생합니다. 결정타로 거대한 방사능 덩어리를 지하에 꼭꼭 숨겨놓고 나 몰라라 하는 파렴치한 일까지 자행되고 있습니다. 이 모든 일들을 사람들이 너무 모르고 있다는 것이 가장 큰 문제입니다. 많이 알려야 합니다. 연말연시를 맞아 주변인에게 탈핵 관련 책을 선물했습니다. 관심을 가질만한 사람들에게요.

양정애: 이런 게 생활 속의 탈핵 운동 아닌가요.

박미화: 평상시에 의식이 있는 사람인 것 같아 얘기하다 보면 핵발전소 문제는 거의 모르는 경우가 많습니다. 그들이 모를 정도면 다른 사람들은 정말 깜깜이인 거죠. 나쁜 사람이어서가 아니라 접할 기회가 없어서인 것 같아요. 교육이 중요합니다.

홍성담: 그런데 이 새로운 핵 물질은 우리 남자들이 만든 게 아니라 퀴리 부인이 만들었어. (웃음) 그런데 어쨌든 남자들이 이런 징그러운 것을 만들고 발전시켜서 지금 우리 인류가 죽느냐 사느냐 생존을 말해야 하는 이런 처지에까지 놓였는데, 결국 믿을만한 것이 여성들에게 있다……. 맞습니다. 남성들이 망쳐놓은 이 절망적인 지구를 살리는 데는 여성들의 창조성이 꼭 필요하고, 더불어 남성들의 뼈아픈 반성이 필요합니다. 미러링 같은 이야기입니다만 이제 그만 모든 남성들은 제발 아무런 일을 하지 않는 것이 오히려 지구의 앞날에 도움이 됩니다.

정정엽: 그러니깐 자기네들이 싸질러놓고 뒷수습을 우리더러 하라는 건가? '우리가 아무리 연민과 타자의 생명에 대한 감수성이 많다고 해도 이걸 치워야 하는가?' 그런 생각을 아까 잠시 했고요. 그런데 글쎄, 이거를 특화시켜서 더 이상 말할 건 없는 것 같아요. 일본도 그렇고 탈핵 운동에 대해 많은 여성들이 공감을 하고 있기 때문에, 그것의 방법론이 있을 뿐이지. 그런데 너는 여성 운동도 하고, 뭐도 하고, 하는 게 많은데 왜 탈핵 운동까지 하느냐, 이런 질문을 받아요. 탈핵에 이르는 길은 환경에 대한 인식, 욕망을 조절해서 불편함을 감수하는 것, 대체에너지를 개발하는 것, 그다음에 인권에 대한 평등 지수, 이 모든 문제의 총체이기 때문에 어쩌면 우리가 이것만 해결할 수 있으면, 이 토대를 마련할 수 있다면, 다른 모든 문제의 실마리가 되지 않을까.

방정아: 저도 그 결론으로 갔어요.

박미화: 결국은 그것밖에는 방도가 없어요.

정정엽: 그런 만큼 제일 어려운 것이고, 어렵지만 탈핵 문제가 종합편 같은, 그래서 다른 모든 영역과 연대할 수 있는 운동이 아닌가.

한국 미디어의 핵 문제에 관한 전문성 부재와 대안 미디어의 역할

홍성담: 하여튼 이 탈핵 문제는 참 어렵죠. 이를테면 방사능에 피폭되었다고 해서 당장에 살갗에 피폭되었다고 곧바로 썩어가는 것도 아니고, 코피가 터지는 것도 아니고, 눈이 멀어버리는 것도 아니고. 그렇다면 말입니다, 이게 몸에 축적이 되면 이것이 대대손손 계속 방사능이 DNA에 새겨지는 그런 것이라서. 이제 눈에 안 보이니까, 정부 권력과 핵마피아들이 가장 사기를 칠 수 있는 게 핵 문제, 원자력발전소 문제입니다. 전부 비밀에 싸여 있으니까 거기에서 뭔 일이 터져도. 아니 아마, 우리가 문민정부를 못 만들어 놓고, 지금도 군부독재 후예들이 계속 정권을 잡았으면 재벌 자본과 결탁해서, 아마 우리나라에 핵발전소 하나가 터져도 비밀에 붙였을 거란 말이죠. 비밀리에.
그래서 다시 돌아온 게 미디어 문제입니다. 한국 미디어가 핵 문제에 관해서 과연 전문성을 갖고 있는 기자들이 있는지? 나는 모르겠어요.

박미화: 기자들을 먼저 교육시켜야 해요. 더 많은 기사를 쓰게끔.

정정엽: 알고 싶어 하지 않아.

이동문: 기본적으로 우리가 갖고 있는 정도의 상식은 다 갖고 있어요. 그런데 하지 않을 뿐이죠.

홍성담: 그런데 우리 미디어에서 핵 문제에 관해서 특집으로 계속 심층 취재를 해서 연재했던 경우가 있었어요?

이동문: 있습니다. 진보 매체에서 그런 기사들을 계속해서 내보낸 걸 봤거든요.

정정엽: 『경향신문』이 열 번 연재를 했죠. 10회에 걸쳐서. 저는 이번 우리 책 만들 때 처음에는 그 열 개의 기사를 다 넣는 것만 해도 참 좋겠다고 생각했는데, 일단 남의 기사이고 양이 너무 많아서 포기. 그다음에 그냥 제목만이라도 한 페이지라도 넣자, 그런 주장을 했었죠.

박건: 그런데 그거는 구색 맞추기일 수도 있어요. 기본적으로 언론도 기업의 협찬과 스폰서로 움직이기 때문에, 기업이 탈원전, 반원전을 할 리가 없죠. 그런 기본적인 시스템의 문제 때문에 기자들이 나름대로 의식을 갖고 있다 하더라도, 운영 차원에서 별로 기사 가치가 없다든지, 폄하한다든지, 아니면 생색내기로, 일부 이렇게 기획 특집으로 보도된다든지 그런 정도이지, 미디어 자체에서 탈핵을 주도하는 그런 기대를 바라는 것은 우물가에서 숭늉 찾는 격이 아닌가 그런 생각이 들어요.

정정엽: 대체 미디어? 대안 미디어.

박건: 필요하죠.

이동문: 대안 미디어도 아까 간단히 언급을 드렸었는데, 팟캐스트. 그런 것들은 일단. 팟캐스트라 하더라도 라디오 방송이나 유튜브까지 같이 나가버리면 공용방송 뉴스보다 더 많은 시청률이 나오더라고요. 거의 15% 이상 나와요. 결국은 1인 크리에이터를 통한 유튜브 방송이라든지, 그런 부분들을. 만약 우리가 전시를 하거나 우리 활동을 한다 하더라도 직접 1인 미디어를 만들어서 그쪽하고 연결을 한다든지.

홍성담: 상당히 중요한데.

정정엽: 지난번 서울에서 '핵몽' 전시했을 때, '인디아트홀 공'에 가서 박건 작가님과 제가 팟캐스트 인터뷰를 1시간 동안 했거든요. 그렇게 알음알음하는 경우는 있어요. 이동문 작가님께서 말씀하신 것처럼. 그런데 대중들이 일단 이 핵 문제에 대해서 말하면, "아, 나 대충 알아. 그래 위험하잖아.", 그 이상의 범주를 넘어가지 않아요. 그래서 아까 우리 얘기 나왔던 것처럼 홍성담 작가님이 계속 이러저러한 장르를 찾은 이유도, 무의식중에 핵 문화제. 뭔가 이렇게 문화로 대중들한테 접근을 해야⋯⋯.

박건: 탈핵 문화제.

정정엽: 탈핵을 문화제로 예술로 접근을 해야 대

중적 호소력이 있지, 그냥 어떤 단순한 정보를 전달하거나 기사 정도로는 대중적 접근력이 떨어진다는 거죠. 물론 이것도 필요하지만.

홍성담: 그리고 핵발전소가 지어지는 양의 문제. 그다음에 이것들이 탈핵으로 가는 속도와 양의 문제. 이것은 상당히 국가주의하고 꿩장히 민감하게 작용을 하고 있습니다. 분명히 핵은 국가주의와 관련이 있다는 생각이 들거든요. 그래서 구소련의 핵발전소들. 그다음에 미국의 핵발전소들. 그다음에 일본의 핵발전소. 우리나라의 핵발전소. 지금 엄청나게 많이 생겨나고 있는 중국 동해안의 핵발전소들, 이런 것들을 보면 대부분 그 사회가 토론 능력이 떨어지고 그다음에 정부 권력, 핵마피아들에게 압력을 행사할 수 있는 시민사회의 힘이 취약하고, 이런 곳들이 핵발전소들이 많이 생겨났거든요. 크고 작은 원전 사고도 제일 그런 곳에서 많이 났어요. 구소련, 미국, 일본. 아주 대표적인 이 세 나라예요. 앞으로 그래서 중국에서 일어날 우려도 있어요. 우리나라도 그렇고. 나는 결국엔 터진다고 봐요. 분명히 터져요. 이건 안 터지고는 안 되게 되어 있어요. 이건 터집니다.

방정아: 중국이 터져도 우리가 문제네.

홍성담: 그래서 국가주의와 핵발전소의 건설은 꿩장히 관련성이 높다. 이런 부분도 우리가 지적을 해야 할 것 같아요. 그리고 시민사회의 토론 능력. 그다음에 그 시민사회가 정부 권력에 행사할 수 있는 압력과 힘의 정도. 이런 것도 꿩장히

핵발전소 개수하고 많이 관련이 되어 있다.

이동문: 아까 대체에너지 이야기도 했는데, 결론은 그냥 전기를 덜 쓰고 더 그렇게 됐잖아요. 저도 그 부분에 대해 좀 찾아봤는데, 지금 핵이 문제가 되는 것은 핵분열 과정에서 나오는 폐기물이라든지 방사선이 문제인 건데, 반대 원리로 핵융합이 있어요. 케이스타라고. 그거는 우리나라가 굉장히 선도해 나가더라고요. 거기서는 그냥 바닷물만 있으면 돼요. 바닷물과 이중수소와 삼중수소가 결합되면서 굉장한, 태양이 열을 만들어서 에너지를 만드는 그 원리로 돌아가는데, 거기에는 미세하게 삼중수소 정도가 나오는데, 그건 대기 중에 그냥 돌아다니는 것 정도라고 하더라고요. 그러면 그게 대체에너지가 될 수 있다고 그러더라고요.

박건: 그게 핵융합발전이라고, 들어본 것 같아요.

홍성담: 그것도 지금은 우리가 편하게 이야기를 할 수 없는, 아직 실험단계니까. 그런데 그것도 실험을 해보면 또 새로운 물질이 발생을 할 수가 있어요. 그건 굉장히 관심을 갖고 우리가 지켜봐야 할 거예요. 여러 가지 실험의 과정을. 왜냐하면, 하여튼 융합이든 분열이든 융합이든, '핵'자가 들어간 것은 반드시 새로운 물질, 신이 주지 않은. 인간이 만든 새로운 물질이 등장하고 있고, 그리고 인간이 만든 새로운 물질은 결코 인간이 절대 해결할 수 없어요. 그래서 오히려 분열 과정에서보다도 훨씬 더 힘든 물질이 불쑥 튀어나올 수 있습니다. 이 부분을 굉장히 경계를

해야 할 거예요.

방정아: 핵발전소 때도 이럴 줄 몰랐었잖아. 모르니깐 드럼통 통해 막 버리고.

홍성담: 지금 북극 바다 밑에 그 드럼통이 엄청나다는 겁니다. 소련하고 미국이.

이동문: 그게 다 녹슬어 가지고, 이미 희석된.

홍성담: 참 끔찍해요.

박건: 황당하게 생각하겠지만, 제가 생각하는 대체 에너지는, 식용유를 가지고 기름을 만들어서 자동차도 굴린다고 하는데, 그런 에너지 기술이 개발되면 좋겠고, 그런 기술을 개발하는 데 현대 문명이든 과학기술이 좀 신경을 쓰면 좋을 것 같아요. 예를 들어서 공해. 대기 중에 있는 안 좋은 공해들. 공해들만 가지고 발전을 해서 다시 태운다든가.

방정아: 그게 바이오메스.

박건: 그걸 이용해서 오히려 아주 향기로운 향수가 나온다든지.

방정아: 그런데 콩기름은 이미 폐기가 됐어. 그 콩을 재배하기 위해서 엄청난 양의 경작지를 만들기 위해서 밀림을 또 파괴해 버리니까. 열대우림.

박건: 어쨌거나 대기 중에 있는 악성 물질들을 태워서 에너지로 바꾸는. 에너지 등 뭔가를 쓰면 쓸수록 오히려 대기가 깨끗해지고 향기로워지고.

정정엽: 그래서 박건 작가님 이야기를 황당한 이야기라고 하는 거예요. (웃음)

박건: 그리고 고약한 인간들을 연료로 해서 태워 버린다고. (웃음) 자꾸 쓰면 쓸수록 사회가 나아가는.

탈핵 운동과 예술

홍성담: 자, 이제 마지막으로, 각자 돌아가면서 그동안 자신의 작품에서 탈핵과 반핵의 의제들 중에, 지금까지 《핵몽》전을 통해 발표한 작품들 중에서 어떤 식으로 접근을 했는지, 자기 작품에 대해서 설명을. 예를 들어서.

정정엽: 반성하는 시간인가요?

홍성담: 아니, 자랑하는 시간입니다.

박건: 저는 제 삶 자체가 탈핵이고 반원전이고 자연 친화적이고 생태적이었다고 봐요. (웃음) 물론 실패한 부분들도 있었어요. 학교생활 하면서 한동안 2002년부터 도심에서 좀 벗어나 양평이라는 곳에 50년 묵은 옛날 집을 하나 구입해서 거기에서 대안적인 삶을 실험한 적이 있어요.

한 10년 정도. 2002년부터. 거기에서 어떤 생각을 가지고 생활을 했는가 하면, 최소한의 소모품들은 돈을 주고 구입을 해야 되겠지만 가능하면 자급자족을 해보자고 해서 그런 여건이 되어 있는 오래된 집과 주변 땅을 빌려 썼죠. 뒤에 산이 있었으니까. 거의 슈퍼마켓에 버금가는 그런 여건, 상황이 마련된 거예요. 웬만하면 뒷산에 가면 먹을 게 다 있어. 채취를 해. 그리고 집도 제가 직접 노동 하면서 수리해서 고치고. 옷도 사 입기보다는 기왕 있는 옷들 고쳐 입고, 또 염색도 자연물에서 나오는 재료들을 이용해서 천연염색도 하고. 그러면서 돈을 안 쓰고 자급자족할 수 있는 대안적인 삶을 아주 재밌고 신나게 행복하게 했던 것 같아요.

방정아: 오래 했네요.

박건: 한 10년 정도 했죠. 그때는 나 혼자 한 게 아니고, 뜻을 같이하는 동료가 있어서. 그 친구도 정말 재미있게 했어요. 밭을 일굴 때도, 도랑을 팔 때도 기계를 이용하라고 마을 사람들이 얘기하는데, 포크레인을 이용할 일도 운동 삼아 삽으로, 또는 호미로 하면서 동네 사람들 놀래키고 그랬는데. 어쨌거나 그런 삶을 도시인들도, 독일에서도 그렇게 한다고 하더라고요. 옥상이나 이런 데서 자기 먹을거리를 최소한으로 가꿀 수 있는, 도심 속의 먹을거리, 자급자족할 수 있는 범위 내에서 최대한 할 수 있는 그런 어떤 삶을 실험해 본다든지. 정책적으로 국가적으로 좀 지원도 해주고. 그런 것을 했는데, 쉽지는 않더라고요. 어떤 때는 사 먹는 게 더 편리해요. 토마토 하

나 키워 먹는 것도 굉장히 번거로워요. 나중에는 포기하게 되더라고요. 어쨌든 그때 땀 흘려서 그렇게 생활했던 기억이 참 행복하고 기억에 남아요. 그리고 작업을 할 때도 나는 큰 규모, 또 어떤……. 거기에는 다 장단점이 있겠지만, 어쨌든 나는 그래요. 버려진 물건들을 재활용하는 것에서부터 시작했고, 지금도 그런 부분을 염두에 두고 작고 가볍고 어떤 인위적인 그런 것보다도, 아이디어나 생각을 통해서 어떤 메시지를 담고 하려고 하는 그런 태도로 예술을 생활 속에 끌어들이고 또 그것을 나누는 방식으로 이제 오브제 작품들을 다루고 있고요. 그리고 가능하면 쓰레기가 남지 않는 몸과 움직임을 가지고 퍼포먼스로 그것을 표현해 보려고 하고 있고. 그런 것들이 탈핵과 반원전과 무관하지 않다고 생각해요. 그러한 삶 자체로 작업을 앞으로 이어가려고 하는 게 제 생각입니다.

홍성담: 좋습니다. 이동문 작가님.

이동문: 제가 하고 있는 작업들은 처음부터 환경에 대한 부분에 집중을 했었고, 거의 2009년도부터 환경에 대한, 4대강 작업들. 그때 작업을 했을 때도 처음에는 공사에 대한 것, 대규모 국가에 대한 폭력적인 공사, 그리고 파괴되고 있는 환경에 대해서 집중을 했었는데, 작업을 계속 진행하다 보니까 결국은 사람에 관한 문제로 연결이 되더라고요. 결국은 사람이더라. 그런데 지금 이것도 어떻게 보면 똑같잖아요. 핵에 대한 부분들도. 처음에는 겉모습과 위험한 상태의 부분들이 보이는데 나중에는 결국 우리 생활 속에 우리

도 알지도 못하는 순간 내 옆에 있는 방사능으로, 보이지 않는 상태로. 당분간은 이 작업을 계속 진행을 해나갈 것이고요.

처음 제가 《핵몽 2》 때 했던 작업들은, 그때도 그 주변에 사는 골매마을 주민들에 대한 이야기를 했었는데. 그리고 이번 《핵몽 3》에는 다른 연계된 영역의 작업을 했고요. 내년(2020년)에는 어떻게 진행을 해 나갈지는 생각 중이에요. 정리를 해봐야 하고. 그 이후에 계속 진행을 한다면은, 이후에는 다른 나라에서 하고 있는 작업들과 관계를 맺으면서 조금 국제적으로 교환해 나가는 작업을 생각 중에 있습니다.

박미화: 2018년에 처음 《핵몽 2》에 참여하게 되었을 때 공부하는 마음이었어요. 두 번의 참여에서 제가 표현하고자 했던 것은 관계에 대한 문제였던 것 같아요. 사람과 사람, 사람과 자연. 어떻게 생명이라는 게 돌아가고 있고, 우리가 다른 생명과 어떤 관계를 맺어야 할까, 내가 어떤 삶을 살고 있는가에 대한 생각들을 다소 상징적으로 표현한 것이라 관객들의 입장에서는 '이게 핵 문제와 무슨 상관이 있는가?'라는 생각을 하실 수도 있다고 생각해요. 그런데 지금은 제가 그 정도로밖에는 표현이 안 되네요. 핵이라는 큰 화두에 다가가기 위한 생각들을 시각적으로 형상화했다는 정도로 만족하고 있습니다만 딜레마는 있습니다. '예술작품으로 어떻게 핵의 문제를 얘기할 수 있을까?' 하는.

그런데 올해 두 번째로 전시에 참여하면서 관객들과 대화하고, 대담을 위해 이런저런 글들을 읽으면서 연대가 필요하다는 생각이 절실해지고,

작품도 더 설득력 있게, 심도 있게 해야겠다는 의무감도 많이 갖게 되었습니다. 미술작품은 내가 아무리 좋은 생각을 가지고 있어도 그것을 심도 있게 표현하기 위해서는 많은 시간이 필요하다고 생각합니다. 조형 언어라는 것이 그렇지요. 저 개인적으로는 그런 노력을 하면서 저희 모임에서는 어떻게 사람들과 연대할 것인가의 숙제가 남아있는 것 같습니다.

방정아: 저는 이제 창단 멤버라고 봐도 되나요? (웃음) 이렇게 (전시가) 거듭되고 고민하고 하면서 느낀 결론은, '이게 다 무슨 소용이 있나? 망할 건데.' 이런 생각이 들어가지고 너무 착잡한 그런 게 있었는데. 그러면서도 제가 아까 털고 일어나야지, 하기도 했는데. 사실은 우리가 약간은 강박적으로 《핵몽 1》보다는 《핵몽 2》가 좀 더 한 단계 올라서야 하고, 《핵몽 2》보다는 《핵몽 3》이 한 단계 더……. 더, 더, 더가 나는 뭔가 이렇게, 내가 약간 지식적으로도 부족하고, 여러 가지 면에서 내가 좀 더 디테일지고 더 확고해져야 된다, 이런 식으로 저는 좀 접근했던 것 같아요. 그래서 작품에 있어서도 좀 더 세부적인 이슈, 진짜 이 핵 문제에 있어 도움이 되는 것으로. 우리가 진짜 도구로 쓰려고. 우리 '핵몽'이 그렇게 모인 건데, 무슨 작가주의나 그런 게 중요한가, 나는 그렇게는 생각이 별로 안 들었거든요. 그런데 그렇게 갔다가 오히려 이번에 더 세부적으로 공부하면서 느꼈던 것은, 아까 말했던, 더 철학적 문제로 오히려 가버리게 되면서, 정정엽 작가님 말씀처럼 여성주의 문제와도 굉장히 너무나도 연결되어 있고, 결과적으로 우리가 회복해야 할 그 무엇은 탈핵과 완전하게 연결되어 있다는 것을 느꼈다는 게 큰 소득인 거예요. 그래서 내가 막 발버둥 치면서 세부적인 것을 더 표현해야 한다는 것, 이런 부분도 물론 필요하겠지만 그 강박에서는 좀 벗어난 것 같아요. 큰 깨달음. 이런 것을 좀 느꼈던 것 같아서. 맨 처음에는 이런 것도 시킨다고 구시렁거렸는데 다 이유가 있던 것 같아요. 집에 이미 있는 책들도 있었고, 물론 새로 산 것도 있지만. 그 덕에 『녹색평론』도 다시 보게 되고. 사실 옛날에 정기 구독해서 잔뜩 있었거든요. 처음에는 핵 문제 부분만 찾아보다가 또 그 옆에 있던 것을 보게 되는데. 그러면서 삼천포로 빠지게 됐는데. 그 삼천포에서 제가, 일전에 정정엽 작가님이 전에 마녀 이야기를 한 적이 있었는데, 옛날에 마녀들이 어떻게 마녀로 몰리고 마녀사냥을 당했는지, 그걸 보면서 또 탈핵하고 연결이 되더라고요. 이 섬뜩함. 이 자본주의와 또 연결되고. 이런 것을 느끼면서 거의 한 달 가까이 공부하면서 좋은 시간이었어요.

박미화: 이게 다 무슨 소용인가 하면서도 예전에 제가 힘들었을 때 힘을 얻었던 글귀가 생각나서 적어 왔어요. 박지원의 『초정집서』에서.

> "썩은 흙에서 잡초가 돋으며,
> 썩은 풀에서 반딧불이 생긴다."

그럼에도 뭔가를 해야지. 아직 늦지 않았다고 믿으면서 해야겠지. 매일 그러고 있어요.

홍성담: 저는 사실은 제가 이 《핵몽》전을 하기 전에는 핵과 관련해서 한 서너 작품 했던 것 같은데, 하여튼 핵과 관련해서는 제가 했던 작업이 다 실패를 했어요. 저는 한 번도 작업에 실패를 해본 적이 없는데, 핵 관련 작업은 꼭 실패를 했어요. 그래서 핵이란 이렇게 어려운 것인가? 이 핵이란 것이. 그리고 사람들이 다 마찬가지예요. 우리 문학도 마찬가지이고, 음악도 마찬가지이고. 핵이라고 하면 버섯구름만 보여요. 결국은 여기 정태춘 노래 역시 버섯구름 이미지를 벗어나지 못하고 있습니다. 이러한 모습은 핵 문제가 우리 예술가에게 일상화가 되지 않았다는 것입니다. 그래서 기어코 핵 그림을 성공을 해야 되겠다, 하고 마음먹고, 정엽이랑 방정아, 박건 작가와 원전 답사를 하고 《핵몽》전을 시작을 하게 된 건데. 저는 왜 그러냐면, 이렇게 우리 중견 작가들이 아무 도움도 안 되고, 누가 봐주지도 않는 이 핵 그림을 그려줘야, 그다음 핵 미술 행동으로 나아갈 수 있어요. 지금까지는 여러분들의 헌신 때문에 그동안 전시가 가능했습니다. 그런데 '핵몽'에서 가장 부족한 부분이 행동입니다. 이게 우리가 나이가 들어서 어쩔 수가 없는 탓도 있겠지요. 이곳에서 가장 어린 이소담 작가나……. 그래서 우리가 잘못 가르칠까 봐 두려워. 이게 전부 전시장 위주의 작가들이 우리가 어쩔 수 없이 되어서, 이소담 작가도 그렇게 따라오면 안 된단 말이에요. 사실은 젊을 때는 현장으로 행동으로 몰아넣어야 되거든요. 그래서 이소담 작가는 '핵몽'을 뛰면서도 미술행동 쪽으로 끌어들여야겠어. 그런 곳에서 광활하게 자연과 현장과 교감하면서 여러 장르와 같이 어우러져서 자기 작업으로 끌어올 수 있는 그러한 능력을 키워내야 돼요. 젊었을 때. 그렇다고 우리가 젊은 작가들처럼 그렇게 할 수는 없고, 어떻게 우리의 행동력을 보강을 할 것인지, 이 부분이 우리 '핵몽'의 제일 큰 숙제입니다. 좀 더 과도한 욕심을 부리자면 이걸 어떻게 작품 전시에서 행동으로 갈 것인가. 행동하고 같이 가야 상징 기호가 나오거든. 탈핵을 상징할 수 있는 시각 문화를 만들어 낸단 말이지요. 그래서 그런 것들을 우리가 어떻게 보완을 할 것인가, 이런 문제가 남아 있는 것 같아요.

그리고 제 그림은 뭐냐면, 끊임없이 스토리텔링. 현장의 스토리들을 어떻게 그림에 담아낼 것인가, 하는 문제, 형상성의 문제를 갖고, '핵몽' 1회, 2회, 3회를 해왔던 것 같아요. 그래서 탈핵 운동적 시각은, 운동적 입장은 약화되어 있었어요, 제 그림이. 오히려 형상의 문제, 내용의 문제에 좀 집착을 했고. 그래서 이제 그런 것도 좀 벗어 던져야 할 때가 아닌가, 3회를 넘어서면, 이런 반성도 합니다.

이소담: 저는 저의 그림이 굉장히 객관적인 측면으로 표현하는 방식이어서 그걸 어떻게 이 '핵몽'과 접목을 시킬까 고민을 많이 했어요. 그래서 결론이 난 게, 작가님들의 토론하는 모습이 자꾸 현상화가 돼서, 제 기억에 오래 남아서. 아무리 생각해도 내가 기억에 남으면 다른 사람들도 기억에 남을 거라는 이런 생각이 문득 들어서, 그러면 이걸 그림으로 남겨 놓자, 라고 해서 여행 노트를 표현하게 된 것이고, 〈허공을 향한 말〉이라든가 그 표현도 원전 답사를 하게 되면서

피폭 현상, 그러니까 마치 버섯이라고 표현을 하는데, 버섯을 눈들의 잔치처럼 현상화시키면 어떻게 될까? 궁금해서 호기심을 표현하게 된 건데, 그게 잘 구현된 것 같아요.

지금도 떠오르는 건, 제가 정정엽 작가님과 장소익 선생님한테서 한번 탈핵 방독면을 만들어 달라, 그러니까 "같이 만들어 볼래?" 제안이 들어와서 일해 본 적이 있어요. (정정엽: 3.11 행진할 때.) 저는 처음에는 경험이 없어서 어떻게 할까 고민하다가 그 장소에서 제가 하나의 틀을 알려줬어요. 김병희 선생님이라는 분이 있는데, 그분은 탈을 잘 만들어요. 그래서 저한테 하나하나 사진으로 과정을 보여주고 현장에서 만들어 봤어요. 간단한 건데, 사람들이 처음에는 다가가기 어려워하더라고요. 그런데 다 만들고 나서는 그 사람들이 꼭 퍼레이드에 참석을 했어요. 그때 모습을 떠올리면서 그것도 접목을 시켰어요. 답사와 그 경험이 융합이 되니까 동시에 굉장히 많은 것들이 기억에 남았고, 그것들을 다 표현해 남기는 것을 제 숙제로 생각해요.

정정엽: 저는 지금 전국적으로 탈핵 운동이 작가들 중심으로 펴져 나가는 것. 뭔가 조직화되어가고 있는 조짐이 좋아요. 그리고 운이 좋다고 말씀하셨지만, 사실 우리가 울산, 서울의 '인디아트홀 공' 등 보따리장수 하듯 전시할 때만 해도 이렇게 확산될 거라는 생각을 할 수 없었고, 우리끼리 또 이렇게 하는구나, 라고 생각했어요. '지금 그때의 그 움직임이 역할이 있었던가 보다'라고 말씀을 하시지만, 모든 전시의 오프닝에 방정아는 빠지지 않았어요. '인디아트 홀 공'에

서 전시할 때는 박건 작가님과 제가 다 설치하고 오픈 준비했기 때문에 저는 이게 꼭 일반 전시장 미술에서 했던 편안한 그런 전시 하고는 다른. 저한테는 미술 운동 못지않은 일이었던 것 같고. 우리가 나이가 들어서 편안하게 살려고 하는 사람이라면 저는 이 전시에 참여하지 않았다고 봐요. 각자 자기 영역에서 할 수 있는 일을 했고. 이 탈핵 전시가 한번 해 보자였지, 이렇게 지속적으로 될지는 몰랐고. 어쩌면 약간은 체화 시켜 가면서 서서히 구체화되고 있죠. 우리가 울산에서 전시했을 때는 울산 지역 작가들이 한 명도 오지 않은 것에 대해 너무 놀랐거든요. 그런 것처럼 이제 조금씩 탄력을 받는구나, 그런 시간들이 필요했구나, 이런 점을 개인적으로 느꼈고.

그다음 제 작업은, 지금까지 세 번의 '핵몽' 전시에 참여하면서 일상적으로 내가 핵에 대해서 작업하고 있지 않기 때문에 그때, 그때 대응하는 방식이었어요. 그래서 세 번 다 형식이나 내용들이 달라요. 그런데 개인적으로 마음에 드는 작업은 몸에 핵 분포도를 그린 드로잉 작품이에요. 그 작업을 하게 된 것은 뉴질랜드에서 온 아랫집의 작가가 "대전 이남은 다 위험하대요"라고 자주 말씀하셨어요. 지금은 뉴질랜드로 다시 돌아가셨는데, 아마 한국의 핵발전소 때문에 간 것도 한 30%는 돼요. 대전 이남은 안심할 수 없다, 라고 얘기했을 때 너무 기가 막혔어요. 이 손바닥만 한 나라에서 어디가 위험하고, 어디가 안 위험한가? 그리고 또 대부분의 사람들이 내가 사는 곳은 위험한가? 안전할까? 이렇게 제고 있다는 것도 웃기는 일이죠. 저는 어딘가 터지면 한국은 초토화된다고 생각하는데⋯⋯. 그런 것에

대한 분노가 이제 몸으로 새겨진 거였어요. 앞으로는 매체나 작업의 일관성, 약간 홍성담 작가님처럼 시리즈가 쭉 축적이 되는 작업. 1회, 2회, 3회, 나의 연보가 될 수 있는 작업의 방식을 좀 고민해야 하지 않나. 요즘은 그런 생각을 하고요. 끝으로, 오늘 좌담에서 저에게 꽂혔던 발언들을 정리해봤어요. 첫째는 인간 문명 자멸의 정점에 핵발전소가 있다. 왜냐하면 핵발전소는 모든 문제의 총체이기 때문에. 두 번째, 핵발전소는 곧 불평등의 문제이다. 불평등의 문제 내용 세 가지는 박미화 작가님이 아까 말씀해주셨고. 셋째, 여성과 아이가 가장 취약한 계층이고, 생명에 대한 공감 능력이 크기 때문에 여성이 탈핵 운동의 중심이 될 수밖에 없다, 라는 이야기가 신선했고. 네 번째, 국가주의와 핵발전소의 설립은 연결되어 있다. 특히 그 국가가 토론 능력, 시민사회의 압력이 취약할 때 핵발전소와 정치적으로 결탁한다. 마지막으로, 현대인은 에너지 소비에 중독되어 있다. 마약보다 더 중독되어 있다.

홍성담: 자, 여러분, 오늘 모두 수고했어요. 이 탈핵이라는 건 이게 운동으로서만 그쳐서는 안 되거든요. 제도를 변화 시켜 내야 하는데, 제도를 변화 시켜 내려는 노력에 맞서 끊임없이 핵마피아들이 안티를 걸고 나올 거란 말이에요. 그런데 이건 결국 문제를 인식한 사람들이 해결할 수밖에 없는 거죠. 제도의 변화가 사회 전체의 변화를 가져오겠지만, 제도는 쉽게 바뀌지 않죠. 이번에 선거법 개정하는 것도 얼마나 힘듭니까. 그래서 제도의 변화는 결국 문제의식을 가진 시민이 늘어날 때에만 가능하다는 거거든요. 그래서

우리가 이렇게 전시회를 하고 우리가 탈핵 문제에 관심을 갖고 이렇게 좌담회를 하고, 책을 만들고, 아카이브를 만들고, 이런 것도 전부 탈핵 문제에 대해 문제의식을 가진 시민을 늘리려고 하는 것 아니겠습니까?

박미화: 그게 제일 중요한 일이죠.

홍성담: 그래서 그렇게 의식을 가진 시민이 늘어나야 시민의 힘이 그동안 견고한 제도와 구조의 관성을 바꿔낼 수 있기 때문이지요. 그래서 우리가 새해에는 이러한 시민들이 더 늘어날 수 있도록 우리가 또 어떤 방식과, 우리가 어떤 식으로 모여서 어떤 방식으로 전시를 하면 더 많은 시민들이 문제의식을 갖게 만들까? 이런 것에 우리가 좀 더 고민을 하고. 그리고 그전에는 귀찮으니까 우리가 시민사회와 연계를 못 했습니다. 환경운동연합이라든가 기타 탈핵 단체라든가 이런 단체들과 적극적으로 연대를 해서 전시를 하지 않았는데. 사실 저는 회의와 토론으로 밤샘하는 말 많은 단체랑 연대하는 것을 좋아하지 않는데요. 그리고 꼭 우리 전시회를 자기들의 성과로써 먹으려고 하니까 그런 점들 때문에 속이 상합니다. 그런데 앞으로는 그런 부분들도 우리가 감수를 해야 되겠다 싶어요. 그래서 그런 시민사회와 우리 전시회가 연대를 해야 되겠다는 이런 생각이 듭니다. 이런 과제들이 차기 전시에서 우리가 여러 가지 치러내야 할 과제인 것 같아요. 그리고 무엇보다 중요한 것은 전시와 행동의 연속성입니다. 딱! 한번 참여해보고 '나도 요런 거 해봤다!'라고 왜장치면서 자신의 전시 이력에 한 줄

올리는 것으로 만족해버리는 작가들의 속성도 반성해야지요. 암튼 전시와 행동의 연속성을 위해서는 예산 문제가 해결되어야 합니다. 여태껏 우리들이 십시일반 갹출해서 전시 비용으로 사용했습니다. 그런데 요즘 문화기금이나 창작지원금에 익숙한 젊은 작가들은 십시일반 해서 전시하는 것을 힘겨워하기도 하고, 자존심이 상한다고 생각하는 작가들도 많은 것이 현실입니다. 암튼, 시대의 정서가 암만 바뀌었다고 해도 우리들이 지켜내야 할 몇 가지 원칙이 있다고 생각합니다. 인간이면 누구나 누려야 할 보편적 3대 가치, 즉, 인권과 평화와 환경! 이 3가지 주제입니다. 지구상의 모든 국가권력과 자본은 이 세 가지의 가치를 갉아 먹으면서 정치 권력을 공고하게 만들고 자본 시장을 넓혀갑니다. 심지어 인류의 모든 전쟁은 평화를 지킨다는 미명아래 온갖 살인행위를 정당화합니다. 그래서 이 3대 보편적 가치를 지키기 위한 전시회나 행동은 공공기관의 금전적인 도움이나 지원을 거절하는 것으로부터 시작해야 합니다. 마르크스의 논리를 끌어들일 필요도 없이, 우리 속담에 이런 말이 있습니다. '돈 가는 곳에 마음 따라간다.' 어떤 이유로든 자본가나 공공기관의 각종 지원은 우리 예술가의 창작을 절대 자유스럽게 만들어주지 못합니다. 예술창조에서 가장 중요한 것은 자유입니다. 3대 보편적 가치를 지키는 일은 국가와 정부 권력과 자본가를 끊임없이 감시하고 비판하는 일입니다. 그 어떤 이유든지 간에 창조와 상상력의 자유로 정부 권력과 자본가를 감시하는 일을 공공기관의 코딱지만큼 작은 지원 따위에 담보로 내걸 수는 없습니다. 진짜, 수십억 수백

억 무지 큰돈을 지원해준다면 다시 생각할 문제입니다만……. 3대 보편적 가치를 위한 미술 전시나 행동은 힘들고 고통스럽더라도 우선 이 원칙을 당분간 고수해야 합니다. 이렇게 작가들의 헌신성으로 전시의 연속성을 유지한다는 것은 대단히 어렵고 고달픈 일입니다. 그래서 공공기관의 지원금 없이 우리들이 어떻게 전시 비용 문제를 돌파해 낼 것인지 이것도 우리가 항상 고민해야 할 과제입니다. 어떤 좌담이든 좌담의 끝은 이렇게 해결하기 힘든 과제만 남는 법입니다. 어쩌면 우리의 이번 좌담도 향후 우리들의 과제를 발견하기 위해 서로 이야기를 보탠 것이라고 할 수도 있겠습니다. 여러분, 좌담 준비 많이 해주셔서 정말 고맙습니다.

2019. 12. 30

박건

Park, Geon

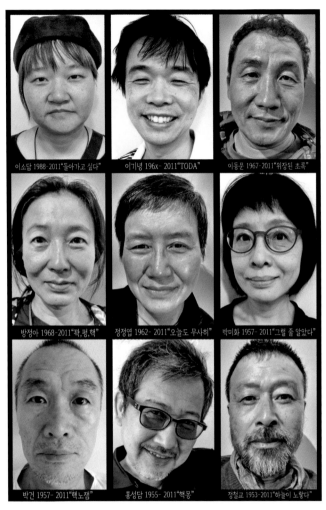

이소담 1988-2011 "돌아가고 싶다" 이기녕 196x- 2011 "TODA" 이동문 1967-2011 "위장된 초록"

방정아 1968-2011 "꽉,펑,핵" 정정엽 1962- 2011 "오늘도 무사히" 박미화 1957- 2011 "그럴 줄 알았다"

박건 1957- 2011 "핵노잼" 홍성담 1955- 2011 "핵몽" 정철교 1953-2011 "하늘이 노랗다"

"핵발전사고는 한순간 모든 것을 정지 시켜 버린다. 생각하고 싶지 않은 일이요, 일어나서도 안 된다. 그러나 2011년 3월 11일 후쿠시마 제1 원전에서 수소폭발과 방사능 유출 사고로 2만여 명이 죽었고, 그 후유증은 지금도 이어진다. 만약 우리들이 그때 그곳에 있었다면 한순간 모두 〈…Stop〉이 되었을 것."

…Stop 가변크기 Digital print 2019

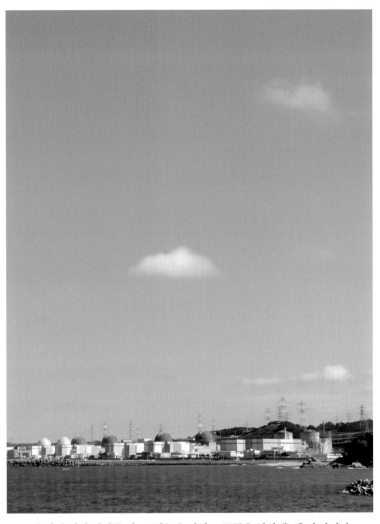

울진의 원전 시설물 위로 〈하늘은 파랗고 구름은 하양게〉 흘러 다녔다.
참! 평화롭고 아름다운 바다 풍경이었고 후쿠시마도 그랬을 거다.
그곳에 살던 사람들도 우리와 다르지 않았을 거다.

하늘은 파랗게 구름은 하양게 Blue sky and white clouds
29.7×42cm Digital print 2019

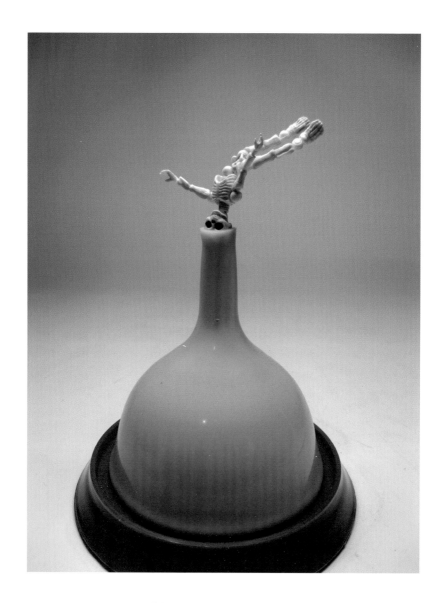

위장된 굴뚝g Camouflaged chimney-g
20×10×10cm Funnel figure 2019

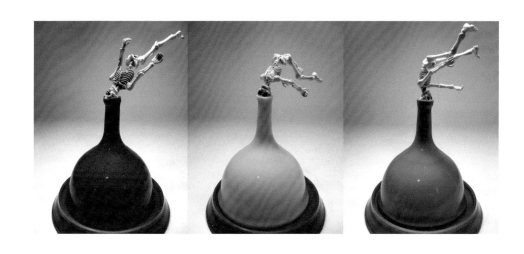

"볼 수도 만질 수도 없는 〈위장된 굴뚝〉에서
피어오르는 연기는 바닷가 마을에서 끊임없이 춤추는데…"

위장된 굴뚝r, y, b Camouflaged chimney−r, y, b
20×10×10cm (each) Funnel figure 2019

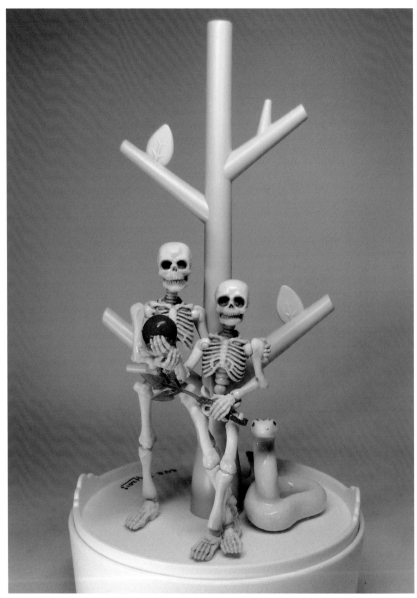

이브 **Eve** 14×10×10cm Accessory box and figures 2018

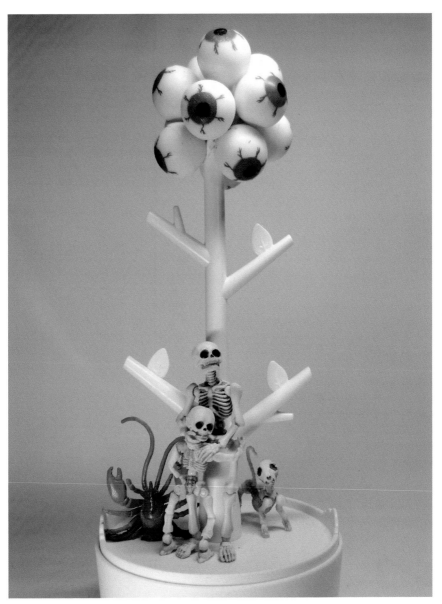

기다리다 Waiting 14×10×10cm A jewelry box and figures 2018

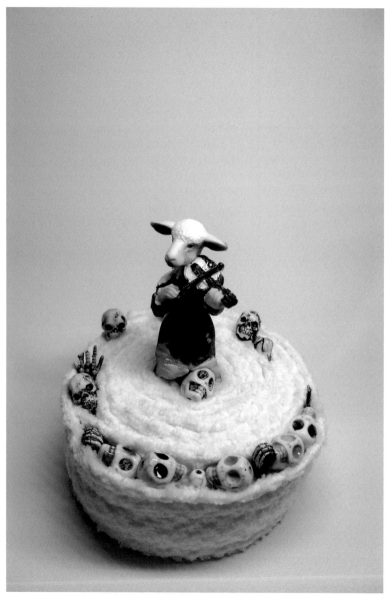

강 311 River 311 10×10×10cm Figures on cotton 2018

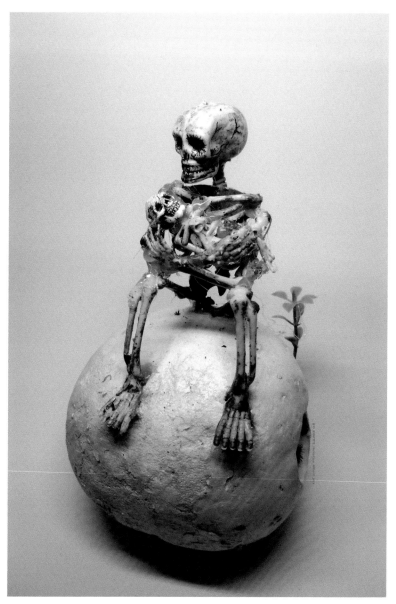

바닷가에서 At the beach 10×10×15cm Figures on synthetic resin 2018

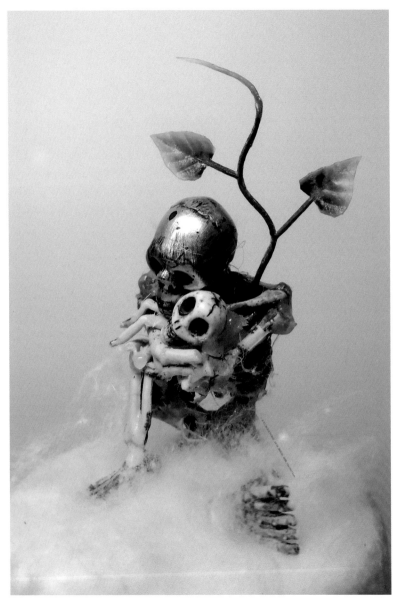

돌아가고 싶다 Wish to go back 10×10×15cm Cotton and figures 2018

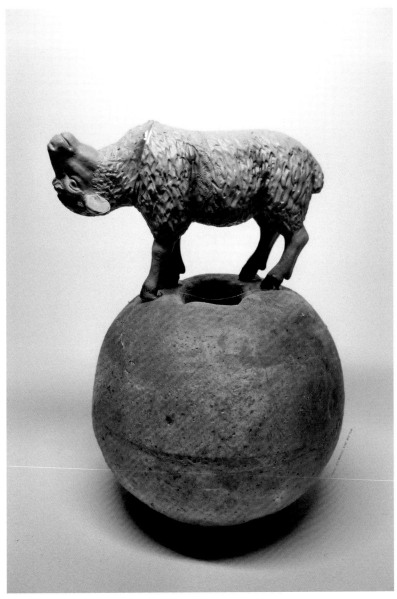

피폭-양 Radiation Exposure-Sheep 10×10×15cm A figure on synthetic resin 2018

원전 소나타 Nuclear-power-plant sonata 25×13×10cm Electronic components figures 2017

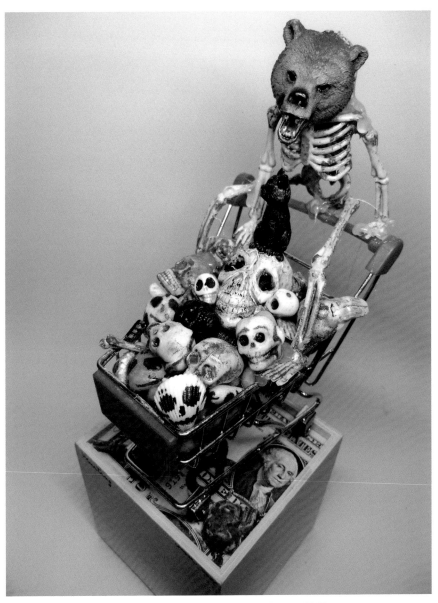

헌팅카트 Hunting Cart 10×10×20cm Figures 2017

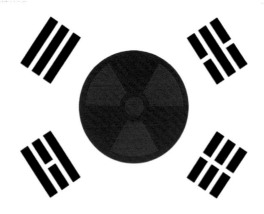

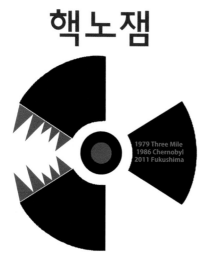

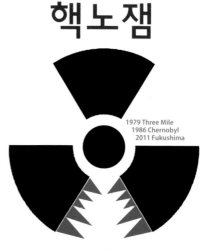

방사태극 Radioactive Taeguekgi (Korean National Flag) 42×29.7cm Digital print 2017
핵노잼-이빨 Hack-No-Jam (No fun at all about nuclear)-tooth 가변크기 Digital print 2018
핵노잼-손톱 Hack-No-Jam (Hack-No-Jam (No fun at all about nuclear)-nail 가변크기 Digital print 2018

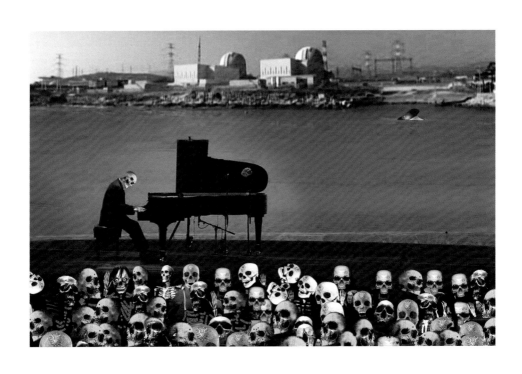

원전소나타 Nuclear-power-plant sonata
42×29.7cm Digital print 2016

박미화

Park, Mi Wha

내가 핵 문제에 눈을 뜬 것은 1986년 체르노빌 사건 이후이다.
이후 2011년 후쿠시마 원전 사고는 나의 작업에도
많은 영향을 미치게 되었다.
쇼스타코비치가 자신의 교향곡을 묘비명이라 말한 것처럼
나의 작업 또한 반복되는 묘비명이다.

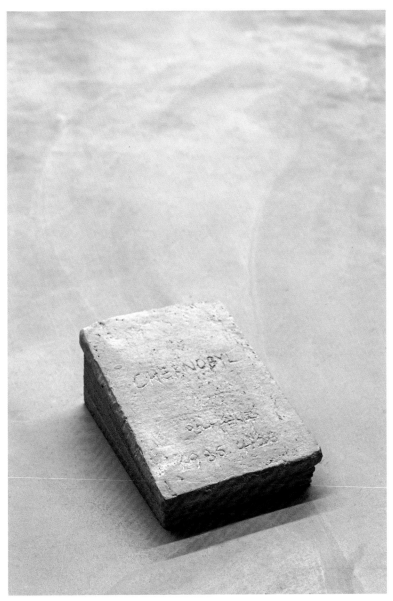

체르노빌 Chernobyl 14×20×8cm Ceramics, wood 2016

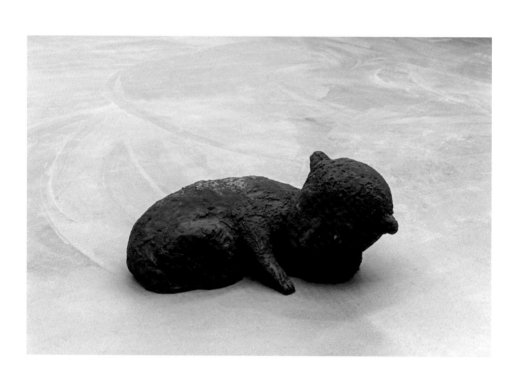

검은 강아지 A black puppy 44×26×20cm Ceramics 2019

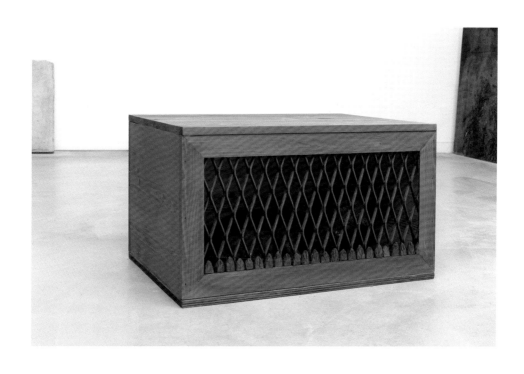

"우리 모두는 갇혀 있다.
죽음의 재가 가득한 세상, 어디고 안전한 곳은 없다.
우리가 만든 문명 속에서 우리는 스스로를 수인으로 만든다."

모든 자연은 부활을 기다리며 한숨짓는다
All nature sighs while waiting for the resurrection
69×49×39cm Ceramics, wood 2019

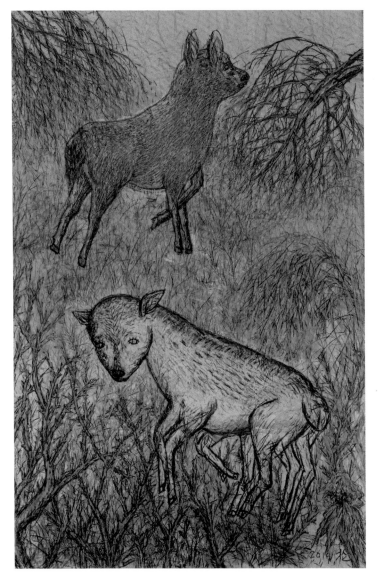

어디로 가야하나? Where do we go from here?
112×171cm Charcoal and gouache on paper 2019

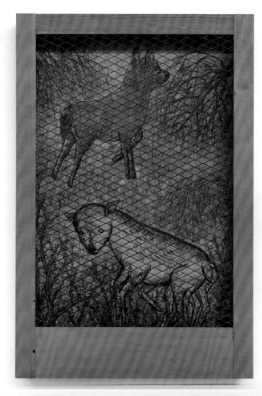

"사냥꾼에게 쫓기는 짐승들처럼
이리 뛰고 저리 뛰어야 하는 형국이다.
나무는 뿌리째 뽑혀 있고, 풀들은 고개를 숙인다.
우리는 난민이다."

그날(체르노빌, 후쿠시마) 이후 우리가 보고 있는
그곳의 초록은 더 이상 예전의 그 초록이 아니다.
세상 아름다운 초록 속에서 모든 생명들은 신음하고,
쫓기는 짐승처럼 삶의 터전을 잃어가고 있다.
우리는 미래의 후손들이 써야 할 자연을 미리 빌려 쓰고 있다.
아직 태어나지 않은 아기들에게 이런 자연을 물려주고 싶은 사람이 있을까?

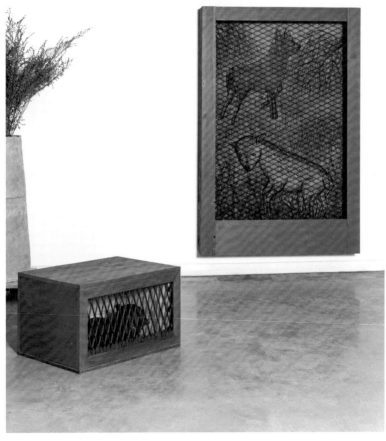

핵몽 3 '위장된 초록' 설치 전경 Installation view 2019

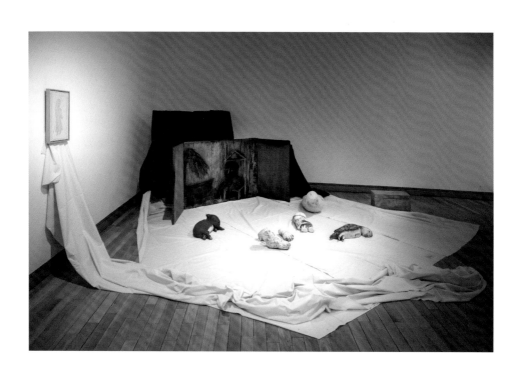

핵몽 2 '돌아가고 싶다, 돌아가고 싶다' 설치 전경 Installation view 2018

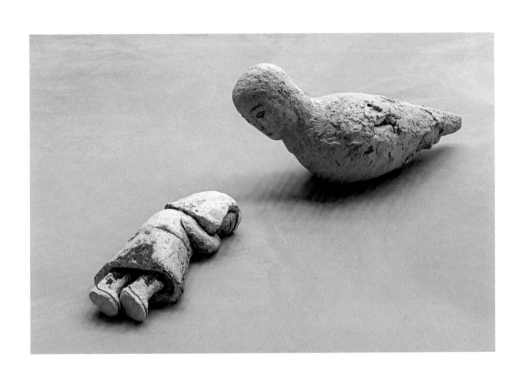

어미새와 소녀 Mama bird and a girl
어미새 : 77×30×32cm Ceramics 2017
어린 소녀 : 47×20×10cm Ceramics 2017

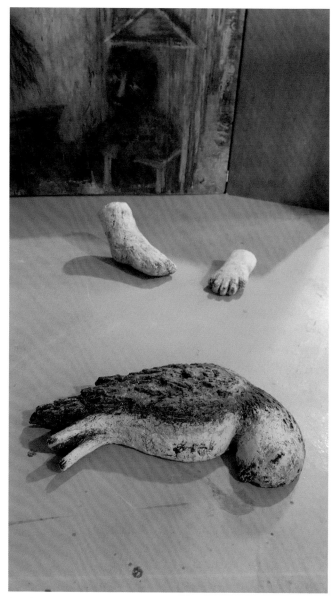

핵몽 2 '돌아가고 싶다, 돌아가고 싶다' 설치 전경의 부분 Detail of installation view

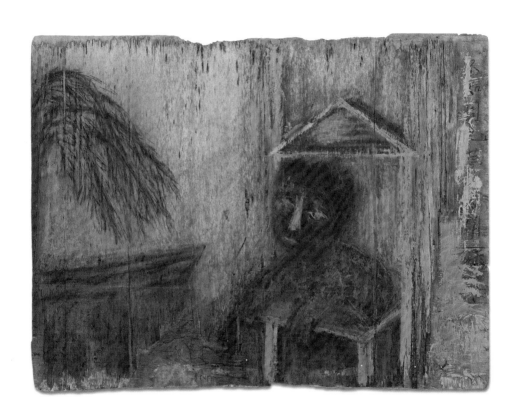

풍경 A scene 120×90cm Ink and acrylic paint on wooden board 2013

방정아

Bang, Jeong A

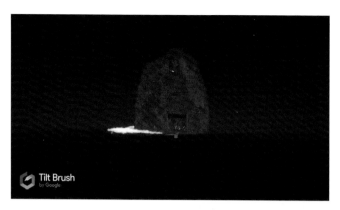

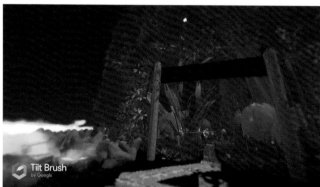

산이 있다. 뚫린 입구 속을 들
어간다. 황량하고 알 수 없고
괴기스러운 어떤 곳이 나타난
다. 여섯 개의 둥근 덮개가 있
고 관객은 잔디밭을 지나 그
곳을 하나하나 들어가 본다.
괴생명체, 이글거리고 빛을
내는 물체 등이 있다. 매혹적
이면서도 치명적인 빛을 보게
된다. 울진 한울 원전.

돔의 비밀 Dome's secret 가변크기 VR still cut 2019

'핵몽' 모임에서 올해(2019) 원전 답사지를 울진 한울 원전으로 정한 뒤 인터넷 지도로 찾아보았다. 부산에서 어떻게 가야 하나? 지난번 고리원전이나 월성, 영광원전으로 갈 때에도 이미 경험하였지만 그새 잊고 '어, 여기가 아닌가?' 하며 허둥댔다.

물론 원전 주소는 공개되어 있지 않았다. 원전 홍보관을 찾으면 되는 것이 뒤늦게 생각나 홍보관 근처 항공 촬영된 인터넷 지도를 줌 인, 줌 아웃을 반복하며 근처를 살펴보았다. 어색하게 만든 숲이 빼곡히 차 있는 곳이 있었고 나는 중얼거렸다. "여기구나."

탄저균 실험을 하는 것으로 강한 의혹을 받고 있고 있는 부산 8부두 미군 부대 역시 지도에는 나오지 않는다. 비슷한 숲으로 덮여 있다. 묘한 대구를 이루었다. 전쟁에 쓰이는 핵무기와, 원전에는 같은 플루토늄이 쓰이는 것이지 않은가.

홍보관 안과 밖을 온통 녹색으로 치장해 둔 곳을 나오면서 홍보관 너머로 얼핏 원전 돔의 윗부분이 보였다. 너무도 가까웠다. 너무도 가까운 곳에서 사람들은 가게를 열고 밥을 먹고 잠을 자고 커피를 마시고 있었다. 고리원전처럼.

그 바깥의 원래의 울진 풍경의 아름다운 생동감은 소리 없이 죽어가고 있었다.

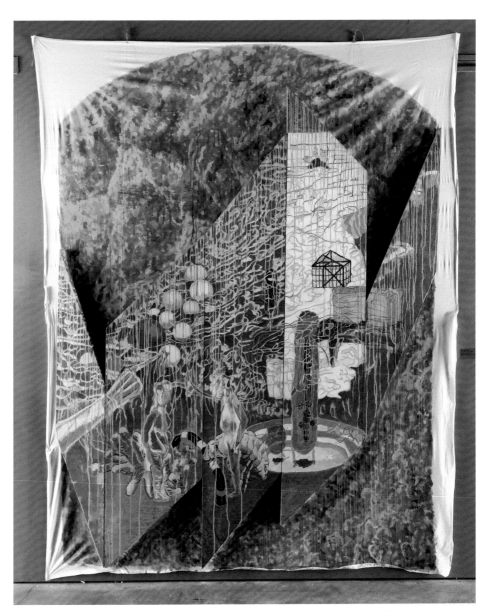

지도에 없는 Not on the map 255×180cm Acrylic on canvas and fabric 2019

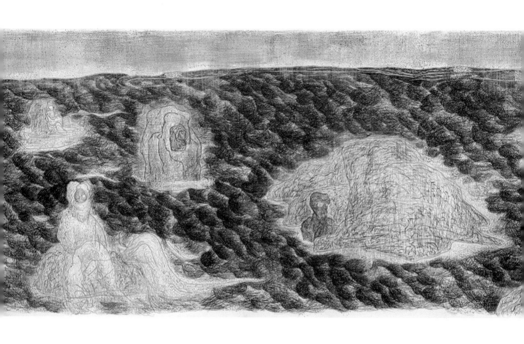

버튼을 향해가는 괴물의 손 The monster's hand on the button
132×510cm Oil pastel on paper 2018

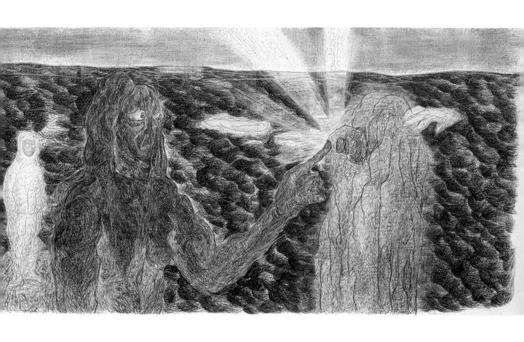

손가락이 버튼 근처까지 가 있다.
그러니까 곧 누르기 직전이다.
불길한 바다에 떠 있는 우라늄 바위섬 위에는
방진복 차림의 사람들이 위태롭게 서 있다.

우리의 생명 세계는 원래 원자핵이 항상 안정되어 있었고
원자핵 주변의 전자가 이러저러한 결합을 통해 변화가 일어났다.
그런데 감히 인간이 원자핵에 거대한 파괴력을 갖는
이물질을 투입함으로써 원자핵의 안정성을 깨뜨려
방대한 에너지를 생산함과 동시에 지구 생물의 생존 자체를
위협하고 있다. 인류 공멸의 위기를 자초한 것이다.

Light-melt down
151×182cm Acrylic on canvas 2018

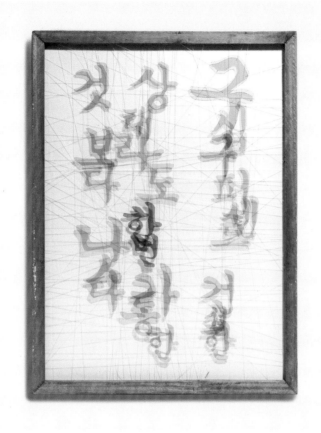

구십구 퍼센트 건설한 상태라도 한번 가동한 것보다 낫다.
(Even though the construction of nuclear power plants is
almost complete, there is no need for nuclear power generation.)
신고리 5, 6호기 건설 재개를 보고.
일단 핵발전이 가동되는 순간 돌이킬 수 없다. 시작을 말아야 한다.

경구 Epigram
130.3×97cm Wood, acryl paper, nylon cord 2018

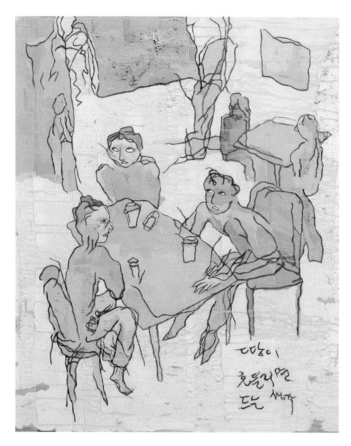

세 사람은 '지진', '원전', '피폭' 이런 이야기를 한참 나누고 있었다.
이야기가 한참 익어갈 무렵 카페 안은 온통 재난 알림이 빽빽 울어댔다.
동시에 탁자와 커피 천장 갓등이 함께 출렁였다.
그리고 세 사람은 거의 동시에 일어난다.
'오늘은 여기까지 이야기하죠.'
그리고 부리나케 각자의 길로 나선다.

땅이 흔들리면 드는 생각
A thought that comes when the ground shake
90.9×72.7cm Acrylic on canvas 2018

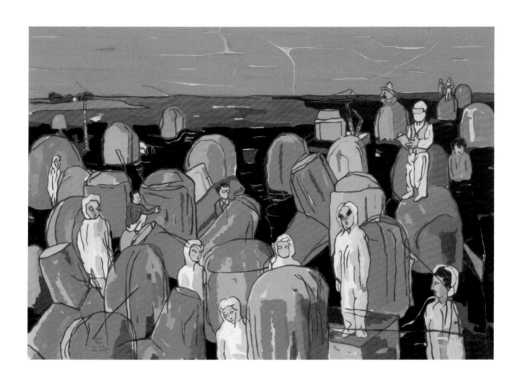

원전 밀집도 세계 1위 한국 동해안 지역.
내가 사는 부산 울산 등 대규모 주거지역과 너무나 가깝다.
원전 신화에 휘둘려 그저 좋은 줄 알고만 살아왔다.
꼭꼭 끌어안고.
간혹 의심하여 살피기도 했으나
그 탄생 배경에 얽힌 어두움을 우리들은 잘 알지 못했다.
이제는 두려움의 원형 돔으로 변한 원전 돔에 둘러싸여 살고 있다.

원전에 파묻혀 살고 있군요
You do Live surrounded by nuclear power plants
112.1×162.2cm Acrylic on canvas 2016

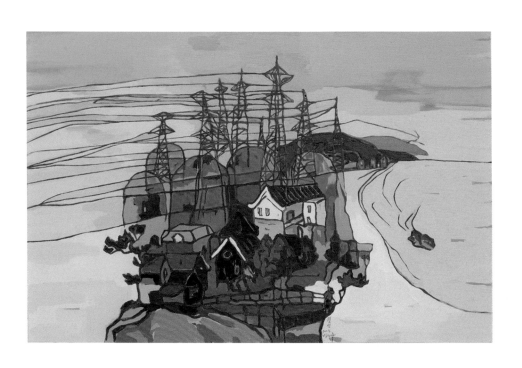

불안정한 핵 폐기시설과 노후 원전 고압선,
빈 펜션 건물이 월성이라는 마을을 휘감고 있었다.

월성 Wolseong
65.1×90.9cm Acrylic on canvas 2016

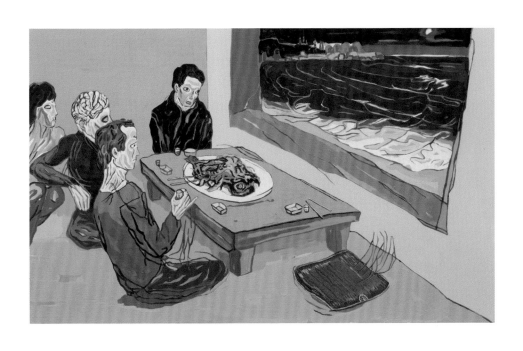

〈핵헥〉 답사, 지진, 혼란
당위적이고 관념적인 생각으로 올봄, 월성 고리 답사
다녔던 나를 현장 속 당사자로 가차 없이 만들어버렸던 연이은 지진.
걱정하면서도 두려워하면서도 다가오는 재앙을
넋 놓고 바라보고만 있다, 우리들은.

핵헥 Nuclear power plant
72.7×116.8cm Acrylic on canvas 2016

이동문

Lee, Dong Moon

위장된 초록 01 Camouflaged green 01
60×40cm Pigment print 2019

위장된 초록 02 Camouflaged green 02
60×40cm Pigment print 2019

위장된 초록 05 Camouflaged green 05
60×40cm Pigment print 2019

위장된 초록 06 Camouflaged green 06
60×40cm Pigment print 2019

위장된 초록 11 Camouflaged green 11
60×40cm Pigment print 2019

위장된 초록 12 Camouflaged green 12
60×40cm Pigment print 2019

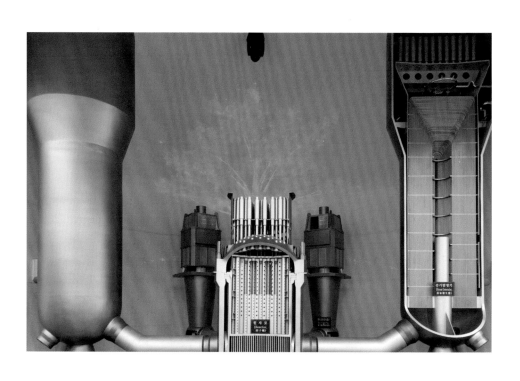

위장된 초록 14 Camouflaged green 14
60×40cm Pigment print 2019

"위장된 초록" 거짓을 위한 말 잔치

환경전문가들은 새만금 사업과 4대강 사업 등의 정부 정책을 평가할 때 종종 "그린워시(Greenwash)"라는 단어를 거론하곤 한다. 번역하면 녹색 분칠 혹은 녹색 세탁이라는 말이다. 캐나다의 환경조사업체인 테라초이스는 그린워시를 "어떤 회사가 내놓은 상품이나 서비스 등 각종 실천 활동들을 친환경적인 것으로 소비자를 오도하는 행위"로 정의내리며, 그린워시를 판별할 수 있는 6가지 판별 기준을 내놨다.

숨겨진 이율배반(Hidden tradeoff), 증거부족(No proof), 부적절(Irrelevance), 유해성의 축소(Lesser of two evils), 사소한 거짓말(Fibbing), 그릇된 인증마크의 숭배(Worshiping false labels).

이 단체는 제대로 정의되지 않거나 너무 광범위해서 소비자 혹은 대중을 잘못된 이해로 이끌 수 있는 문제로 이 항목을 정의내렸다. 원자력 에너지 또한 친환경과는 거리가 먼 대표적인 그린워시이다. 현재 대한민국에 있는 모든 원자력발전소에는 대규모 홍보관이 들어서 있다.그리고 홍보관에 들어서는 순간 대부분의 홍보 이미지는 초록색으로 되어 있음을 확인할 수 있다.

지구상에서 가장 위험한 물질인 원자력에 대한 대중의 공포심을 안심으로 왜곡시키며, 또한 이것은 실제 친환경을 실천하려는 노력이나 의지를 마비시키게 되는 가장 위험한 거짓말이다.

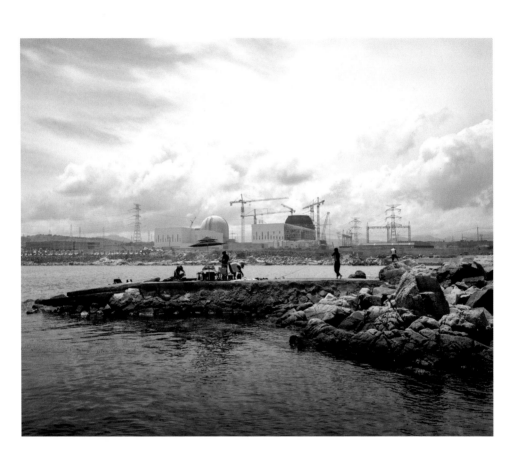

어떤 평온 #1 A peace day #1　60×110cm　Pigment print　2012

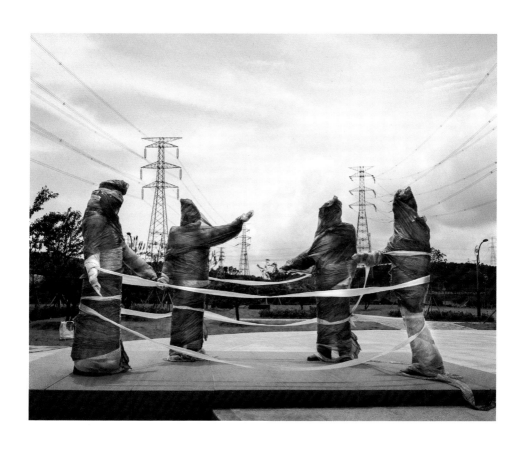

어떤 평온 #5 A peace day #5 60×110cm Pigment print 2012

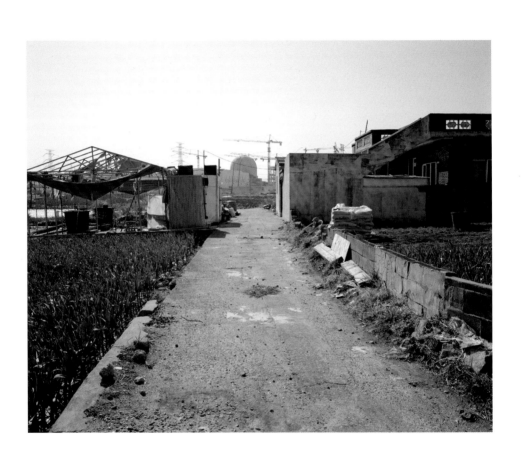

어떤 평온 #2 A peace day #2 60×110cm Pigment print 2012

어떤 평온, 골매마을 사람들 A peace day, Golme Villagers
60×110cm Pigment print 2012

어떤 평온 #3 A peace day #3 90×110cm Pigment print 2012

어떤 평온

대대로 350년 넘게 살았던 고향 서생면 신리를 떠나야만 하는 150여 가구의 마을 주민들, 그들은 신고리 5, 6호기의 건설 시기에 맞춰 마을을 비워야 하는 처지에 놓였었다.

건립계획 초반에 원전 인근 거주제한 구역의 지정 탓에 자칫 반 토막이 될 뻔했던 주민들 사연의 인터뷰를 계기로 해서 2012년 이곳 신리에서 당시 이주 중인 마을주민들의 불안했던 일상과 흔적들을 들춰본다.

이소담

Lee, So Dam

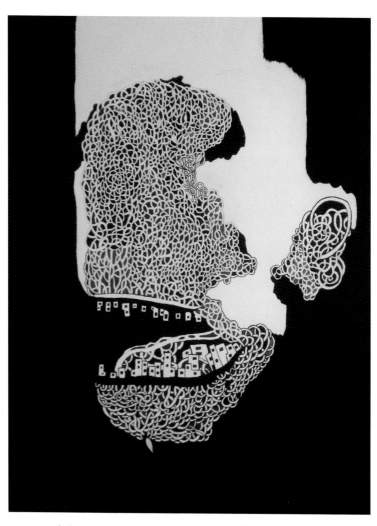

그날의 흔적은 지울 수 없기 때문에 세포분열처럼 나를 지배한다.
내가 살던 도시는 기억 속에만 남아 있다.
세상이 나와 같이 불안하고 분열한다.

그날의 흔적 The traces of the day 116.7×91cm Acrylic on canvas 2019

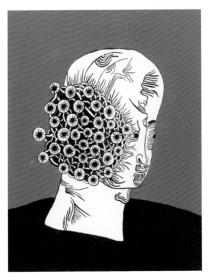
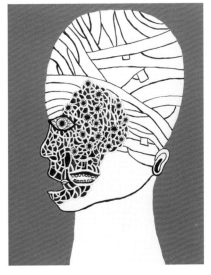

피폭으로 인해 자신도 알 수 없는
종양이나 다른 형태가
얼굴에서 자라나는 모습,
그 형태가 나이면서도
내가 아닐 수 있기 때문에
'또 다른 자아'라고 붙여보았다.

피폭의 흔적이 너무 커서
스스로를 보호할 수 없는 사람
이 사람도 역시, "입이 두 개"
어떤 억울함을 간절히
말하고 싶어서 입이 두 개인 듯

또 다른 자아 Another self 53×45.5cm Acrylic on canvas 2019
말이 안나와요 I can't talk 53×45.5cm Acrylic on canvas 2019

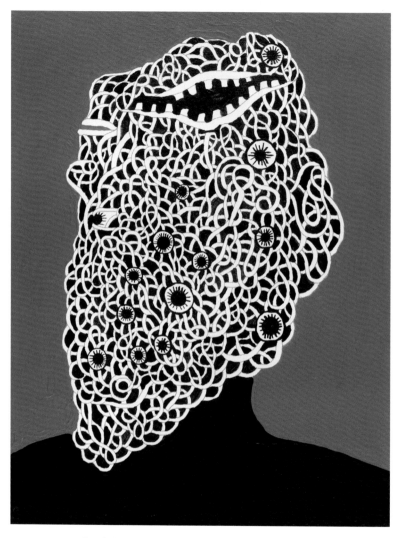

피폭당했을 때, 어디에도 말할 수 없는 분열적인 상황.
하고 싶은 말은 많은데, 정확한 대상이 없어서 허공에 말을 하는 느낌!

허공을 향한 말 A word in the air 53×45.5cm Acrylic on canvas 2019

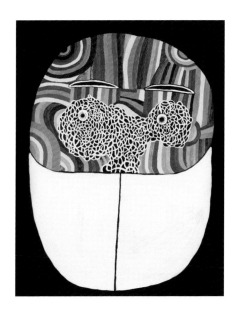

얼굴의 반을 가린 마스크는 핵에 대한 우리의 입을 막고 있다.
위장하듯이 핵의 위험을 초록으로, 우리의 불안을 감추고 있다.
보이지도 않고 알 수 없는 흰색은 우리의 모든 색을 덮어버린다.
"위장된 초록"
눈에서 시작되는 세포분열은 나의 불안함을 의미한다.
분열적인 이 퍼즐은 불안한 마음을 표현한 것이다.

방독면 gas-proof surface 116.7×91cm Acrylic on canvas 2019

정정엽

Jung, Jung Yeob

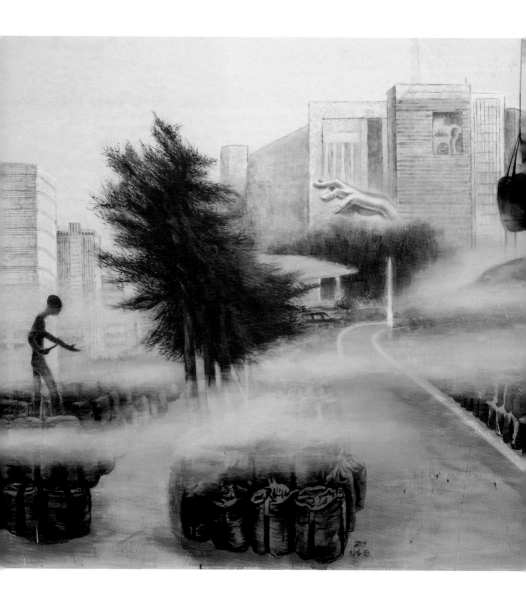

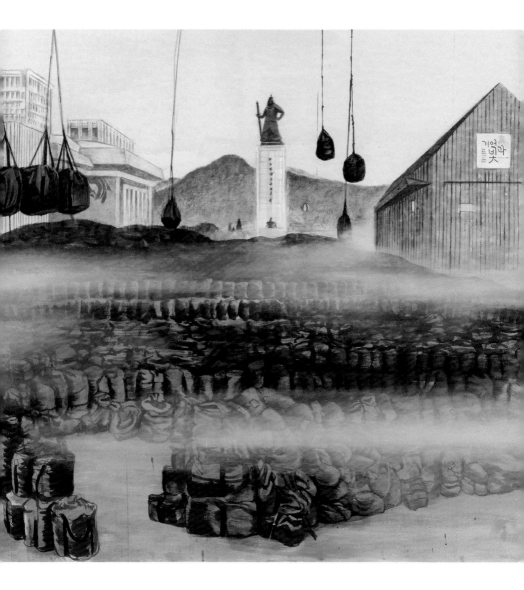

Forever 155×334cm Acrylic on canvas 2019

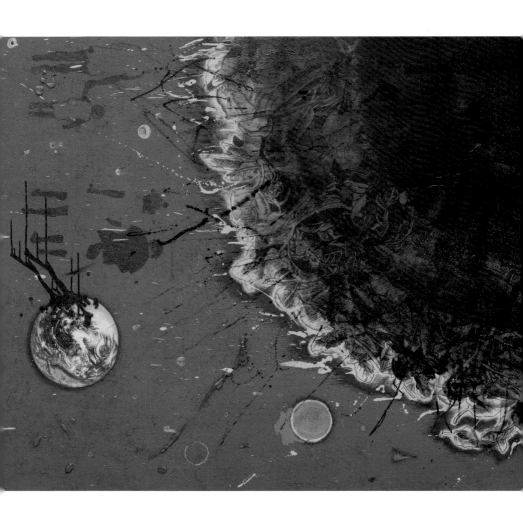

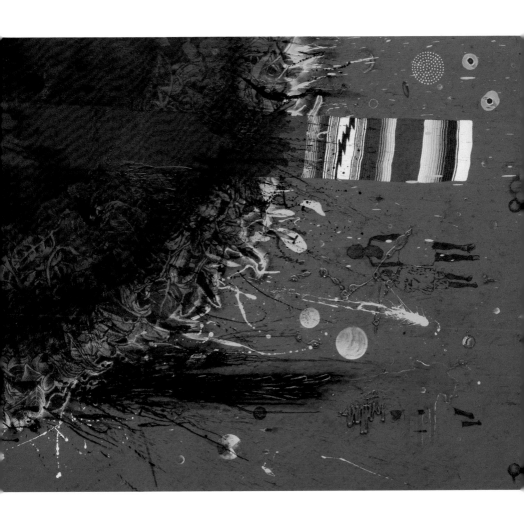

핵몽 1 Delusions of Nuclear Power 1 130×324cm Oil on canvas 2016

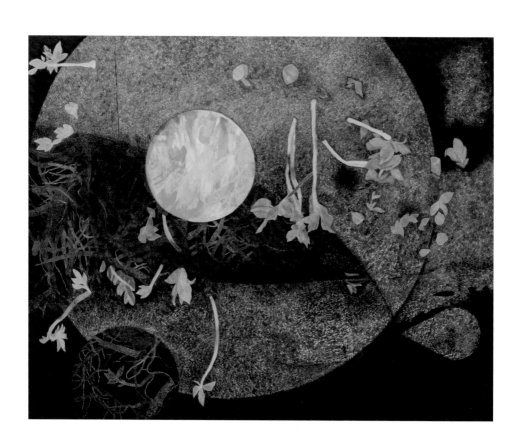

핵몽 2 Delusions of Nuclear Power 2 130×162cm Oil on canvas 2016

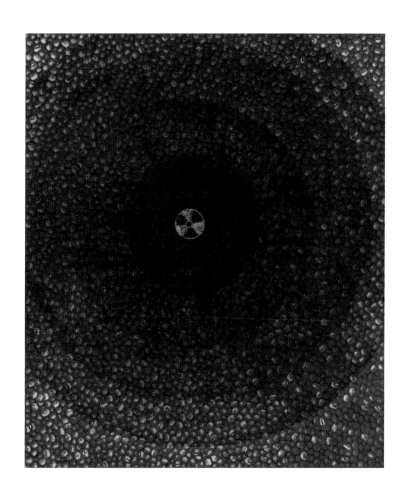

핵 2 Nuclear 2 53×45.5cm Oil on canvas 2016

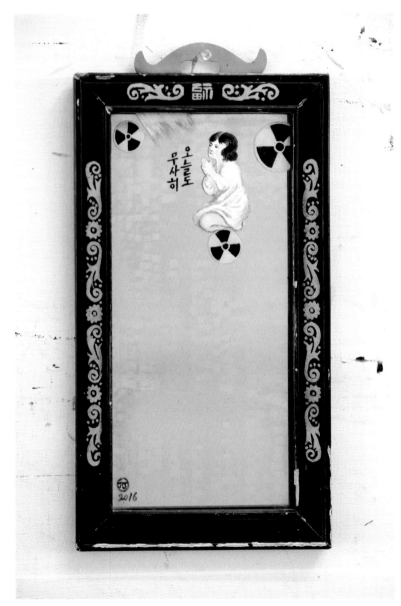

오늘도 무사히 | Today as well 36.5×19.8cm Acrylic on mirror 2016

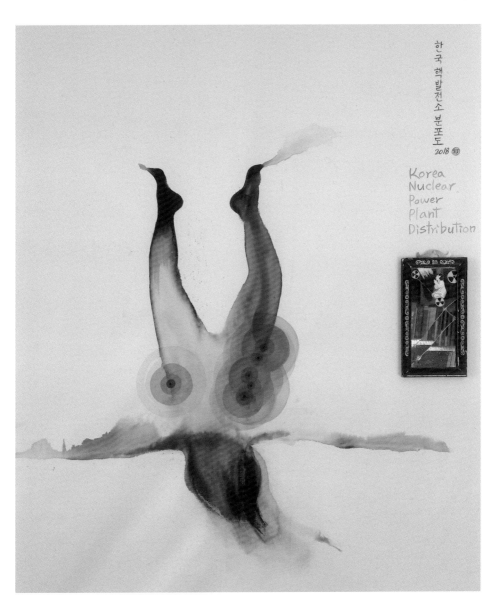

한국 핵발전소 분포도 2018 ㉟

Korea
Nuclear
Power
Plant
Distribution

핵-몸살 Body ache 250×156cm Mixed media 2018

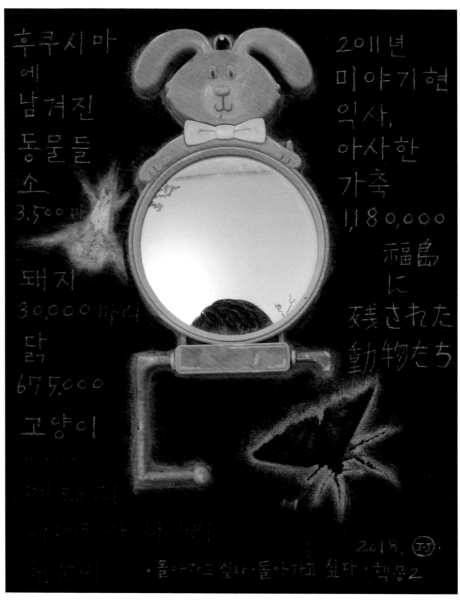

후쿠시마에 남겨진 동물들 Animals left in Fukushima 53×45.5cm Mirror on canvas 2018

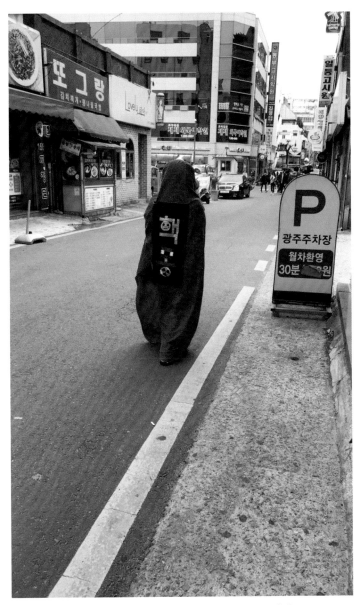

핵몽 Delusions of Nuclear Power Performance 2018

정철교

Jeong, Chul Kyo

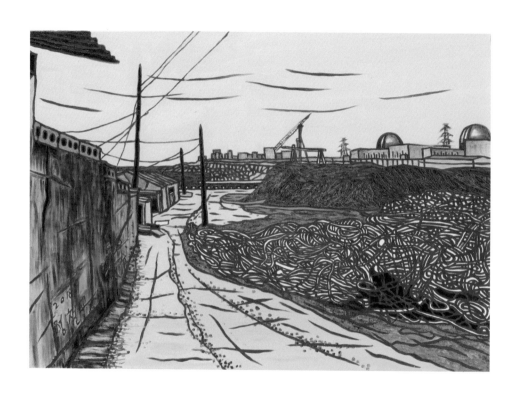

골매마을 공사장 2 Golmae village construction site 2
65.1×90.9cm Oil on canvas 2018

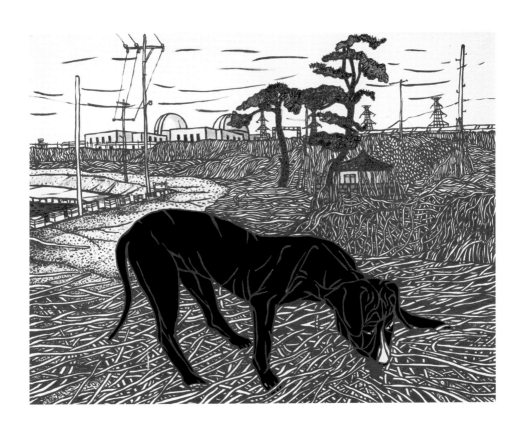

골매마을 들개 Golmae village wild dog
91×116.8cm Oil on canvas 2014

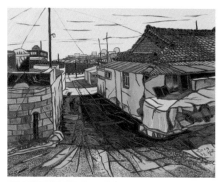

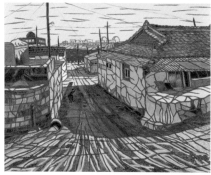

골매마을 풍경 1 Golmae village landscape 1 90.9×72.7cm Oil on canvas 2014
골매마을 풍경 2 Golmae village landscape 2 90.9×72.7cm Oil on canvas 2016
골매마을 풍경 3 Golmae village landscape 3 90.9×72.7cm Oil on canvas 2016

부쉬진 골매마을 Broken Golmae village 130.3×162.2cm Oil on canvas 2018

골매마을 풍경 Golmae village landscape 130.3×162.2cm Oil on canvas 2014

신암리 해송 Pine tree at the coast of Sinamri 130.3×162.2cm Oil on canvas 2017

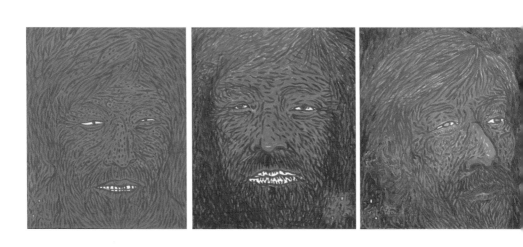

붉은 자화상 1, 2, 3 Red self-portrait 1, 2, 3
45.5×37.9cm (each) Oil on canvas 2015

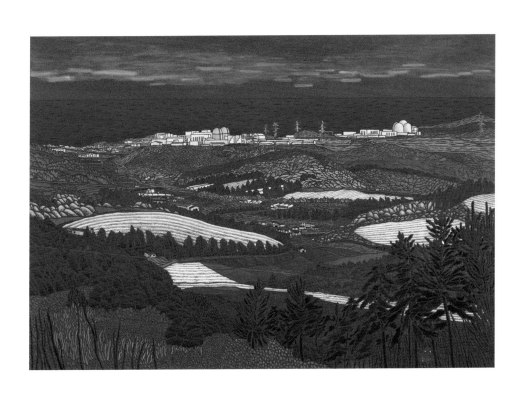

서생, 배꽃 필 무렵 Seosaeng, pear blossom 259×181.5cm Oil on canvas 2016

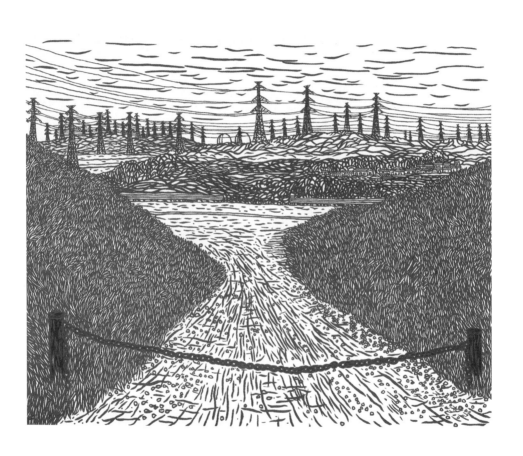

화산마을(화산리 풍경) Hwasan village 130.3×162.2cm Oil on canvas 2014

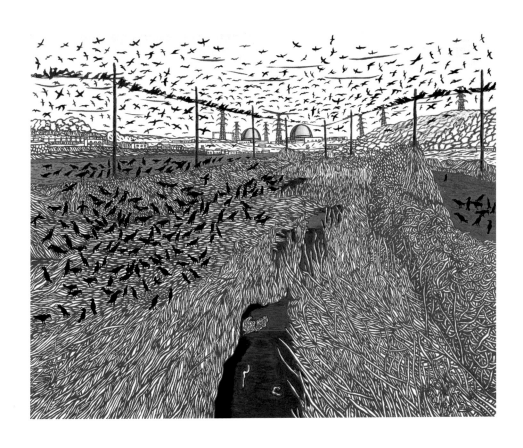

화산리 까마귀 Hwasanri crow 130.3×162.2cm Oil on canvas 2014

정철교의 비극적인 풍경화

1. 인생에서 잊지 못할 풍경을 누구나 한 장면 쯤은 마음에 담고 살아간다. 그 풍경은 매사에 불현듯 나타나 자신의 기억 속 특정한 감정을 현시점으로 소환한다. 특히 인생에서 가장 힘든 시기에 기억한 풍경은 우리들 심장 어딘가에 액자처럼 걸려 있게 된다.

2. 화가 정철교는 우리나라 최초의 중수로형 핵발전소로 1977년에 건설된 월성 바닷가 근처 감포甘浦에서 태어났다. 그리고 청소년기를 한국전쟁 때 피난촌이 형성되었던 부산의 '메축지' 마을에서 살았다. 그곳은 일제강점기에 해안을 매립하여 부두에서 일하는 노동자들이 벌집을 이루고 살았던 곳이다. 그이의 인생은 어쩌면 태어나면서부터 이미 유민流民의 길을 걷고 있었다.

유민이란 일정한 장소에 대한 정체성을 공유하는 주민들이 전쟁과 경제적인 동기, 정치적 탄압 때문에 고향을 자발적으로 혹은 강제로 떠나 제각각 흩어져 살아가는 사람들을 의미한다. 전쟁과 대규모 댐 공사나 개발공사들, 특히 핵발전소와 같은 사업은 엄청난 유민을 만들어 낸다. 분산分散이나 이산離散의 밑바탕에는 항상 비극과 희망이 서로 충돌하며 빚어낸 역동성이 있겠지만, 사실상 고향의 상실은 기억의 상실이며 정체성의 상실이다.

탈핵을 말하는 사람들 대부분은 핵물질에 관한 위험성만을 경고한다. 핵발전소 때문에 고향을 떠난 유민이나 핵발전소를 바로 옆에서 보듬고 살아가야 하는 '상실되어버린 삶'에 대해서는 그다지 중요한 의미를 부여하지 않는다. 이것은 곧 외부자의 시선을 극복하지 못하고 있다는 것이며, 더구나 핵발전소를 우리의 땅에 존재케 하는 '이익집단의 카르텔'을 온전하게 드러낼 수 없다는 뜻이기도 하다.

3. 기장군 장안읍 고리. 떠날 사람은 모두 떠나고, 황폐한 풍경만 남았다. 양산의 한 아름다운 고옥에서 편하게 살던 그이가 2010년에 갑자기 고리 핵발전소 부근으로 작업실과 거처를 옮겼다. 국내 원전 중 사고·고장이 가장 많았던 고리 1호기가 30년 설계수명이 다한 2007년 6월 일단 가동을 중단했으나, 한국원자력안전기술원(KINS)이 계속 운전이 가능하다는 결론을 내렸다. 핵발전소 연장 재가동에 대해서 지역사회와 환경단체의 반대가 극심하던 시기에 그이는 고리 핵발전소의 돔이 멀리 보이는 서생면에 새로운 작업실과 거처를 마련했다. 즉시, 개발독재와 산업사회와 핵마피아들이 갈기갈기 찢어발긴 저 황폐한 풍경들을 그리기 시작했다. 핵발전소를 보듬고 살아갈 수밖에 없는 '상실되어 버린 삶'의 모습을 자상한 애정으로 화폭에 담았다.

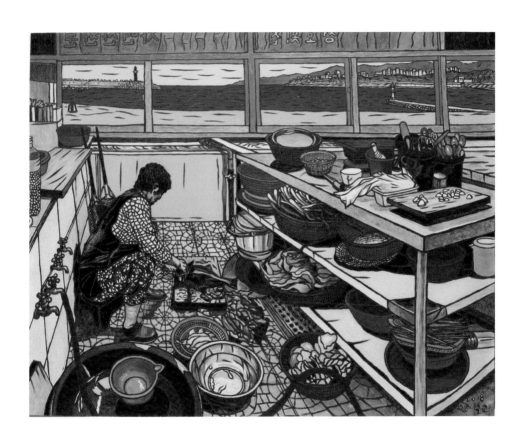

횟집 아주머니 A woman in a raw fish restaurant 130.3×162.2cm Oil on canvas 2018

마치 핵발전소에서 은밀하게 새어 나온 라듐, 라돈, 헬륨, 폴로늄, 세슘을 붓끝에 찍어서 그린 것 같은 '비극적인 풍경화'들이 탄생했다. 우리들은 이 그림에 새겨진 비극 뒤에서 당당하게 버티고 있는 생명의 경이로움을 느끼며 깜짝 놀란다.

과학기술은 인간을 자학^{自虐}하게 한다.

우리들이 습관적으로 자학한 풍경 너머에서 그이는 생명의 질긴 에너지를 보고 있다.

이렇게 수확한 그림들로 2016, 2017, 2019년 가을에 그이가 사는 서생면에서 특별한 전시를 했다. 전시 장소는 일정하지 않다. 우체국 사무실 빈 벽에, 또는 어떤 식당의 벽면에, 주민들이 제법 드나드는 병원의 환자 대기실 벽에 한두 점씩 걸어두는 전시회를 벌써 3회째 하고 있다.

4. 그이는 일기를 쓰듯이 날마다 자화상을 1점씩 그린다. 이 자화상 작업은 자신의 주위에 매일 끝없이 펼쳐진 황폐한 풍경과 화쟁^{和諍}하는 일이며, 동시에 '우리들의 습관적인 자학'을 자신의 얼굴에 기록하는 의미를 갖고 있다. 그동안 그렸던 403점의 자화상을 '부산 예술지구P'에서 2018년에 전시했다.

《핵몽》 전시회를 하는 우리들 대부분은 새로운 주제와 소재가 발생하거나, 또는 각자 미학과 형상 원리에 따라 '핵'이라는 사건으로부터 메뚜기 떼처럼 항상 떠날 준비가 되어 있다. 물론 필요할 때에 다시 되돌아와서 예술적 임무를 수행하겠지만, 무상하게 떠난다는 것은 또한 예술가적 특유한 삶의 방식이다.

한반도를 중심으로 동아시아 전체가 핵 문제의 처절한 현장이다. 예술가의 삶이 현장에서 사느냐 마느냐가 중요한 사안은 아니다. 현장의 사실적인 모습과 적극적인 경험은 오히려 예술가의 상상력을 방해하기도 한다. 그러나 보이지도 않고 냄새도 맡을 수도 없고 만질 수도 없는 방사능의 공포 핵발전소 현장에서 살아가는 그이의 예술과 삶의 태도에서 우리는 '자상한 사랑법'을 배워야 한다.

그이는 이미 10여 년 전부터 작업을 통해 핵발전소 주변의 '녹색 위장막'을 한 꺼풀씩 벗겨내고 있다. 이 비극적인 풍경화는 이번 《핵몽 3》, 기획주제 '위장된 초록'을 일관되게 관통한다.

예술가의 시선에는 안과 밖이 따로 없다. 그렇지만 대부분 우리는 외부자의 시선으로 무장할 수밖에 없는 명확한 한계를 갖고 있어서 언제든지 자유롭게 훌쩍 떠날 수 있는 반면에 그이의 인생과 예술은 삶터이자 현장인 고리 핵발전소와 그 질긴 운명을 오랜 시간 함께하게 될 것이다.

그러므로 우리들의 이번 '핵몽' 아카이브 도록은 그이의 그림에 바치는 '오마주'이기도 하다.

홍성담
2019.10

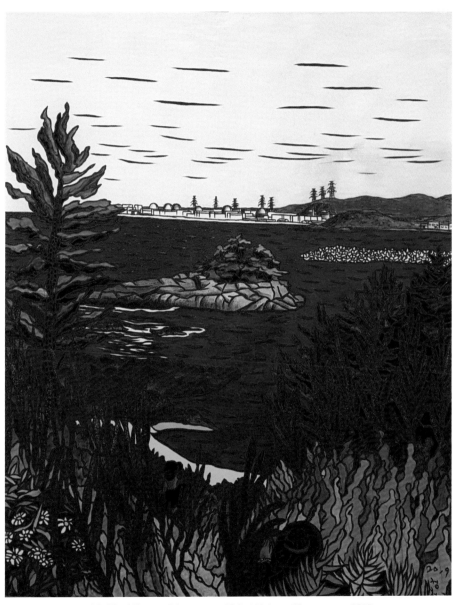

아름다운 강산 Beautiful scenery 130.3×162.2cm Oil on canvas 2019

홍성담

Hong, Sung Dam

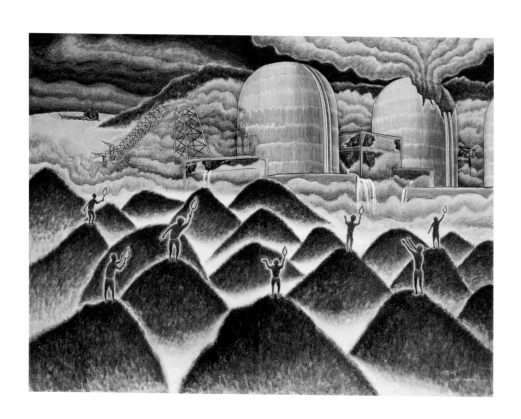

영광 이후 After Yeonggwang (After the glorious worship)
145×194cm Acrylic on canvas 2018

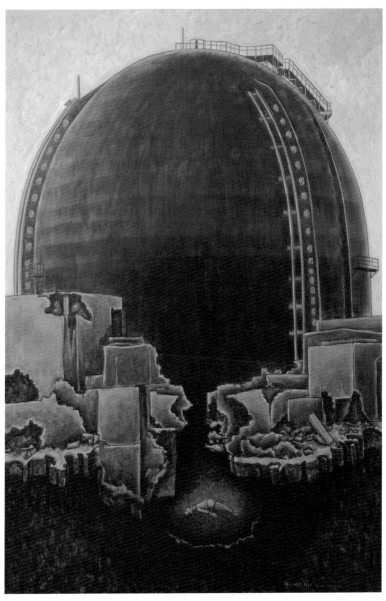

핵-거룩한 식사 Nuclear-Holy supper 194×130cm Acrylic on canvas 2014

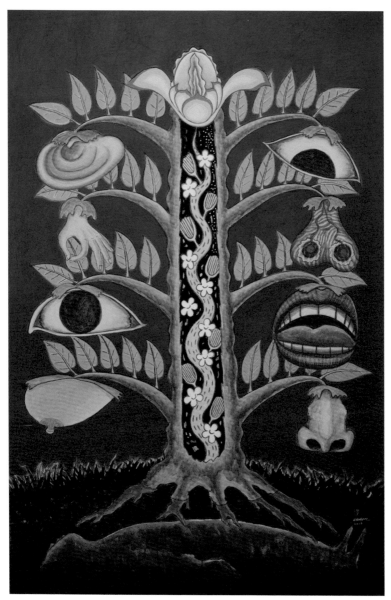

그날 이후의 나무 The tree after the day 194×130cm Acrylic on canvas 2016

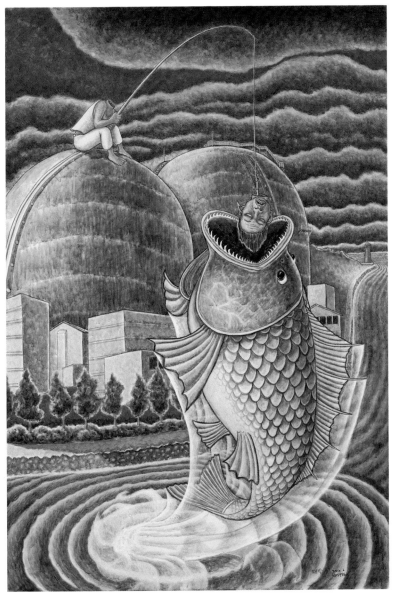

대박 2 Daebak (Awesome) 2 194×130cm Acrylic on canvas 2016

대박 1
Daebak (Awesome) 1
194×130cm
Acrylic on canvas 2016

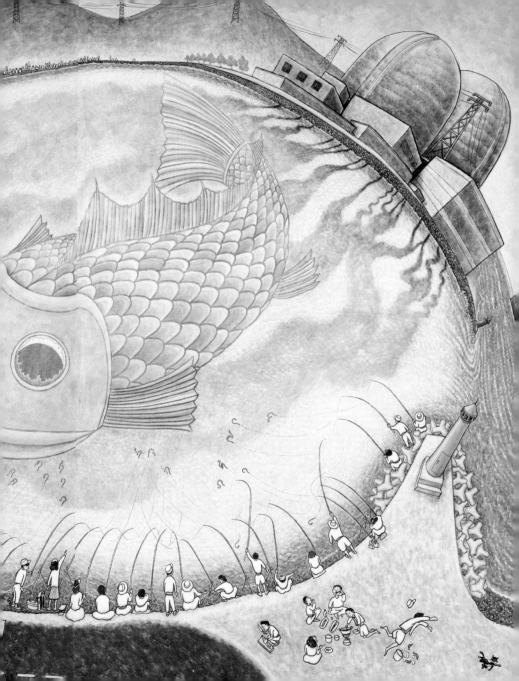

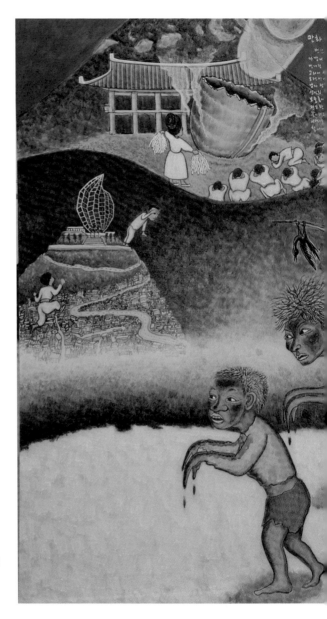

핵몽-만화1
Hack Mong
(Delusions of Nuclear Power)-Cartoon 1
130×194cm
Acrylic on canvas
2016

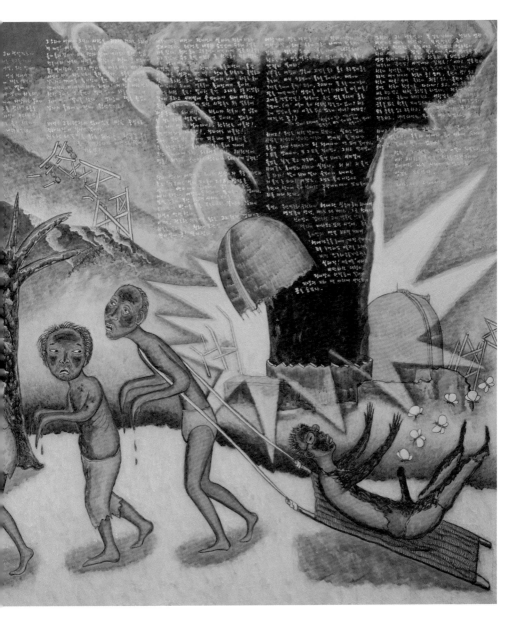

핵몽核夢 - 만화 1

병신년 가을. 날씨도 좋다. 고리 핵발전소가 가깝게 보이는 포구 바닷가에서 가차운 친구들끼리 번개팅 술자리를 만들었다. 서울에 사는 박 서방, 부산에 사는 방 여사, 고리에 사는 정 서방, 안성 정 여사, 안산의 홍 서방이 오랜만에 함께 앉았다. 방사능에 쩔은 생선이 남자 정력과 여성의 부인병에 특효라는 말에 생선회 한 접시를 시켜 막걸리를 주거니 잣거니 하는데, 오줌 줄이 짧은 홍서방이 슬그머니 일어나 바닷가로 걸어가 전두환 대갈빡을 닮은 핵발전소를 향해 오줌을 갈기려고 물건을 막 꺼내는데 땅바닥이 '쿠르르르' 굉음을 내면서 원전 부지가 한길쯤 위로 불끈 치솟다가 찰나에 '쩍~ 쿵떡!' 내동댕이치듯 내려치는데. 그 소리가 어찌나 크던지 여기저기 사람들의 귀고막이 찢어지는 소리가 '찍 찌익!' 들리고, 한길 높이 들어 올려졌다가 미처 땅과 함께 내려오지 못한 집과 전봇대와 나무와 사람들이 한참이나 허공에 떠 있다가 툭! 떨어졌다. 그리고 땅바닥이 바르르 바르르 떠는데 세상이 마치 파도치듯이 출렁거렸다. 오줌을 갈기려고 꺼내든 홍서방의 물건 보소! 발발 떠는 세상이 바이브레이터가 되었나? 거 참! 이런 난리 환란 중에도 그 물건이 벌떡 일어나 하늘을 바라보며 20년 만에 발기를 했다. 방사능에 쩔은 횟감이 남자의 물건에는 진짜 특효약인지고!

꺼억! 고리원전이 앉아있는 땅을 중심으로 '직하지진'이 일어난 것이다.
전두환 대갈빡을 닮은 원전 돔이 한길쯤 불쑥! 들어 올려졌다가 바닥으로 떨어져 기우뚱! 내부의 각종 배관과 전기선이 실타래 헝클어지듯이 엉켜버렸다. 원전 돔 내부가 순식간에 수소와 고열로 가득 찼다. 원전 돔이 고무풍선이 아닌바에 결국 대폭발을 하고 말았다. 수소폭발이닷! 즉, 원전 돔이 작은 핵폭탄으로 변해버린 것이다. 이번엔 땅이 아니라 우주가 흔들리면서 온갖 아름다운 섬광이 번쩍! 천지를 뒤흔드는 폭발음과 함께 동그란 돔이 땅에서 떨어져 나가 하늘로 솟아 날아갔다. 뒤이어 열 폭풍이 홍 서방에게 몰아쳐, 미사일처럼 불끈! 발기한 물건 그대로 오줌 한방울도 갈기지 못하고 시커멓게 숯덩어리가 되었다. 뒤편의 술자리에 앉아있던 사람들도 모두 열 폭풍에 '핵풍 통구이'가 되어버렸다. 히로시마 원폭의 약 10분지 1 정도 규모의 핵폭발이 일어난 것이다. 방사능이 여기저기 억수로 날아다니고, 사람들은 아우성 살타는 냄새가 가득하고, 이곳저곳 화재가 일어나고, 한수원은 나몰랑, 국민안전처도 나몰랑, 청와대도 나몰랑, 그때 똥별 장군 하나가 꾀를 내어 발표하기를 "북한 핵잠수함이 동해바다 속을 아무도 몰래 기어서 부산 앞바다에 도착, SLBM을 발사, 고리원전에 명중! 쳐부수자 공산당! 참수하자 돼지 새끼 김정은!"

당시 박근혜 여왕님은 무대책 십상시와 무능 낙하산과 측근 최순실 국정농단 부정부패비리로 실제 지지율이 2.9%, 밤잠을 설치다가 변비까지 심해져서 똥을 한 달 동안 싸지 못했다. 여왕님의 몸 전체가 똥자루가 된 셈이다. 급히 달려온 똥별 장군의 부산 SLBM 사태의 보고를 받고는, 오랜만에 반가운 똥을 푸르르 푸르르 갈기고는, 갑자기 희색이 만면했다.
이때, 전두환 대갈빡을 닮은 고리원전 껍데기는 하늘을 날고 날아서 청와대 본관 앞 잔디밭

에 쿵! 떨어졌다. 여왕님께서 만조백관을 거느리고 달려 나왔다. 여왕님 왈, "오메! 우주의 기운이 나에게 당도했것다. 김정은을 참수할 수 있는 기운을 나에게 내렸것다. 황교할 이하 만조백관은 즉시 엎드려 큰절을 올리며 간절히 빌어라!

기분 좋은 여왕님이 양손에 지전을 들고 몸소 우주 맞이 춤을 추는데, 마치 소금쟁이가 물 위를 걷듯이, 메뚜기가 모닥불에서 폴짝! 뛰듯이, 구더기가 똥 속을 기어가듯이, 팔을 꺼떡꺼떡! 엉덩이를 비틀비틀! 다리를 바들바들! 고개를 간달간달! 좌우지간에 온갖 멋을 부려서 춤을 추었다.

(야! 이 글에 혹시 생트집 잡을 것이 없나? 하고 눈에 쌍심지를 켜고 이 글을 읽고 있는 거 아녀? 에라잇! 찌질한 놈! - 얌마! 요런 데서 헛심 쓰지 말고 이런 시간에 닭똥구녕 빠는 알바라도 해서 한 푼이라도 벌어라!)

하이고! 부산은 이런 난리가 없었다. 살타는 냄새, 사람들 비명소리 낭자한 가운데 아무런 연유도 모르고 번개팅 술 먹다가 온몸이 레어 스테이크가 된 정 여사가 맨 앞에 서서 걸어가고, 그 뒤를 방 여사가, 또 그 뒤를 정 서방이, 그리고 박 서방이 들것을 질질 끌고 걸어가는데, 들것 위에는 시커멓게 타져죽은 홍 서방의 시체가 실렸다. 허허! 저 물건 좀 봐라! 발기되자마자 숯덩이가 되어버린 저 물건 좀 봐라! 어쨌든, 그것도 물건이랍시고 누린내 향기에 속아 넘어간 노랑나비 떼가 앞다투어서 뒤를 따라왔다.

일찍이 부산 민주화공원 터가 현대판 십승지 중의 하나이며 명당 중의 명당, 베스트 오브 베스트, 그곳 학예사 신 서방이 갑작스런 고리 핵폭발 난리를 멀리서 바라보고 있던 시각에, 죽은 홍 서방과 맨날 히히덕거리며 "현대건축물 중에서 가장 실패작인 뉴욕 구겐하임 미술관을 그대로 베낀 민주화운동기념관은 실패작! 키득키득"이라고 비판하던 대청의 정 서방이 한달음에 달려가 기념관 지하 맨 아래에 안전하게 몸을 숨겼다.

그런데, 고리 핵폭발과 똑같은 사건이 전라도 영광 핵발전소에서도 터졌다. 똥별 장군은 즉시 '6년 전 천안함을 폭침시키고 달아났던 북한의 잠수함이 서해바다로 잠입, 칠산바다 속에서 미사일을 발사, 영광 원전에 명중! 우리는 완존히 좆 되었습네! 처부수자! 공산당, 아작내자! 김정은!'이라고 발표했다. 한국의 청년들은 모두 전방 총알받이로 끌려가고 38선 여기저기서 한국이 쿵! 쏘면, 북한이 쾅! 쏘고, 한국이 따콩! 쏘면, 북한이 피웅! 쏘고, 북한이 두두두! 쏘면, 한국이 확성기로 다다다! 쏘고, 서로 주고받고, 서로 치고박고 지랄 환장을 하였다. 전국에 비상계엄령이 내려지고, 국회가 해산되고, 여왕님은 새로운 패션으로 군복을 닮은 한복을 지어 입으시고, 공무원 1백2십만 명이 군복을 입고 근무하고, 사거리 오거리마다 군 탱크가 진주하고, 내년 대선은 무한정 연기되었다.

하이고! 환쟁이에겐 그림 그리기보다 글씨 쓰기가 훨씬 힘들고나! 손목과 어깨와 목이 아파서 도저히 더 이상 글씨를 쓸 수가 없구나! 암튼, 그 뒤로는 상황이 어떻게 되었는지…. 이미 고리원전 폭발로 '핵폭풍 장작 구이'가 되어버린 나는 시체가 되었으므로 암것도 모르겠다.

홍성담
2016.10

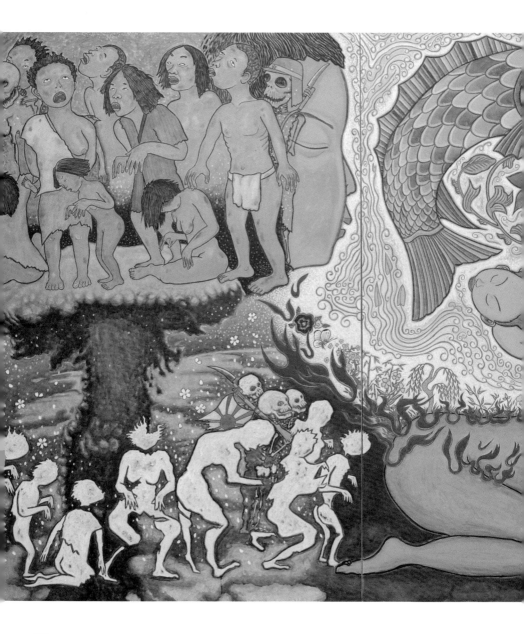

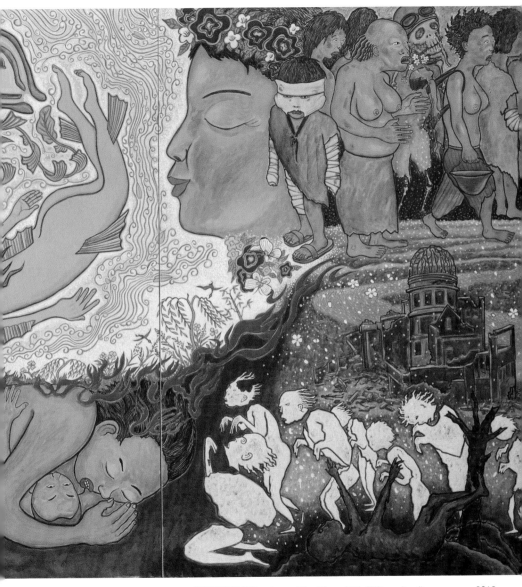

합천 히로시마 Hapcheon-Hiroshima 194×390cm Acrylic on canvas 2012

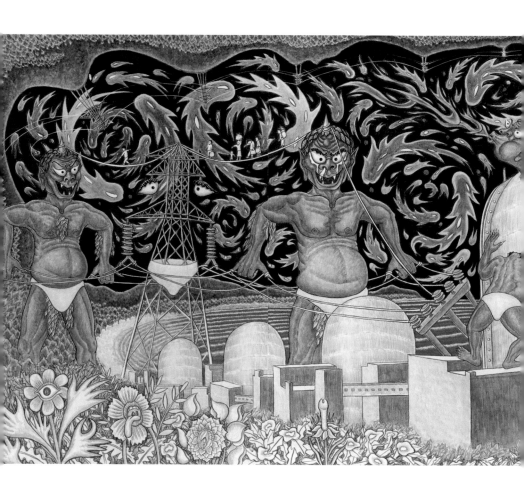

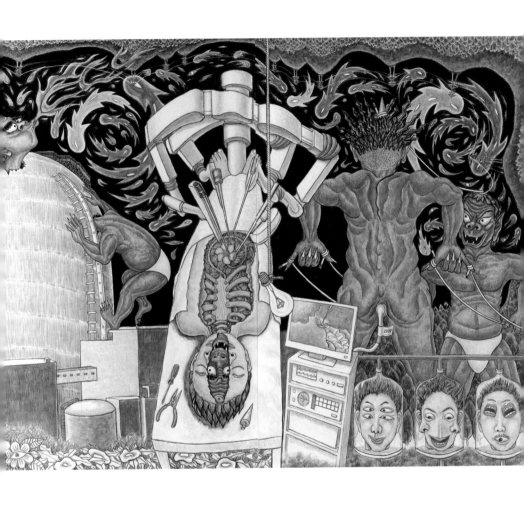

도깨비불-1 Dokkaebi fire (Will o'the Wisp) 1 194×520cm Acrylic and oil on canvas 2019

도깨비가 왜 울어?

1. 위장된 초록

우리나라의 핵발전소가 세워진 곳을 답사하다 보면 한국의 해변 중에서 가장 아름다운 곳에 핵발전소의 거대한 돔이 솟아있는 것을 볼 수 있다.

기장 고리와 경주 월성이 그렇고, 강원도 태백 준령 아래 울진이 그렇고, 서해 칠산바다 법성포가 그렇다. 가까운 바다로 배를 타고 나가서 해변의 핵발전소 콘크리트 덩어리로 만들어진 돔을 바라보면 마치 비단 천으로 감싸놓은 것 같은 아름다운 바닷가에 암 덩어리 종기가 불쑥불쑥 솟아있는 것 같다.

그림 〈도깨비불 1 – 위장된 초록〉은 지난 6월에 '핵몽' 전시팀과 함께 답사를 했던 울진 핵발전소를 소재로 그렸다. 우리들의 답사라는 것이 기껏해야 핵발전소가 있는 동네를 둘러보고, 핵발전소에 가장 가깝게 접근할 수 있는 곳이 고작 '핵발전소 홍보관'을 구경하는 것이다. 이 홍보관은 위에 언급한 우리나라 핵발전소 입구마다 엄청난 예산을 세워서 건립해 놓았다. 여기나 저기나 홍보관의 내용은 모두 동일하다. 돔 내부를 축소한 모형이 있고, 핵발전소는 전쟁터보다도 더 안전하다는 내용과 한없이 맑고, 끝없이 투명하고, 영원히 깨끗한 에너지! 그야말로 세상에서 가장 깔끔한 청정에너지라

고 자랑한다. 그래서 홍보관 내부의 모든 전시물의 색조는 녹색이다. 효율적인 청정 녹색에 너지는 핵밖에 없다고 홍보한다.

2. 울진의 도깨비 이야기

태백준령에 둘러싸여 옴팍하게 앉아서 동쪽을 바라보는 울진은 아름다운 작은 포구들을 여기저기 형성하고 있다.

울진 망양정 해수욕장에서 서쪽으로 구불구불한 길을 따라 차를 달리다 보면 불영계곡을 지나서 태백준령 오른쪽으로 '일왕산'이 있다.

첩첩산중으로 둘러싸인 작은 마을 '하원리'에서 일왕산을 오르는 등산로를 따라가면 전봇대처럼 길쭉한 바위가 땅에 박혀 있듯이 서 있다.

사람들은 이 바위를 도깨비바위, 또는 촛대바위, 좆바위라고 부른다. 언제부터는 사람들이 그 바위를 전봇대바위로 부른다. 이 전봇대바위라는 이름은 우리나라에 전기가 들어오기 시작한 이후에 붙여진 일종의 '근대화의 산물'이겠다.

옛날 옛적에 하원리에 천하장사가 살았는데 어느 날 장에서 돌아오다가 밤을 맞았다. 태백준령에 사는 도깨비들 중에 가장 힘이 센 놈이 금강송 도깨비였다. 이 금강송 도깨비가 어찌나 스님들을 여럿 잡아먹었던지 강원도에서 스님

을 구경하기가 힘들게 되었다. 이 금강송 도깨비가 나타나 천하장사에게 씨름을 청했다. 천하장사가 도깨비를 메쳐 칡넝쿨로 칭칭 감아서 바위에 묶어놓았다.

아침에 일어나서 어제 밤에 잡은 도깨비 꼴세를 한번 봐야겠다는 생각에 씨름을 했던 장소에 가서 보니, 도깨비는 없고 칡넝쿨이 칭칭 감긴 기다란 바위가 떡억 세워져 있었다. 그리고 바위 아랫도리에 이런 글이 새겨져 있었다.

'죄송하요! 내가 스님들을 보이는 대로 후르륵 짭짭해버린 것을 반성하는 뜻에서, 나는 촛대바위가 되어 밤마다 불을 밝혀서 여기 태백준령에서 다시는 귀신이나 도깨비, 또는 산짐승들에 의해서 인간들이 해를 입지 않도록 영원히 지키겠소!'

3. 전봇대 도깨비와 송전탑 로봇

우리나라 산천과 들은 온통 송전탑으로 빼곡하다. 특히 내가 사는 안산지역은 대부도 영흥화력발전소에서 시화호를 건너오는 송전탑이 볼만하다. 고압 송전탑에 가까이 접근하여 올려다보면 정말 난데없이 괴기스럽기가 말할 수 없고, 이 풍경은 아무리 자주 보아도 세상에서 가장 낯선 모습 중 하나다. 그러나 요즘은 이 볼썽사나운 송전탑의 모습도 여기저기 세워지

는 50층 고층 아파트에 밀려났다.

나는 일정한 간격을 두고 도열해 있는 송전탑을 보면 가끔 헐리웃에서 만든 공상과학영화를 보는 것 같은 착각을 일으킨다. 외계인들이 지구를 공격하기 위해서 보낸 로봇군단들이 떼를 지어 성큼성큼 진격해 오고 있는 것 같다.

이 그림에서 일왕산 하원리의 '전봇대바위' 전설을 다시 도깨비로 복귀시켰다. 도깨비가 핵발전소 송전탑과 나란히 서서 우리를 내려다보고 있다.
먼 옛날부터 인간의 욕망이 만들어낸 도깨비를 우리 현대 인류는 로봇으로 대체하는 상상을 하고 있다. 인간들이 생각하는 4차산업혁명은 로봇이라는 도깨비를 생산하고, 그것을 우리의 일상 속 깊숙이 끌어오는 일이다.
항상 우리 인간의 마음은, 그것이 과연 인간의 생활을 진정으로 풍요하고 행복하게 할 것인가는 차후의 문제다. 지금 즉시 많은 돈이 되고, 육신이 편하고, 오늘 배부르면 장땡! 이기 때문이다.

4. 돔, 판도라 상자

아름다운 해변에 악성 종양처럼 솟은 돔.
저 돔은 시작부터 지금까지, 그리고 저 돔의 생명이 끝난 이후에도 영원히 비밀에 싸여 있다.

아니다! 껍데기 돔의 생명은 언젠가 끝날지라도 그 속에 앉아있는 핵의 생명은 끝이 없다. 어떤 식으로든 영원하다.
인간의 세상에서 영원한 것이란 없다. 인간 세상의 모든 생명은 조금 더 길거나 조금 더 짧을 뿐, 유한하다. 영원이라는 단어는 신의 영역이다.
핵이란 인간 세상에 없었던 새로운 물질을 만드는 일이다. 곧 '신의 일거리'를 인간이 잠시 빼앗아 온 것이다.

후쿠시마 핵발전소가 애초에 어떻게 시작이 되었는지 비밀에 싸여 있었다. 2011년 대지진 쓰나미에 의해 수소폭발을 했을 당시에도 비밀에 싸여 있었다. 지금 핵연료가 멜트다운되었다는 것만 밖으로 알려져 있고, 이것이 현재는 어떤 상황에 처해있는지도 비밀에 싸여 있다. 이러한 재난을 어떤 방법으로 극복하는지도 비밀에 싸여 있다. 저 돔 안에서 사람들이 무슨 일을 하는지도 비밀에 싸여 있다.
2019년 10월 12일 엄청난 폭우를 동반한 태풍 '하기비스'가 일본 열도에 상륙, 도쿄를 지나 후쿠시마를 때렸다. 12일 오후 4시 55분쯤 후쿠시마 원전 2호기 폐기물 처리동의 오염수 이송 배관에서 누설이 발생했음을 알리는 검지기의 경보가 울렸다. 오염수를 처리하는 여러 장치에서 하룻밤 새 8번이나 누수 경보기가 작동한 것이다. 도쿄전력 측은 대부분 폭우 때문에 일어난 일이라고 밝혔지만, 단순 오작동인지 아니면 오염수가 실제 누출됐는지에 대해서는

설명을 하지 않았다. 당연히 모두 비밀이다.

같은 날 12일에 후쿠시마현 다무라▒▒시의 후쿠시마 원전 사고 후 오염 제거 작업으로 수거한 방사성 폐기물을 담은 자루가 임시 보관소 인근 하천인 후루미치가와古川로 유실되었다. 태풍 '하기비스'의 영향으로 큰비가 내리면서 보관소에 있던 자루가 수로를 타고 강으로 흘러 들어간 것으로 파악됐다. 다무라시 측은 하천 일대를 수색해 유실된 자루 중 10개를 회수했으나 모두 몇 개가 유실됐는지는 확인되지 않았다. 임시 보관소에는 폐기물 자루가 2천667개 있었다. 다무라시는 회수한 자루에서는 내용물이 밖으로 나오지 않았다고 설명했다. 폐기물 자루에는 방사능 오염 제거 작업에서 수거한 풀이나 나무 등이 들어 있으며 무게는 1개에 수백㎏~1.3t에 달한다. 2015년 9월 동일본 지역에 폭우가 내렸을 때도 후쿠시마 원전 사고 제염 폐기물이 하천으로 유출되는 일이 있었다. 이러한 사고는 '미필적 고의'에 의한 것이라고 의심할 수밖에 없다. 이런 사고가 주민의 건강에 어떤 영향을 미치는지, 또 사고를 어떻게 수습하는지는 대부분 비밀이다. 그리고 일본 정부와 일본 시민사회는 후쿠시마를 덮고 있는 방사능을 2020년 도쿄올림픽으로 위장하려고 벼르고 있다.

향후 후쿠시마 핵발전소의 미래도 비밀에 싸여있다. 후쿠시마뿐인가? 영광 핵발전소의 돔은 수많은 '공극'이 발견되었다. 지난 7월에 3, 4호기에서 발견된 200개의 구멍(가장 큰 구멍의 깊이는 157센티미터, 격납고 두께는 167센티미터)이 숭숭 나 있었다. 발전소 측은 이 구멍을 기어코 '공극'이라고 우아하게 말한다. '구멍'이라고 말하면 누구나 알아먹기 쉽겠는데 '공극'이라는 단어로 살짝! 사기를 치고 있는 것이다. 방사능 누출을 막는 최후 보루인 격납철판도 구멍 나고 녹슬고 있으나 그 이유가 해풍의 영향으로 철판에 염기가 섞인 탓이라고 했다가 나중에는 원인불명이라고 설명했다. 영광 핵발전소는 중대결함과 점검 등으로 6기 중 1기만 운전 중이다. 그럼에도 대한민국 전력 수급에 전혀 지장이 없다. 없는 정도가 아니라 전력 소비 절정인 낮 시간대에 예비전력 비율은 22%가 넘는다. 영광 핵발전소 6기가 다 멈춰도 전력공급에 문제가 없다. 암튼, 한국의 핵발전소들도 모두 비밀에 싸여있다.

저 돔 안에서 오늘 어떤 핵 쓰레기가 얼마만큼 생산되는지도 비밀에 싸여 있다. 더구나 냄새도 없고, 눈에 보이지도 않고, 손으로 만질 수도 없는 방사능은 얼마나 방출되는지도 비밀에 싸여 있다. 그 방사능에 지속적으로 접촉이 되었을 때 과연 인간의 몸에 그 피해가 10년, 20년 후에 나타나는지 혹은 자손 대에 나타나는지 모두 비밀에 싸여 있다. 급작스럽게 죽는 것인지, 천천히 죽어가는 것인지 역시 비밀에 싸여 있다. 혹시 누군가가 급작스럽게 죽었거나 천천히 죽어가더라도 그 이유와 발병원인은 모두 비밀에 싸여 있다. 저 핵발전소와 관련된 모

든 것은 비밀에 싸여 있다.

하도하도 가슴이 답답한 어떤 도깨비와 호기심이 강한 도깨비가 1미터 두께의 콘크리트 벽을 뚫고 다시 1센티 두께의 강판을 뚫어 돔 안으로 머리를 밀어 넣고 돔 내부를 살피고 있다. 돔 안을 살피고 나서 이제 다시 머리를 밖으로 뺄 수가 없다. 한 도깨비는 머리를 밖으로 빼는 것을 아예 포기하고 자신의 운명의 끝을 기다리고 있다. 다른 한 도깨비는 지금도 용을 쓰면서 머리를 밖으로 빼려고 몸부림치고 있다. 우리도 핵발전소 앞에서 저 도깨비와 똑같은 운명이다. 인류는 어떤 식으로든 결코 핵을 포기하지 않을 것이다.

5. 새로운 인간의 탄생

그림의 모든 가장자리를 빙빙 둘러 초록색이 감싸고 있다. '위장된 초록'은 인간의 원초적인 욕망의 꽃을 피우고 있다. 아니, 인간의 무한정한 욕망을 초록색으로 위장할 것일 수도 있다.

로봇 수술대 위에 한 인간이 누워있다. 인간이라는 한 겹의 껍데기를 벗겨내니까 그 속에서 도깨비가 실실 웃고 있다. 도깨비 뿔은 잠시 뽑아둔 상태다. 도깨비를 상징하는 가장 중요한 것이 도깨비 뿔과 도깨비방망이다. 무장해제된 도깨비인 셈이다. 도깨비의 뱃속을 갈라보니

'나무나라(Wooden)'다. 나무로 만들어진 모든 것은 무조건 '친환경'인가? 나무로 만들어진 가슴뼈와 갈비뼈가 나사못으로 강하게 고정되어 있다. 새로운 인간의 탄생이다. 지구상에 인류가 출현한 이후 그동안 축적된 인간의 욕망이 새로운 초록색 청정 인간을 탄생시킨 것이다.

초록이 다른 무엇으로 위장을 했는가. 다른 무엇이 초록으로 위장을 했는가. 자꾸만 헷갈린다. 핵발전소 입구 마다 서있는 '홍보관' 건물 내부 전시의 초록색 이미지가 무엇을 위장한 것인지, 오히려 위장을 당한 것인지…. 인간이 도깨비로 위장을 했는가, 도깨비가 초록색으로 위장을 했는가.

6. 도깨비불

그림에서 도깨비불이 천지간에 가득하다.
나는 하의도 바닷가 마을에서 어린 시절을 보냈다. 모내기를 하는 5월 말에서 6월 중순경에 비가 부슬부슬 내리는 밤에 간혹 '혼불'을 본다. 혼불은 외롭게 홀로 빛을 내다가 뒷산으로 사라진다. 혼불은 한恨에 사무친 비극적인 이야기를 남긴다. 혼불은 소리 없이 문득 혼자 왔다가 홀연히 사라진다.

도깨비불은 7월 말에서 8월 중순경 날씨가 가장 무더운 시기에 자주 나타난다. 여름철 밤엔

마당에 모깃불을 피우고 마루에 앉아 저녁밥을 먹는다. 마을 사람 누군가가 큰소리로 외친다. "허허… 이것들이 또 재주를 피우는 것이 곧 비가 올 모양이네!"

우리는 밥 먹다가 숟가락을 던지고 마구 뛰어나가 건너편 밤바다에서 벌어지는 도깨비불의 향연에 넋을 잃고 구경한다.

처음 시작은 바다에서 작고 푸르스름한 불덩어리 하나가 흔들거리면서 밤하늘로 높이 올라간다. 어느 정도 높이에 다다르면 멈추어 서서 불덩어리가 몸을 부풀린다. 도깨비불은 전깃불이나 진짜 불처럼 빛이 강하지 않다. 빛살이 없이 은은하다. 몸을 한껏 부풀린 불덩어리는 갑자기 폭죽이 터지듯이 폭발하여 하늘에 작은 불덩어리가 가득하다. 작은 불덩어리들은 미세하게 움직이면서 공중에 떠 있다. 작은 불덩어리는 주변의 좀 더 큰 불덩어리에 합쳐진다. 큰 불덩어리가 작은 불덩어리를 잡아먹으려고 쫓아다니기도 한다. 이러한 불덩어리들의 움직임은 일정한 리듬과 율동을 갖고 있다. 결국 작은 불덩어리를 끊임없이 삼켜서 몸짓을 불린 두 개의 커다란 불덩어리만 남아서 밤하늘 좌우에 둥둥 떠 있다. 한참을 공중에 떠 있던 두 개의 불덩어리가 서로 눈치를 보듯이 천천히 조심스럽게 가까이 접근한다. 마치 그 두 개의 불덩이가 서로 몸짓 크기를 비교하는 듯이 보인다. 그러다가 갑자기 좀 더 작게 보이는 불덩이가 홱 뒤로 돌아서 도망가기 시작한다. 큰 불덩어리가 쫓아간다. 두 불덩이가 밤하늘을 빙빙 돌거나

좌우를 누비면서 잡을 듯 말 듯 쫓고 쫓기다가 큰 불덩어리가 작은 불덩이를 한입에 덥석 잡아먹고 갑자기 몸을 배로 불린다. 그 불덩어리는 만족한 듯이 잠시 경쾌하게 율동을 한다. 그리고 마침내 파르르 떨다가 다시 폭죽이 폭발하듯이 무수하게 작은 불덩이로 쪼개져 우수수 바다로 떨어진다. 이때 마을 사람들이 자기도 모르게 흥분해서 탄성을 자아내며 박수를 친다. 잠시 후에 작고 푸르스름한 불덩어리 하나가 또 천천히 바다에서 올라와 흔들거리며 밤하늘로 올라간다. 이런 식의 패턴을 몇 번이고 반복한다. 그리고 후두둑 빗방울이 떨어지기 시작한다. 여름밤 소나기가 쏟아진다. 빗방울이 점차 더 굵어지면서 건너편 바다에서 벌어졌던 도깨비불의 향연이 그친다.

누군가는 바닷가의 고기 비늘이나 생선 뼈, 또는 조개껍데기에서 생긴 인燐이 어두운 밤에 명멸하거나 바다의 날씨에 따라 이상 굴절 현상으로 공중에 떠 있게 보이는 것이라고 말하지만…. 글쎄! 그것만으론 납득하기가 쉽지 않다.

이 도깨비불은 우리 땅에 도시화가 진행되고 대낮보다 환한 전깃불이 들어오면서 어느덧 사라지고 다시는 그 아름다운 광경을 구경할 수가 없게 되었다.

7. 도깨비가 서럽게 울다.

핵발전소에서 생산되는 전기는 모두 어디로 갈까? 송전탑에서 송전탑으로 연결된 고압 전깃줄이 도착하는 곳은 결국 사람들이 서로 지지고 볶으며 안달복달 모여 사는 도시나 공장지대일 것이다.

이러한 거대한 핵발전소가 들어서는 지역의 가장 큰 일차적인 문제는 원래 그곳에서 살았던 사람들의 유민流民이다. 자신의 태를 묻었던 고향을 강제로 떠나야 한다. 물론 보상비가 주어진다. 그들이 갈 곳은 이 전깃줄이 도착하는 곳인 도시나 공장지대. 그곳에서 도시 일용노동자나 공단의 생산직 노동자로 살아간다. 그들은 단순히 고향만 잃은 것이 아니다. 고향과 더불어 조상 대대로 살아왔던 삶의 히스토리를 모두 잃어버린 것이다. 개인과 공동체가 오랜 세월을 통해 축적된 역사를 통째로 잃어버린다는 의미다. 고향의 아름다운 풍경은 물론, 밤하늘의 별과 은하수와 그것들이 만들어내는 이야기와 새들의 노래와 나비의 춤과 바람의 속삭임도 함께 잃어버린다. 하얀 눈이 소복소복 쌓이는 겨울밤 내내 할머니에게 듣고 또 들었던 수많은 도깨비 이야기도 잃어버린다.

도깨비송전탑으로 연결된 전깃줄을 아슬아슬하게 밟고 하얀 사람들이 떠난다. 이런 아슬아슬한 줄타기 인생은 고향 땅을 떠나면서부터 모진 목숨줄을 놓을 때까지 계속된다. 도깨비도 저 사람들이 떠난 후에 곧 도깨비 자신들이 사라질 차례라는 것을 알고 있다. 도깨비가 골려 먹을 사람들도 사라지고, 도깨비를 골탕 먹일 사람들도 없다. 강퍅한 땅을 향해 떠나는 사람들을 보면서 도깨비가 서럽게 울고 있다.

이 짧은 이야기가 이렇게 끝나는가 싶더니, 고향을 떠났던 사람들이 여기저기 대처를 떠돌다가, 고향을 떠나면서 받았던 보상비를 도시에 탈탈 털어 바치고 이렇게 저렇게 돌고 돌아서 병든 몸과 마음을 보듬고 겨우 고향으로 결국 다시 돌아온다는 이야기!

그러나 이미 핵발전소에게 빼앗긴 고향산천은 예전의 고향이 아니고, 내 몸과 마음도 예전의 내가 아니고, 고향 땅에 죽은 듯이 숨어있던 도깨비들도 이젠 예전의 도깨비가 아니다.

모두 무엇인가 약을 먹은 것처럼 실성한 모습이거나, 몸과 마음엔 바늘 한끝 들어갈 자리가 없이 무정해졌다. 이 사람들의 이야기는 지금부터 새롭게 시작될 것이다.

8. 이야기는 이야기, 때기는 때기

울진읍에서 북쪽으로 약 18km 떨어진 해변 '부구' 마을에 도깨비 이야기가 있다.

바닷가에 과부 여인이 살았는데 태백준령에서 가장 정력이 좋은 카사노바 도깨비가 밤마다 그 여인에게 드나들었다. 어찌나 밤일이 심했

던지 건강했던 여인의 안색이 얼마 지나지 않아 창백해지고 병이 들었다. 밤마다 이부자리에 들어오는 놈이 도깨비라는 것을 깨달은 여인이 꾀를 내어 어느 날 잠자리에서 도깨비에게 물었다.

"야 이놈아! 니가 젤 싫어하는 것이 뭐꼬?"
"응! 나는 미역끌텅을 젤 싫어한다! 자기는 뭘 싫어하는공?"
"나는 돈을 젤 싫어한당!"

다음날 밤에 여인이 싱싱한 미역끌텅으로 다발을 엮어서 대문 설주에 걸어두었더니 도깨비가 여인의 집에 들어가지 못했다. 분통이 터진 카사노바 도깨비가 대문 앞에 돈을 억수로 퍼부었다. 여인은 그 돈으로 근처 좋은 논과 밭을 사서 행복하게 살았다. 이후 도깨비가 여인에게 속은 것을 알고, 자신의 돈으로 샀던 여인의 논과 밭에 말뚝을 박아서 밧줄을 묶어 끌고 가려고 애를 썼다.
그 여인의 논과 밭에 1988년 '한울 핵발전소 1호기'가 세워지고 상업 운전을 시작했다. 물론, 지금도 핵 돔이 들어선 땅을 끌고 가려고 밤마다 도깨비가 밧줄을 끌며 끙끙! 힘쓰는 소리가 들린다.

9. 우물신화

그림 〈도깨비불 1 – 위장된 초록〉은 화면의 가장자리를 제외한 대부분을 밤하늘이 차지하고 있다.
핵발전소 돔이 솟아있는 蔚珍(울진) 땅에서 출발하여 작은 모래 해안을 만들고 산줄기는 화면 좌측으로 올라가 화면 위쪽 가장자리를 구불구불 진행하다가 화면 우측에서 내려와 다시 핵발전소 돔과 만난다.

풍수지리학에서 산줄기를 룡龍이라고 지칭한다. 산줄기가 생동하듯이 구불구불 자연스럽게 진행하는 것을 생룡生龍이라고 한다. 반대로 푹 꺼지거나 밋밋하여 힘없는 산줄기는 사룡死龍이라고 한다.
핵발전소에서 시작된 룡龍이 화면 위쪽을 빙 돌아서 다시 핵발전소로 돌아온다. 휘돌아서 다시 본디 자리를 바라보고 있으니 회룡回龍이다.
일제강점기 때 일본인들이 한국인의 기운을 제압하기 위해서 풍수지리학적으로 중요한 장소마다 쇠말뚝을 박았다. 이제는 우리 스스로 고압 전기가 흐르는 쇠말뚝을 박고 있다. 그림에 그려진 산줄기 봉우리마다 송전탑이 박혀있다. 핵발전소에서 시작된 고압 전깃줄이 화면 좌측 산봉우리 송전탑을 따라 위 가장자리를 돌아서 우측 도깨비송전탑에서 끝났다. 그리고 인간과 도깨비를 또 다른 무엇으로 만드는 수술 로봇의 전원 플러그가 마지막 송전탑 도깨비의 똥

꼬에 박아서 220V 전기를 공급받고 있다. 도깨비의 똥꼬가 전기 콘센트인 셈이다.

이 그림에서 표현하고자 했던 것은 위에 언급한 자질구레한 이야기들이 아니다. 화면의 맨 가장자리를 빙 둘러서 회룡回龍하는 산줄기에 둘러싸여 있는 검은 밤하늘이 이 그림에서 가장 중요하게 말하고 싶은 장면이다.

지금 동해안에 핵발전소 돔이 솟아있는 땅들, 월성月城이나 기장 고리古里는 본디 고대 신라의 땅이었고, 신라의 가장 번성기에 울진蔚珍도 신라의 땅이 되었다. 이들은 그만큼 문화적으로 신라의 영향을 많이 받았을 것이다.

신라의 문화에서 우리들이 놓치지 않아야 할 상징이 바로 '우물신화'다. 신라 건국의 두 주역, 혁거세와 알영이 각각 나정과 알영정이라는 우물가에서 태어났다. 그리고 이 우물은 여신과 관련돼 있다. 이러한 '성모신화'의 뿌리는 수천 년 전 선사시대에 닿아있다. 경주 금장대 암각화, 울주 천전리 각석, 포항 칠포리 암각화 등에서 여성 성기를 그대로 묘사하거나 상징하는 문양들이 많다. '서술성모'가 좌정했던 성모산에는 수많은 구멍들이 밀집된 유명한 바위가 있다. 이 구멍들을 성혈性穴(cup-mark), 즉 성적인 구멍이라고 하는데 역시 여성의 성기를 의미한다. 모두 여신의 상징들이다. 이러한 오래된 여신상징들은 선사시대 신라지역에 여신이 중심 신으로 숭배되고 있었음을 알려준다.

신라 27대 왕 선덕여왕이 여성 최초로 왕위에 오를 수 있었던 것도 바로 신라 건국과 관련된 '우물신화', 즉 여성 중심신의 숭배사상에 기댈 수 있기에 가능한 것이었다.

선덕여왕이 즉위하자마자 가장 먼저 했던 일이 '우물신화'를 시각화한 '첨성대'를 세우는 것이었다. 요즘 말로 하자면 자신의 권력을 정당화하기 위한 이데올로기를 시각적으로 상징하는 '국뽕'사업이다.

첨성대는 한국 고대사 중에서 가장 많은 논란거리를 제공했다. 첨성대瞻星臺, 말 그대로 별을 관찰하는 건축물이라는 해석부터 사람의 뇌수술을 했던 처소라는 해석까지 다양하다.

일단, 첨성대의 외형을 시각적으로 보자면 여성의 신체를 닮았음은 주지의 사실이다. 그런데 꼭대기에 우물 정井의 사각형 둘레석이 놓여 있다. 여성을 표현한 신라의 토우들 중에 여성의 복부 부근에 구멍을 뻥 뚫어놓은 것들이 다수 발견된다. 여성의 성기를 그렇게 표현한 토우는 대략 여성신을 상징하는 것들이다.

첨성대 중간에 있는 사각형 작은 문도 여성의 성기를 상징한다.

더 중요한 것은 첨성대 내부의 상황이다.

첨성대의 외부 돌 표면은 매끄럽게 다듬었던 반면에 내부는 전혀 다듬은 흔적이 없다. 거친 정도가 아니라, 돌이 갖고 있던 원래 울퉁불퉁한 그대로 자연스럽게 놔두어서 마치 자연동굴

에 들어선 듯하다.

자연에서 동굴은 가장 음기陰氣가 강한 곳이다. 동굴은 여성의 자궁을 상징한다. 새로운 생명의 창조가 이루어지는 태허의 공간이다. 즉 '하늘'이다.

첨성대를 해석하기 위해서 위에 간략하게마마 언급한 것들을 토대로 자유롭게 상상을 해보자면, 첨성대는 당시 신라인들의 하늘(우주관宇宙觀)을 '우물자궁'으로 시각화 해놓은 건축물이다. 물론 세계 도처에 '우물신화'가 존재한다.

그리스 신화의 나르키소스는 사냥하던 중에 목이 말라 우물로 다가갔다가 물에 비친 자신의 아름다운 모습을 사랑하게 되어 한 발짝도 떠나지 못하고 샘만 들여다보았다. 마침내 물에 비친 자신의 모습을 품어 안으려다가 우물에 빠져죽있다. 정신분석에서 자기애를 뜻하는 나르시시즘도 나르키소스의 이름에서 유래한 것이다. 나르시즘은 예술적 창조에 영향을 미치는 심미적 요소가 있다는 점을 빼면 에고이즘과 친형제간이라고 봐도 무방하다.

그리스의 '우물'이 지독할 만큼 개인적인 서사에 머무르고 있다면, 신라의 '우물'은 여성신 숭배사상에서 개국신화를 거쳐서 거대한 '우주관'으로 확장한다. 그리고 그 이야기는 전설로만 살아남은 것이 아니라 시각적인 건축물로 재현되어 현대인들에게 보여주고 있다.

고대신라의 '우물'은 하늘이다. 신라의 하늘은 '자궁'이다. 신라의 자궁은 '우주'다.

그림 〈도깨비불 1 - 위장된 초록〉을 이루고 있는 구성 원리는 바로 신라의 '우물신화'가 중심이며 또한 이 그림의 주제다.

핵발전소 돔 안에 갇혀있던 도깨비들이 돔 껍데기를 뚫어 머리를 내밀고 불을 뿜어대고 있다. 자연과 신神이 내려준 불이 아니라, 인간의 욕망과 고집으로 새롭게 만든 '불'이다. 인간의 능력으로 도저히 책임질 수 없는 '불'이다. 가까운 미래가 될지, 먼 미래가 될지 모르겠으나 언젠가는 이 '불'에 의해서 우리 인간이 멸망하게 될 것이다.

시작도 없고 끝도 없고 앞도 뒤도 없는 저 캄캄한 어둠, 밤하늘, 우주의 끝까지… 인간이 만든 도깨비불이 천지간에 가득하다. 나르키소스를 빌려서 말하자면, 저 도깨비불은 하늘우물에 비친 우리의 모습에 다름 아니다.

홍성담
2019.10

토다

TODA Band

1

붉은 하늘

빛이 흔들린다 / 바다가 출렁댄다 / 어디서 왔는지 / 끝도 없는 사람들 /
하늘이 무섭다 / 붉게 물든 하늘 / 그 표정이 무섭바다

박미화
소녀
조합토 20x9x45cm

출렁이는 파도와 태양에 비친 그림자 / 하늘보는 아이들도 친구가 되고
금새 수놓은 하늘을 닮은 / 평탄자에 시간은 어느덧 흘러 / 어둠이 깔리면

달님이 뜨는 모습이 / 예쁜 빛깔 모아 흐르고 흘러서

기억속의 그 자리 / 기억속의 그 자리 / 기억속의 그 자리
고요한 바다 / 정막이 내려 / 어디선가 다가오는 / 숲에 향한 북소리

2

기억속의 그 자리

등정균
골매마을 풍경 3
o/ on canvas, 90.9x72.7cm, 2016

3
악의 선물

가고 싶어라 / 어릴 적 그대로 / 포근한 나의 고향 / 남쪽 바다 남쪽 바다 남쪽 바다
그 궁전 온다고 / 얼마나 설레나 / 그 순간 궁천문 / 모든 걸 삼켰지
/ 사람도 짐승도 / 식물조차 삼켜버려 / 악의 선물 / 악의 선물
나의 마음 속에 / 그때 모습 떠올라 / 나의 마음 속에 / 그때 모습 생각나

한정아
물심
acrylic on canvas_65.1×90.9cm_2016

4
Nu Rain

무른 하늘의 눈부시고 / 흰 구름의 광야롭다 / 친가운 당치분들이 무엇고 / 물들이 하는 마음들
흘러서 흘러온 물결이요 / 어른신들의 즐거운 웃사랴 / 어디서 들려난지 아부나 / 해변에서 열리는 축제
비가 온다 / 하늘을 / 붉게 물들인 / 그 비가 온다
얼마나 가야하나 / 더럽혀진 하늘과 땅 / 살아야하는 모든 존재들은 / 모두 제 갈길을 가는데
하늘 끝에서 땅 끝에서 / 솔아서 나오는 연기들 / 그 속에 우리가 있는데 / 언제까지 살 수 있을까

이동훈
어연 풍은 #1
oil 그림도, 윤은도 90×70cm_2012_05

5
돌아가고 싶다

돌아가고 싶다 / 다시 그 곳으로 / 보고 싶은 내 친구들과 친과 바다
돌아가고 싶다 / 어릴 적 그곳에 / 이제는 아무 사람도 살 수 없는 그곳에
쓸쓸한 나뭇잎만 쌓인 / 꿈에서나마 볼 수 있는 내 고향

박선
소독 양
합성수지 위에 아크릴_10×10×15cm_2016

ToDa 吐多

Produced by TODA
Executive Produced by 이기녕
Recorded by 박흥준, 이기녕
Mixing by 이재훈
Mastering by 황병준
Recording at Tnamu C&M
Mastering at Sound Mirror Korea
Album Cover by 정정엽 (합천히로시마_Acrylic on canvas_194x390cm_2012)
Album designed by 나나디자인

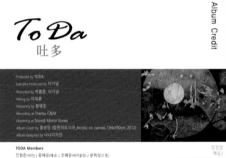

TODA Members
진형준(비타) / 문혜주(빠라) / 조혜윤(베이올린) / 문학성(드럼)
정무진(베이스) / 이달현, 정영준(기타) / 이기녕(작곡, 건반, 사운드)
이상, 이소연(보컬)
Strings: 조혜진(vln 1) / 김혜진(vln 2) / 신지현(vla)

정정엽
맥동2
oil on canvas_130x162cm_2016

Album Credit

토다 TODA 음반이미지

2017년 말에 작곡가로서 작품소재에 관한 많은 고민을 하고 있던 차에 KBS 부산총국 최영송 PD와 대화를 하게 되었다. 당시 그가 나에게 앞으로 어떤 작업을 계획하느냐고 묻는 대답 중에 나는 내가 평소에 관심 있었던 환경문제나 원전 문제 등을 소재로 해야겠다는 말을 했다. '그렇다면 핵몽 작가들과 함께 콜라보를 하는 것이 어떠냐'는 그의 제안을 통해 작가들을 소개받았고, 그들의 작품을 보고 교류하면서 많은 아이디어가 생겨서 작곡하게 되었다.

지금 생각하면 약간 오싹하긴 하지만, 아내가 둘째 임신 중에 함께 임랑해수욕장에 가서 해수욕을 한 기억이 있다. 사실 그 때는 핵을 이렇게 심각하게 생각하지 않았다. 단지 아주 아름답고 한적한 해수욕장이라는 기억만이 있어서 기분 좋은 추억으로 남아 있다. 바로 옆에 원전이 있었음에도……

이번에 '핵몽' 작업을 하면서 그 기억을 많이 떠올리게 되었고 나의 상상력은 만일 원전이 터진다면 그 아름다운 해변이 후쿠시마처럼 된다는 것으로 가게 되었고 그 안타까운 마음을 가사와 음악으로 표현하고자했다.

첫 곡 〈붉은 하늘〉은,

지진이 나는 장면을 그려보았다. 지진이 나면 최대한 원전에서 피하려는 피난민들의 행렬이 늘어져 있을 것이며 그 때의 하늘은 아마도 '붉다' 라고 느낄 것으로 생각 돼서 붉은 하늘로 이름 붙였다.

두 번째 곡 〈기억속의 그 자리〉는,

임랑해수욕장의 즐거웠던 추억을 그렸다. 우리 아이는 어렸지만 그 동네 아이들과 금방 친구가 되어서 바닷가를 뛰어다녔었다. 그 모습을 그렸다.

세 번째 곡 〈악의 선물〉은,

영광 원전을 보고 쓴 곡이다. 영광에 원전이 들어왔을 때 사람들이 부자가 된다고 기뻐했다고 한다. 아직도 원전 주변 주민들은 그것이 얼마나 위험한 것인지도 잊고 주어지는 떡고물에 취해서 좋아한다고 들었다. 그런데 영광에서는 원전이 들어선 이후에 주민들끼리도 의견이 갈리고, 원전의 온수 때문에 바다의 물고기도 많이 떠났다고 들었다. 결국 현재도 비극적 결말이 되었는데 앞으로의 비극적 결말에 비하면 아무것도 아닌 것. 이것을 음악적으로 표현했다.

네 번째 곡 〈Nu rain〉은,

제목에서 보이듯이 Nuclear Rain을 말한다. 즉 점점 파괴되어가는 우리 환경을 안타깝게 그렸고 핵 비가 내리는 광경을 비참하게 그렸다.

다섯 번째 곡 〈돌아가고 싶다〉는,

후쿠시마의 비극을 그렸다. 갈래야 갈 수 없는 고향, 인간을 갈 수 없는 그곳에 동물들과 식물들만이 자라는 그런 처참한 광경을 그렸다. 아마도 기장이나 울산 쪽의 원전이 터진다면 우리도 그런 신세가 되겠지, 라는 심정이다.

<div align="right">핵몽작가모임
TODA 이기녕</div>

토다 TODA 핵몽 2 광주 은암미술관 공연 Still cut 2018
토다 TODA 핵몽 2 부산 민주공원 공연 Still cut 2018

아카이브

Archives

핵몽核夢 1.
신고리 5, 6기 승인을 즉각 취소하라!

[기획글] 2016년 첫 번째 핵몽核夢

2016년 5월 16일 12시
경주 고속버스터미널, 번개 모임

이 번개 모임의 목적은 동해안 원전 벨트를 둘러보는 2박 3일의 답사여행이다. 예술가들이란 이런 쓸잘 데 없는 짓을 종종 감행한다. 합리성과 이성보다는 감성과 직관에 의해서 움직인다.

보름 전 우리들 중 누군가 문자메시지를 보냈다.

"향후 5백 년 동안은 어느 누구의 발길도 허락하지 않는 동토의 땅이 될 것 같다는 불길한 예감! ㄷㄷㄷ…
월성과 고리원전의 그 아름다운 바닷가는 이번 답사가 우리 평생에 마지막일 거야. ㅋㅋ"

모두 응답 메시지를 보냈다.

"헉! 가보자 ㅜㅜ"

짧고 강렬한 여행이길 바랐지만 우리가 만날 수 있었던 것은 원전 주변에 널브러진 절망적이고 지루한 일상들뿐이었다.

단지, 바닷가 포구에 악성 암종 마냥 돋아난 거대한 원전 콘크리트 껍데기만이 우리의 눈길을 잡아당겼다.

현대문명은 끊임없이 난민들을 만들어낸다. 사람들은 이미 떠났거나 떠날 준비를 하고 있었다. 그들이 떠난 빈터는 녹색환경으로 한껏 포장될 것이다.

2박 3일 동안 우리는 방사능을 보지도 듣지도 못했다. 저 거대한 콘크리트 돔 안에서 벌어지는 일을 단 한 가지도 확인할 수 없었다.

모든 것이 비밀이다. 저 원전 돔 속에서 악귀들이 완전변태 중인지 혹은 천국과 같은 지상낙원이 펼쳐져 있는지는 상황을 발표하는 당국자의 입술에 달려있다.

어떤 이는 '디테일 속에 악마가 숨어있다'고 말한다. 그러나 '비밀주의가 악마를 만든다'는 말이 보다 정확하다.

9월 12일. 경주 인근에서 리히터 규모 5.8의 지진 발생 이후 지금까지 약 5백여 회 여진이 동해안 원전 벨트를 흔들고 있다.

안전 신화도 함께 흔들리고 있다.

세월호 사건에서 이미 대한민국의 재난 대응 수준은 0점이라고 증명되었다.

그러나 우리는 가난하고 불편하게 살아갈 준비가 전혀 되어 있지 않다.

오늘 아침에도 짧은 지진 하나가 우리를 흔들면서 여전히 묻고 있다.

'결단해라! 지금이 아니면 안 될 것 같다.'

동해안 원전 번개답사 작가 일동
홍성담 대표집필
2016. 11. 10.

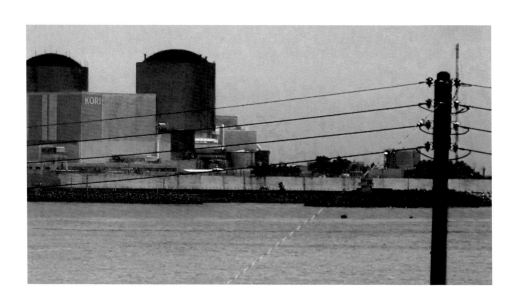

핵몽 1
월성, 고리원전 3, 4호기 답사 2016

핵몽 1.
월성 핵발전소 · 고리 핵발전소 답사기

1. 첫째날 월성

안산, 안성, 양평, 부산에서 경주로

2016년 5월 16일 정오 무렵
경주 시외버스터미널에서 4명의 작가는 만난다.
약간의 피곤함과 기대가 섞인 이들의 이름은
박건, 방정아, 정정엽, 홍성담이다.
서둘러 월성 방향으로 향한다. 박건 작가의 오
래된 자동차에 오른 그들은 문무대왕릉이 있
는 바다에 이르기까지 신라 시대의 유물과, 새
로 짓고 있는 별장들과, 문을 닫은 펜션 들을
차례차례 지나간다. 문무대왕릉 바위섬이 보이
는 바다 앞에 도착한 그곳에는 이미 먼저 수학
여행으로 온 중학교 남학생들이 신나게 장난을
치고 있다. 자갈 모래에 앉아 4명은 일단 숨 고
르기를 한다. 월성으로 향하는 차 안에서 이 답
사의 제안자인 홍성담 작가가 했던 이야기, '방
사능은 눈에 보이지도 않고 냄새도 맡을 수 없
다. 손에 잡히지 않는 그 실체를 작가들은 어떻
게 잡아챌 수 있을까'를 다시 생각한다. 파란
바다가 문무대왕릉을 가볍게 치고 있다. 문무
대왕릉이 월성 핵발전소와 이렇게 가깝게 있었
다니.

양남 주상절리에서 먼 핵발전소 돔을 바라보다

핵발전소가 더 잘 보이는 지점을 찾아 남쪽 바
다로 내려갔다. 지질학적 흥미를 유발하는 특
이한 색깔과 모양(네모나게 잘게 썰어 놓은)의
바위들이 바다에 비스듬히 누워있는 곳으로,
그들의 등 뒤에는 공사가 중단되어 폐허로 남
은 펜션이 서 있다.
데크로 만든 전망대에 섰을 때 몸을 기울여 가
까스로 좌측 먼 풍경으로 월성 핵발전소 돔을
본다. 오래되어 회갈색을 띤 그 돔들은 새파란
바다 빛과 대비를 이룬다. 아직은 갈피를 잡을
수 없다. 큼직한 스케치북을 꺼내든 정정엽 작
가는 재빨리 멀리 보이는 돔들을 그려간다.

더 가까이

멀리서 봤으니 이젠 가까이 가보자.
월성 핵발전소 가까이 까지 차로 이동한다. 내
비게이션에는 없는 곳, 그러나 저 멀리 분명히
보이는 그곳으로 향해간다. 조금 전까지도 조
그마했던 핵발전소 돔들이 커다랗게 다가온다.
순간 그 실체 앞에서 가슴이 두근거린다. 저 돔
안에서 지금 무슨 일이 벌어지고 있는 것인가.
출입구는 일반인의 입장을 금지한다. 핵발전소
밖 홍보관 안을 들어가 본다.
언뜻 쉽게 이해 안 되는 용어들이 깔끔한 이미

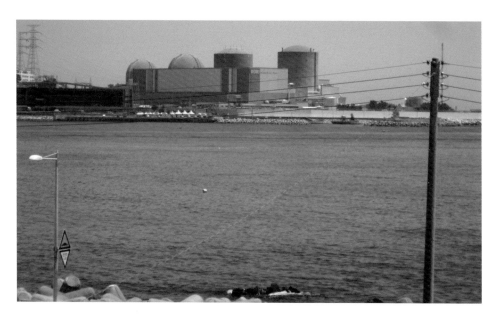

핵몽 1
월성, 고리원전 3, 4호기 답사 2016

지 위에 얹혀 나열되어 있다. 뭔가 핵발전소가 엄청나게 고도의 기술인 것처럼 보인다. 사실 그 기술이라는 것도 그리 복잡할 건 없다. 핵분열을 통해 얻은 열로 물을 끓인다. 그 증기로 터빈을 돌려 전기를 생산한다. 단지 그것인데. 복잡한 그림과 설명문은 오히려 일반 관람자의 이해를 방해한다. 어쩌면 그것이 목적일 수도. 씁쓸한 마음으로 나왔을 때 그 앞에는 조금은 낡은 천막이 있다. 천막 앞 돔 모양 조형물과 깃발에는 월성 원전 이주대책위의 〈월성 1호기 재가동을 중단하라〉는 글씨가 쓰여 있다. 네 명의 작가들이 천막 안에 조심스럽게 들어가 봤을 때 마침 아무도 없다. 미리 연락이라도 드리고 올 것을 그랬다.

민머리 두 개와 모자 쓴 머리 네 개

지나오면서 보아두었던 방파제로 가기로 한다. 테트라포드가 길게 이어진 방파제 끝에서 확실히 6개의 돔은 잘 보인다. 모자 쓰지 않은 2개의 돔과 모자를 쓴 4개의 돔은 각자의 건설연도를 보여주듯 조금씩 외벽 색의 톤을 달리하고 있다.
평일 오후 몇몇 낚시꾼들이 신나게 낚싯대를 드리우고 있다. 원전에서 나오는 온배수로 그 일대는 또 다른 물고기들이 몰려드는 모양이다. 원전이 없던 옛날에는 어떤 물고기들이 살았을까. 깊고 찬 동해바다에.
강한 햇살로 눈을 찌푸린 네 사람은 방파제 길을 따라 등대에 이른다. 그 아래에 앉아 말없이 스케치를 하거나 카메라에 담거나 생각을 한다.

'오길 잘했어.'

애초에 눈에 보이지도 않는 실체를 볼 수 있다고 기대하지는 않았다. 다만 월성이라는 자연, 그곳에 사는 사람들, 핵발전소와 그곳 사람들의 일상들. 그 실체가 주는 무게감은 상당하다. 이론적으로 아는 것, 미디어로 접하는 것 등과 확실히 다른 그 무엇이다.
하지만 여전히 막연하다. 이미 핵발전소에 대한 깊은 고민과 작업을 해왔던 홍성담 작가는 그가 알고 있는 화두를 던지며 함께 풀어가기 위해 이 답사를 제안한 것 같다. 그래서 지금은 그걸 가지고 나머지 세 사람은 스스로에게 숙제를 내는 단계라고 해두자. 내일은 고리원전으로 갈 것이다. 벌써 해가 지고 있다. 부산으로 향하는 차 안에서 잠이 쏟아진다.

2. 둘째 날 고리, 서생

또 한 작가의 자연스러운 합류

2016년 5월 17일
전날 부산에서 1박 한 일행이 고리원전으로 출발하는 오전. 갑자기 방정아 작가는 고리원전 부근인 서생에 정철교 작가가 살고 있으며 그가 핵발전소가 있는 독특한 풍경작업을 하고 있다는 것을 떠올린다. 그 이야기를 꺼내자 일행은 작가를 만나고 싶어 한다. 급작스러운 연락이었지만 정철교 작가는 흔쾌히 일행을 맞이한다.

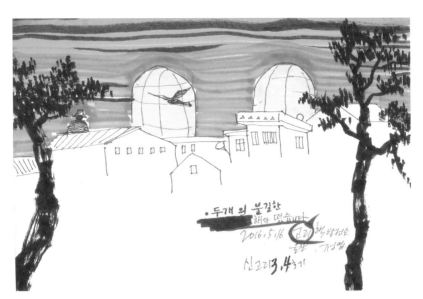

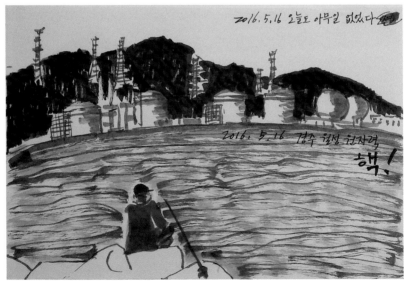

두 개의 불길한 해
오늘도 아무일 없었다
정정엽 답사 드로잉 2016. 5. 16

정철교 작가가 있는 서생에 가기에 앞서 먼저 도착한 곳은 당시 영구 정지된 고리1호기를 비롯 2, 3, 4호기가 있는 장안읍 일대 핵발전소 마을이다. 엄청나게 많은 송전탑이 이곳 마을이 원전 지역이라는 것을 먼저 알린다. 결국 여기서 만든 전기는 다른 대도시로 보내질 것이다. 송전탑에서 발생되는 다량의 전자파 등도 고스란히 이 지역 사람들이 감당해야 하다니. 조그마한 집과 건물 사이에 뒷배경으로 보이는 위협적인 송전탑과 돔은 마을과 너무도 가깝다. 너무나 기이해서 초현실적이다.

임랑을 지나 월내 쯤에서 차에서 내려 일행은 마을 풍경과 왼쪽 멀리 보이는 핵발전 돔들을 바라본다. 부산에 사는 방정아 작가는 여러 번 무심하게 보았던 핵발전소 풍경이다. 물론 그날은 무심할 리가 없다.

서생에 도착해 정철교 작가의 작업실에서 엄청난 양의 그의 작품들을 본다. 붉은 인주를 떠올리게 하는 색의 선들이 불안하게 캔버스 위에 그어져 있다. 최근작은 거의 그 일대의 스산한 풍경이다. 마음잡고 이 마을에서 살 수 있겠다는 마음으로 온 사람이 있다면 이 그림을 보는 순간 그 마음이 싹 가실 것이다. 불안한 동네 풍경이다. 이 일대 지역은 고리 1호기 이후 수십 년간 신고리 핵발전소까지 이어 건설을 하며 사라지고 잠식당해왔다. 마을 전체가 들쑤셔진 느낌이 정철교 작가 작품에서 고스란히 드러난다. 그리고 마치 방사능이 뿜어져 나와 우리를 위협하는 듯한 강렬함에 사로잡히게 된다. 우리 일행의 답사를 거의 매일 일상으로 하고 있는 셈이었다. 몇 년간 그 마을을 샅샅이

그렸던 정철교 작가는 고리 원전 지역 중 신고리 5, 6호기 건설로 곧 없어질 골매마을과 그 일대를 안내한다.

골매마을은 고리 1호기 건설로 한번 이주했던 사람들이 정착한 곳이다. 그러니까 신고리 5, 6호기 건설로 또다시 마을을 떠나게 된 것이다.

소나무 옆 사당과 죽은 고양이

골매마을은 신고리 핵발전소들 바로 옆에 위치한다. 너무도 가까워 그저 놀라울 따름이다.

신고리 핵발전소 돔에는 나는 새 그림도 그려져 있다. 콘크리트 색 돔 특유의 음산한 느낌을 좀 가리고 싶었다.

마을엔 아직은 살고 있는 사람도 있어 생활용품을 파는 트럭이 와서 서 있다. 그 옆으로 남은 땅에 아직 마늘 상추 등이 심어져 있다. 따뜻한 햇살 품은 마을 골목 사이를 걸어본다. 낡았지만 나지막한 집들은 참으로 정겹게 어우러져 있다. 해풍을 피하려고 지붕 위에 무거운 돌 등을 얹어놓고 줄로 고정시킨 집도 몇 있다. 열린 대문 안 마당에는 채반에 각종 채소나 생선이 말려지고 있다. 빨랫줄에 널린 옷들과 벽에 기대어 있는 어구, 밧줄 등도 보인다. 몇몇 집은 살던 이들이 이미 떠나버린 것 같다. 골목을 나오자 벌판 잡초 사이에 애매하게 쓰러진 냉장고와 트렁크 가방 따위가 뒹굴고 있다. 오래전 장사를 그만둔 횟집도 꽤 커 보인다. 마을 바로 뒤에는 안을 들여다볼 수 없는 높고 하얀 펜스가 있다. 펜스 안 솟은 두 기둥에는 〈원가 절감, 사고 제보〉 등의 글자가 쓰여 있다. 새로

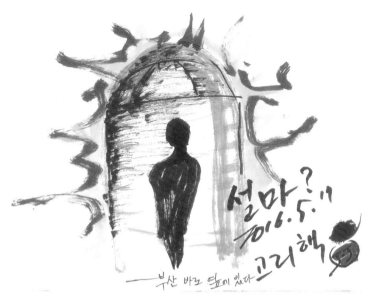

설마?
2016.5.11
고리해

—— 부산 바로 밑에 있다

핵 답사
한국원전 폭발 시 피폭예상지도-원전지도
정정엽 답사 드로잉 2016. 5. 16

운 핵발전소 건설을 위한 여러 공사가 진행되는 듯하다. 정정엽 작가가 펜스 근처로 갔다가 멈추어 선다. 화창한 날 눈 뜬 채 죽어있는 검은 무늬 고양이를 발견한 것이다. 정오임에도 으스스함이 감돈다.

정체를 알 수 없는 굉음이 계속 울려 퍼진다. 예민한 방정아 작가는 괜히 목이 따갑다는 둥 숨이 잘 안 쉬어진다는 둥 하소연을 한다. 이미 빈 집이 된 곳의 옥상에 올라가 신고리 핵발전소 쪽을 다시 바라본다. 이 골매마을을 지키는 사당과 소나무 뒤편으로 나란히 배열된 핵발전돔들과 송전탑의 기이하지만 슬픈 대비를 스케치로 담는다. 마을 앞바다는 무척 잔잔하다. 따뜻한 핵발전소 온배수의 작용으로 높아진 온도 영향인지 고인 바닷물 쪽엔 흰 거품이 떠 있다. 뭔가 꺼림칙한 바다풀이 물속에 퍼져있다. 이곳 역시 낚시꾼이 있다. 그리 크지 않은 규모의 방파제 위에서 열심히 낚시하고 있다.

다시 일행은 북쪽으로 조금 이동해서 작고 아름다운 포구 쪽으로 간다. 신리항이다. 청록빛 바다에는 작은 배들이 묶여있고 배들 아래 바다엔 수많은 바다풀 들이 물속에서 꼿꼿이 서 있다. 바다 전망 신리마을회관의 독특함도 매력이 있다. 그야말로 조용하고 예쁜 이곳 역시 핵발전소 부지로 지정되어 없어진다고 한다. 무기력함이 밀려온다.

돌아가면서

일정이 모두 끝나고 부산으로 다시 돌아가는 차 안에서 누군가 제안을 한다. 답사를 갔던 기록(스케치)을 소박하게나마 함께 발표하는 게 어떨까 하는 이야기. 사실 처음 답사를 계획했을 때만 해도 이 여정은 각자의 작업에 어떤 질문을 던지고 개인 작업으로 푸는 것을 위한 과정으로 생각했었다. 몇몇은 대답이 없다.

그러나 결국 2016년 11월 '핵몽-신고리 5, 6호기 승인을 즉각 취소하라'라는 타이틀로 부산에서 첫 전시(홍성담, 정철교, 정정엽, 방정아, 박건)를 열게 된다. 그리고 이후 참여작가가 더해져 '핵몽'이라는 미술 행동으로 계속 이어 가고 있다.

- 위에서 언급한 골매마을은 현재(2020년) 완전히 사라졌으며 마을에 있었던 소나무와 사당도 모두 흔적조차 없어져 버렸다. 고리원전은 기장 고리 지역부터 울산 서생에 걸친 우리나라 최대 핵발전소 밀집 지역으로 핵발전소 반경 30km에 420만 명(부산, 울산 등)이 살고 있다. 폐쇄된 1호기를 제외하더라도 고리 2, 3, 4, 5호기 그리고 신고리 1, 2, 3, 4호기 총 7개가 가동 중이고 논란이 컸던 신고리 5, 6호기도 한참 건설 중이다.
- 월성 주민들과 시민단체, 국민들의 노력으로 월성 1호기 원안위의 영구정지 결정을 이끌어냈다.
- 당시 답사에서 큰 역할을 했던 박건의 낡은 차는 결국 수명을 다하여 새로운 차(애명:히니)로 교체되고 만다.

<div align="right">
핵몽작가모임

방정아
</div>

핵몽 1
'신고리 5, 6기 승인을 즉각 취소하라!' 전시 인쇄물
참여작가: 박건 방정아 정정엽 정철교 홍성담

"신고리 5,6기 승인을 즉각 취소하라!"

핵 몽

홍성담_정철교_정정엽_방정아_박건

2016.11.10-30
열림:11.10목 6시

부산 가톨릭센터 대청갤러리
부산 중구 중구로 71

주최:동해안반핵번개답사작가
기획:부산 가톨릭센터 대청갤러리

후원:탈핵 부산시민연대
신고리 5·6호기 백지화 부산시민운동본부
기장 해수담수화 반대 부산범시민대책위원회

"관련 시민단체 교육, 모임 장소로 활용 가능!"(문의 051-462-1870)

네번째 공존

[핵核몽夢]

"빨간휴지 주까? 파란휴지 주까?"

2017.1.6.금~18수
오픈퍼포먼스_6일 6시

인디 아트홀[공]
서울 영등포구 선유서로30길 30
(02_2632_8848)

박건_방정아_정정엽_정철교_홍성담

핵 몽
核 夢

2016.12.21−2017.01.04

지앤갤러리 G&Gallry

Opening 12.21 (수) 오후 6시
오프닝 세러모니 – 박 건 퍼포먼스

홍 성 담
정 철 교
정 정 엽
방 정 아
박 건

주최 | 동해안 원전 번개답사작가

기획 | 지앤갤러리

G& GALLERY 지앤갤러리
울산 남구 왕생로 62번길 15-1 2층 (달동)
052.975.1015 / 010.3768.1523

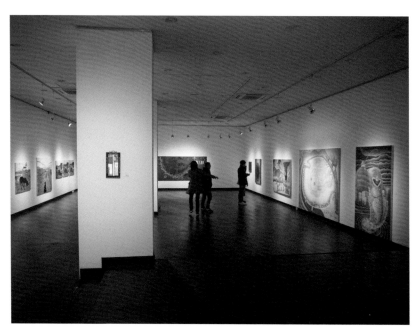

핵몽 1
전시 전경
부산 가톨릭센터
대청갤러리
2016

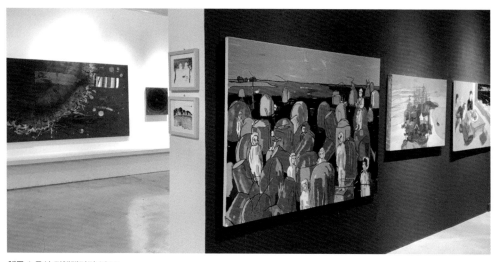

핵몽 1 울산 지앤갤러리 2016

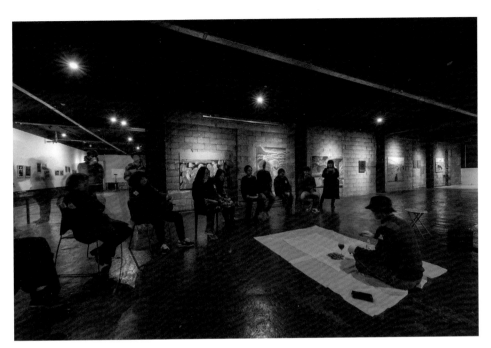

핵몽 1 서울 인디아트홀공 오프닝 퍼포먼스 〈1분〉 박건 2017
핵몽 1 서울 인디아트홀공 오프닝 후 관객과 함께 2017

핵몽核夢 2.
돌아가고 싶다, 돌아가고 싶다
[기획글] 2018년 두 번째 핵몽核夢

○ "예술가들의 눈에는 방사능이 보인다"

2016년 9월엔 대한민국 문화 유적지의 자존심인 경주가 흔들렸다. 2017년 11월엔 포항이 흔들렸다. 지난 1년 동안 북한은 결정적인 핵실험과 미사일을 수없이 쏴댔다. 미국은 한 국가의 군사력 총합과 맞먹는다는 항공모함을 3대씩이나 한반도 주변에 배치하며 무력시위를 했다. 각종 언론은 북한의 핵폭탄이 서울 상공에서 터질 경우에 이 땅에 어떤 일이 벌어질 것인가를 상세하게 특집 보도했다. 대한민국 국민은 총체적으로 무능과 부패에 빠진 정치 권력을 탄핵하고 민주 정부를 만들었다. 동해안의 고리원전 5, 6호기는 탈핵을 원하는 국민들의 목소리에 공사가 잠시 지연되었다가 '숙의 민주주의'라는 이름으로 다시 건설을 결정했다.

이제는 방사능 폐기물 대규모 지하저장소의 땅인 경주를 뒤흔든 지진에도, 미국의 동아시아 군사전략에 대해 핵실험과 미사일 발사로 응답하는 북한의 속셈에도, 고리원전 5, 6호기의 건설을 결정했던 '숙의 민주주의' 절차 속에도, 핵마피아들은 물론 원전 건설지로 결정되어 대대손손 살았던 땅을 떠나는 사람들 사이에도, 포항 땅을 패대기친 지진에 벽돌이 무너져 내리고 유리창이 깨지고 아파트가 기울고 건물 기둥이 바스러져 내리는 저 광경들 속에서 온갖

부실 공사로 위장한 방사능이 피어오르고 있다. 아름다운 해안가에 마치 피고름 종기처럼 솟아있는 원전의 대형 콘크리트 구조물과 구조물 사이에도 이미 방사능은 피어오르고 있다.

북한이 핵폭탄을 사용하기 전에 우리가 먼저 공격하여 북한 땅을 지옥으로 만들자는 용감한 사람들의 입속에서, 자신들의 부정한 적폐의 청산이 두려워서 끊임없이 국민들 사이를 갈등시키는 저 더러운 입속에서, 고리원전 5, 6호기 건설에 지금까지 들어간 공사비가 아까우니 결국 원전건설을 완성해야 한다고 길길이 날뛰는 사람들의 저 어두컴컴한 입속에서도 벌써 우리 한반도를 뒤덮고도 남을 만큼 방사능을 토해내고 있다. 대규모 원전건설 사업으로 자신의 땅에서 쫓겨나 유민의 길을 시작한 사람들의 발자국마다 방사능이 고여 있다. 생계를 위해 원전공사에 모여드는 비정규 일용직 노동자들의 허한 가슴 속에도 방사능이 가득하다.

이번 《핵몽核夢 2》전에는 새로운 작가들이 함께한다. 현대문명에 의해 유린된 고통스러운 상처를 도예로 빚어낸 강화도의 박미화 작가, 그리고 기획부터 전시까지 모든 과정을 사진과 영상으로 기록한 부산의 이동문 작가가 참여한다. 특히 후쿠시마 대진재 당시에 후쿠시마 제일 원자력발전소 원진이 쏟아낸 방사능 현장을 그리는 일본 작가 아키라(Akira Tsuboi)를 초청하여 공동전시를 함께 게릴라전도 펼친다. 우리는 아키라와 그의 작품을 통해서 일본 열도를 뒤덮고 있는 방사능을 보게 될 것이다.

우리 예술가들의 눈은 이 아름다운 땅을 가득 덮고 있는 방사능을 확실하게 목도하고 있다. 예술가들이란 아직 오지 않은 역사의 기록자이기 때문에 가능한 일이라고 누군가는 말하겠지만, 대한민국의 천지사방에 스멀스멀 피어오르는 방사능을 바라보는 우리 예술가들의 마음은 한없이 고통스럽기만 하다. 방사능이 배어든 흙은 이미 생명을 싹틔우는 땅이기를 포기한다. 저 죽어버린 흙은 수백 년, 수천 년, 수만 년 후에나 생명을 머금은 땅으로 되돌아올 수 있을까.

핵몽작가모임
홍성담 대표집필

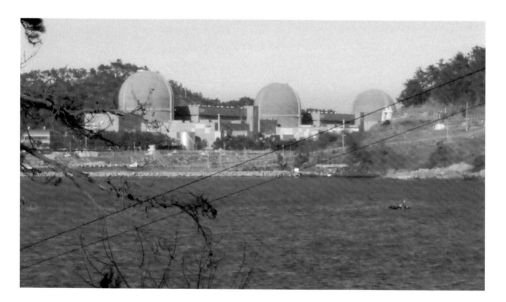

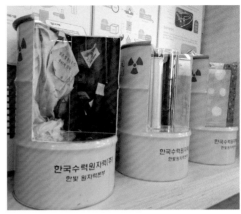

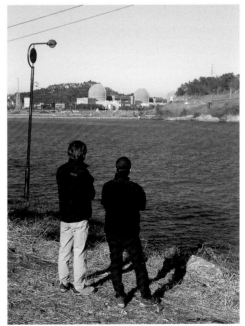

핵몽 2
영광 원전 답사 2018

한·일 예술가들 전시·공연으로 '핵 위험성' 알린다

'돌아가고 싶다, 돌아가고 싶다 – 핵몽2' 전

한국과 일본 예술가들이 한데 모여 작품을 통해 핵발전소의 위험성을 알리는 기획전시가 마련돼 관심을 모으고 있다.

오는 12일부터 5월 2일까지 은암미술관에서는 '돌아가고 싶다, 돌아가고싶다 –핵몽2' 전이 마련된다. 전시에는 일본에서 활동하는 아키라 츠보이를 비롯해 박건, 박미화, 방정아, 정정엽, 이동문, 정철교, 홍성담, 토다밴드가 참여한다.

이번 전시는 핵 발전소의 위험과 문제성을 다루는 한·일 총 9명의 예술가들의 긴장한 목소리(핵티비즘)를 담은 전시와 다양한 공연(퍼포먼스)으로 구성했다. 기획전시 첫날인 12일 17시부터는 오프닝 행사로 퍼포먼스&아티스트 토크, '토다(TODA)밴드'의 핵발전소의 위험성 등을 내용으로 한 퓨전 음악공연이 진행된다.

지난 2011년 3월11일 일본 후쿠시마 원전사고 이후 후쿠시마 현에서만 90명에 이르는 이들이 스스로 목숨을 끊었다. 비극은 지금까지 이어지고 있다. 한 마을의 여편 이는 '가장 안전한 나라로 갚게 야다는 글을 남기고 스스로 목숨을 끊었고, 마을 일을 보던 한 사무원도 '돌아가고 싶다, 돌아가고 싶다, 돌아가고 싶다'는 말을 남기고 분신했다.

이번 전시에 참여하는 아키라 츠보이 작가는 후쿠시마 태생이다. 고향이 사라지는 현실을 손에서 얻어 볼을 들고 후쿠시마를 그리기 시작했다. 그가 그린 '연작체단화 부쿠불'은 일본에서 잔잔한 파장을 일으키고 있다.

12일부터 내달 2일까지
은암미술관 한·일 총 9명
박미화·홍성담·토다밴드
아키라 츠보이·박건 등
부산 이어 광주서도 전시
5월엔 서울에서도 마련

아키라 작가는 지난해 10월 한국에 들어와 한국 예술가들과 함께 탈핵을 주제로 '돌아가고 싶다, 돌아가고 싶다-핵몽2'전에 본격 나섰다. 부산 문화단체 '토따뚜가'가 작품제작을 위한 레지던시 공간을 아키라에게 지원하며 탈핵운동에 동참했다.

광주전시는 지난달 부산 중구 영주동 민주공원에서 열린 전시에 이어 두번째다. 전시에서 아키라 작가는 일본의 매체로는 전하지 못하는 사태를 그림으로 보여줄 예정이다. 제단 패널화 연작과 영상 작품이 전시된다.

박건 작가는 원전 관련 미니어처 작품과 전자 그림 작품 등을 선보여 보인다. 박미화 작가는 일본원전사고의 내면의 아픔에 대한 이야기를 흙을 통해 그로 빚어냈다. 방정아 작가는 후쿠시마 원전 피난민을 통해 느꼈던 암축속 불안감을 담아내고, 정철교 작가는 핵발전소 근처 마을 풍경과 상황들의 변화되는 모습을 그려냈다. 이동문 작가는 핵발전소 건설로 고향을 떠나야 했던 마을 주민들의 이야기를 사진으로 나타냈다. 정정엽 작가는 자신의 작품을 통해 발전의 결심을 표현하며, 핵발전소의 불안요소를 담아냈다.

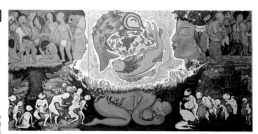

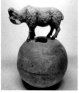

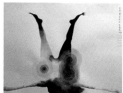

▲ 합천 히로시마.
◀◀ 피복 양.
◀ 핵몽.

홍성담 작가는 '합천히로시마'와 '핵몽'전 참여 작가들의 열광 한빛원전을 답사한 후 그린 작품을 선보인다.

한편 '핵몽작가모임'의 '핵몽' 전시는 지난 2016년, '동해안 원전 난개답사'를 계기로 시작돼 환경을 생각하는 생태 예술가들의 자발적 의지와 십시일반으로 진행되고 있다. 미술계뿐 아니라 정치·사회·환경적 맥락에서 일반 대중의 관심을 받고 있다. 전시는 내달 서울에서 다시 한 번 열릴 예정이다.

박상지 기자 sjpark.kbinilbo.com

핵몽 2 보도자료
KBS 문화산책 '우리 곁의 악몽 핵몽 2 展' 2018.4.16 (위)
전남일보 2018.4.10 (아래)

핵核몽夢2

2018.3.10 (토) 토크 & 콘서트

15시 | 민주공원기획전시실
애니메이션 "無主物" 상영
아티스트 토크-Akira(후쿠시마 현장작가)
& Yuka & Ken

17시 | 민주공원 중극장
[반핵 창작 콘서트-핵몽]
TODA BAND 공연

전시

Akira Tsuboi
박건
박미화
방정아
정정엽
이동문
정철교
홍성담

책임기획 | 양정애
협력기획 | 신용철
장영미
Yuka Okamoto
Ken Awazu

광주 4.12(목) - 5. 2(수) 은암미술관
부산 3.10(토) - 4. 8(일) 민주공원기획전시실

歸りたい 돌아가고싶다

핵몽 2 전시 · 공연 인쇄물 2018
참여작가: Akira Tsuboi, 박건, 박미화, 방정아, 정정엽,
이동문, 정철교, 홍성담, 토다밴드(TODA Band)

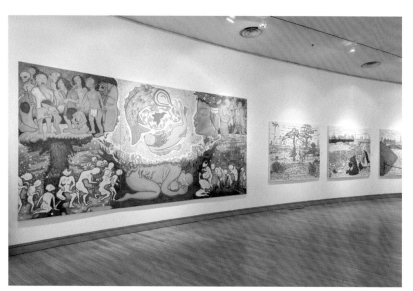

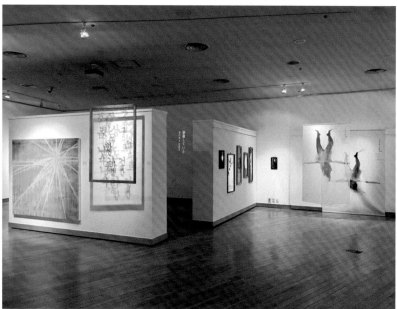

핵몽 2 전시 전경 부산 민주공원 2018

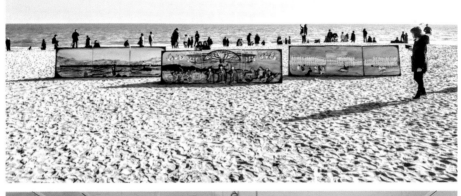

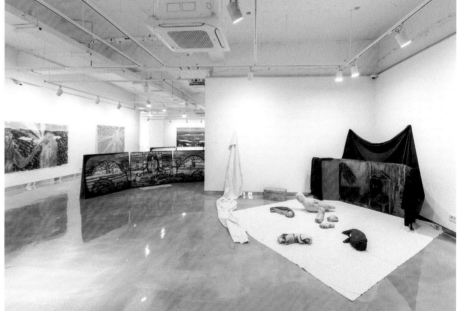

핵몽 2 전시 전경 광주 은암미술관 2018

위장된 초록

[기획글] 2019년 세 번째 핵몽核夢

○ 위장된 초록, 거짓을 위한 말 잔치

언제부터인지 '녹색성장', '친환경', '4대강 살리기', '녹색 비즈니스'라는 용어가 정부 주도의 대규모 건설 프로젝트의 설명을 포장하는 말로 사용되고 있다. 특히 MB는 새만금 방조제 준공식에서 다음과 같이 말한 바 있다. "새만금 사업과 4대강 사업은 대한민국 저탄소 녹색성장을 위한 우리의 또 다른 노력이다"라고. 환경 단체 인사들은 대통령의 이러한 발언에 고개를 갸우뚱했다. 실제로 4대강 사업과 새만금 사업 등은 저탄소 녹색 성장과는 거리가 멀기 때문이다. 후쿠시마 사태를 보면서도 핵발전소를 친환경 사업이라고 우기는 것을 보면 절망을 넘어 코미디를 보는 것 같다. 이럴 때마다 떠오르는 사람, 독일 나치스 정권의 선전장관 괴벨스는 이렇게 말한다.

"인민 대중이란 작은 거짓말보다는 더 큰 거짓말에 속는다. 거짓말은 처음에는 부정되고 그 다음에는 의심받지만 되풀이하면 결국 모든 사람이 믿게 된다."

현재 대한민국에 있는 모든 원자력발전소에는 대규모 홍보관이 들어서 있다. 그리고 홍보관에 들어서는 순간 대부분의 홍보 이미지는 환경친화적인 색채 초록색으로 분칠 되어 있다. 청정에너지는 죽으나 사나 핵 밖에는 없다고 속삭인다. 죽은 괴벨스가 부활했다. 지구상에서 가장 위험한 물질인 핵에 대한 대중의 공포심은 저 '위장된 초록색'으로 충분히 제거될 것이다. 국가주의에 길들여진 대중은 자신들이 속는 줄 알면서도 또 다시 속는다. 속아 넘어가지 않으면 오히려 고통스럽다는 것을 잘 알기 때문이다. 속이는 사람도, 속는 사람도 모두 속고 속이는 것에 중독된다. 바로 이 지점쯤에서 우리는 저 거짓말의 중독 증세를 끊어야 한다.

이번 전시 '위장된 초록'은 핵발전소에 관한 거짓말의 정체와, 거짓말을 만들어내는 악마들의 맨얼굴과, 거짓말에 중독된 삶의 실체를 드러내야 한다. 이것은 지독하게 어려운 작업이지만 우리는 실패를 두려워하지 않겠다.

핵몽작가모임
이동문 대표 집필

핵몽 3
울진 원전 답사 2019

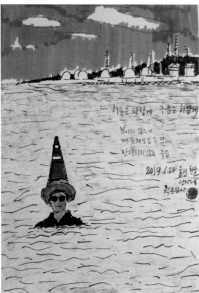

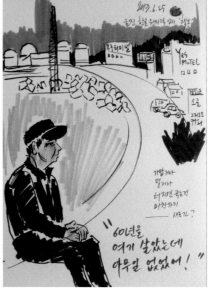

정정엽 답사드로잉 – 울진 한울원전 30×21cm (each) Pen on paper 2019

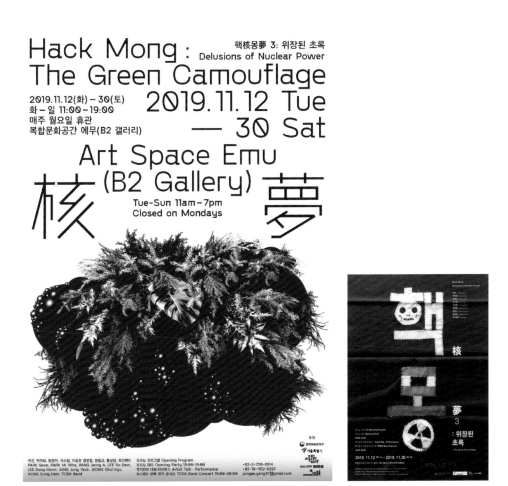

Hack Mong :
The Green Camouflage

핵核몽夢 3: 위장된 초록
Delusions of Nuclear Power

2019. 11. 12(화) – 30(토)
화 – 일 11:00 ~ 19:00
매주 월요일 휴관
복합문화공간 에무(B2 갤러리)

2019. 11. 12 Tue
— 30 Sat

Art Space Emu
(B2 Gallery)

核 夢

Tue-Sun 11am~7pm
Closed on Mondays

핵몽 3 '위장된 초록' 전시 인쇄물
참여작가: 박건, 박미화, 방정아, 이소담, 이동문, 정정엽, 정철교. 홍성담, 토다밴드(TODA Band)
포스터디자인: 일상의실천, 이경진 | 공간디자인: 장시각융합소 | 아카이브: 왕연주 | 글: 박진희, 이병희

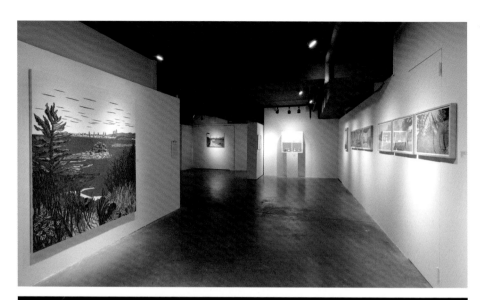

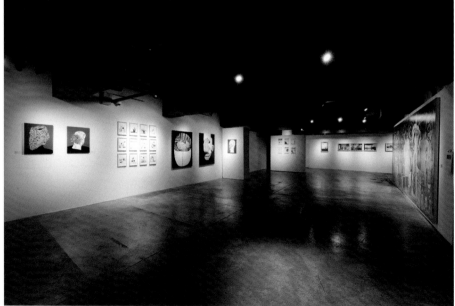

핵몽 3 전시 전경 서울 복합문화공간 에무 2019

검은비가 내린다

작사 홍성담 작곡 승지나

1인극 '원환圓環의 춤'

존엄은 나만의 고통이 아닌, 타자의 고통과 함께 느낄 수 있는 감수성으로부터 나온다.
육신이 병들고 썩어가는 공포 앞에서조차 존엄을 지켜내는 것, 존엄을 회복할 때까지.

존엄은 나만의 고통이 아닌, 타자의 고통과 함께 느낄 수 있는 감수성으로부터 나온다. 육신이 병들고 썩어가는 공포 앞에서 조차 존엄을 지켜내는 것, 존엄을 회복할 때까지.

1.

음악 Radioactivity 이 나오면, 악마가 핵미사일을 잡고 객석 안으로 들어온다.

위험은 세계로부터 빠져나갈 길이 없다. 너는 나와 한배를 타고 있지. 너는 나를 벗어날 수 없어. 네가 나를 제거할 수 있다는 환상이 나를 점점 강하게 만들지. 두려움을 느끼며, 걱정으로 하루도 편할 날이 없어야, 내가 강해진다고.

무대로 올라서려 하자 경고음 소리가 난다.

하 하 하. 엄청나게 오염되었군. (올라선다) 원자폭탄 이후, 핵실험을 번질나게 하는 동안 이곳저곳에 방사능 먼지가 쌓이고 있지. 저기 히말라야, 알프스, 남태평양, 지구 구석구석, 인간의 발자국이 찍힌 곳이면 어디든지 오염되어 있어……. (핵탄두를 꺼내며) 익숙해지면 괜찮아. 인간들은 늘 그래왔지. 새로운 환경에 금방 적응한다고 자랑스러워하며… 다 잊어버려… 잊어 잊으라고. 진실은 위험한 거야. … 수 만 년이 지나도 사라질 수 없는 방사능 폐기물, 그것 잊어버려… (핵탄두를 거꾸로 박으며) 원자력의 평화적 이용! 이제부터 시작이라고, 원자력 르네상스! … 우리는 맘만 먹으면 몇십만 명의 실업자들을 먹여 살릴 수 있다고! … 거리를 보라고. 멀쩡한 젊은 놈들이 일자리가 없어서 방황하고 있어. 가엾지도 않아. 놈들은 시간을 허비하면서 자학하지. "난 가난해, 나는 못났어" … 그리고, 부모 세대를 저주하지… "왜 우리에게 남겨준 게 하나도 없는 거야, 왜 가난뿐이냐고! 이럴 거면 왜 우리를 낳았지?" 하면서 저 팔팔한 애들이 무기력하게 살아가고 있어…….

방사능 경고음이 요란하게 울린다. "melt down 멜트다운, melt down 멜트다운이 시작되고 있다. 냉각수를 급히 공급하라!"

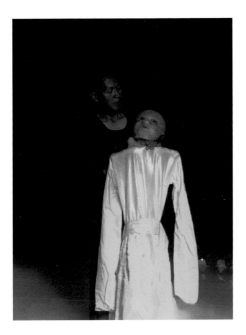

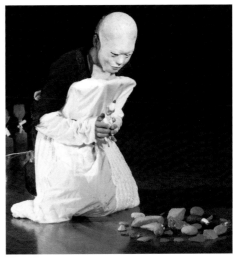

괜찮아, 하루 이틀 겪어. 지구는 처음부터 방사능으로 가득 차 있던 별이야. 방사능에 내성이 강한 별이라고! … 히로시마 리틀보이, 나가사키 팻맨… 잊어. 스리마일? 체르노빌? 후쿠시마? 겨우 세 번 터졌다고 지구가 까딱할 것 같아? … 봐봐, 인간들도 점점 내성이 강해지고 있잖아?

방사능 냉각탑 뚜껑이 뚫리고 구멍이 난다.

2.

음악 - rain. 소리 "길 잃은 새들이 땅으로 쓰러졌어요. 봄이 왔는데, 꽃들이 겁먹고 떨고 있네요. 향기를 맡아 줄 나비들은 보이질 않네요. 구름이 해를 가려 어둠이 찾아 들어요. 잘 가, 편히 쉬어, 길을 잃지 말고 집으로 들어가. 잘 자, 내일, 다른 땅에서 노래하자." 시인, 대머리 소녀를 건져낸다.

꽃이 피었어요. 꽃이 피었어요. 일어나요… 일어나서 꽃향기를 맡아보세요. 일어나 봐요…. 아, 아, 알았어요. 더 쉬어요…. 피곤하면 쉬어요.

소녀는 물속에 비친 자신의 대머리를 들여다본다.

이 물은 엄마, 할머니, 할머니의 엄마, 할머니의 엄마의 엄마에 할머니까지 한 번도 마르거나 오염된 적이 없었대요. 엄마는 이 물로 친구들하고 점을 쳤어요. 물은 세상에 제일 처음 생겨서 모든 것을 다 알려 줄 수 있대요. 새벽 첫닭이 울 때, 바가지에 물을 담고, 촛불을 띄워 놓으면, 신

랑 될 사람의 얼굴이 보였대요…….

물을 들여다본다.

이제 이 물은 아무것도 보여 줄 수 없어요. 더 이상 이 물로 물 점도 칠 수 없어요. (웃으며) 어차피 물 점을 쳐 봤자… 나는 남자를 사랑하면 안 되는데……. 내 몸에선 빛이 나와요. 나는 죽어서도 빛날 거예요 …….

소녀, 마른기침을 한다.

내가 아직도 예쁜가요? 내가 다시 춤을 출 수 있을까요? 내 꿈은 무용수였어요. 눈을 감으면 음악이 들려요.

음악 - Arvo Part. 소녀 춤춘다. 갑자기 몸이 발작을 일으킨다.

소녀 : (악마에게) 제발. 도와주세요.
　　　실험용 쥐나 토끼가 되어도 좋아요.
　　　제발 … 고쳐주세요..
악마 : (일어나 소녀를 억누른다)
　　　고통을 들이마시고,
소녀 : (악마에 맞서 일어나며) 평화를 내쉰다.
악마 : 공포를 들이마시고,
소녀 : 웃음을 내쉰다.
악마 : 꽁꽁 언 마음을 마시고
소녀 : 따스한 노래를 내쉰다.
악마 : 외로움을 마시고

소녀 : 깃털 같은 바람을 내쉰다.
악마 : 검은 구름을 마시고
소녀 : 빛나는 새벽별을 내쉰다.
악마 : 시체의 악취를 마시고
소녀 : 새싹의 향기를 내쉰다.

소녀는 악마를 자신의 몸에서 떼어낸다.

3.

시인은 소녀를 안고 일어난다. 음악 - La Luna.

맨발의 소녀가 꽃을 들고 걸어옵니다.
갈라진 진흙땅,
딱딱하게 굳어 발자국도 찍히지 않은 땅에,
하얀 원피스를 입은 소녀가,
바람을 등에 지고 걸어옵니다.
냄새도 색깔도 없는 공기에 할퀴어진 소녀의 발등엔,
뭉개진 기억이 진물로 흐르고 있습니다.
너덜너덜해진 발톱,
발톱 사이의 수포,
진 물러진 기억.
기억은 더 이상 자라지 않고 뭉그러집니다.

시인은 '원환(圓環)의 춤'을 추기 시작한다.

소녀는 맑게 웃으며 말합니다.
"나는 사람을 사랑하면 안 돼요."
"나는 아기를 가지면 안 돼요."
"나는 방사능 소녀입니다."

시인은 소녀를 누이고 나비를 날린다.

레테의 강물은 죽은 자들의 강물
두 눈을 씻어내 망각의 여신에게
그곳에 시인이 두 발을 건져내
기억의 강으로 기억의 강으로
발등에 붙어있는 기억들은 어떤 것일까…….

음악 - 서우제 소리. 끝.

참고 :
죽음의 춤. 죽을 운명을 안은 채 춤추며 살아가는 모습. 악을 물리치는 방법이 되는 동시에 춤추는 자에게 악을 다스릴 능력이 있는 듯이 보이게 함으로써 악을 길들이는 방법이 되는 것이다. 이반 일리치(Ivan Illich)의 관점에서 악은 관리할 수 있는 대상이 아니다. 핵무기, 유전자 조작, 산업폐기물로 땅과 대기를 화학적으로 탈바꿈시키는 것 등은 악에 해당하는 행위이지 문제에 해당되는 것이 아니다.

장소익

작가 약력

Profiles

박건 朴健 (1957-)

주요 개인전
2019 강, 갤러리 생각상자, 광주
2019 당신이 누군지도 모른 채, 대안공간 무국적, 서울
2018 너는 내 운명, Lab29, 서울
2017 소꿉, 트렁크갤러리, 서울
2017 심장이 뛴다-박건 퍼포먼스, 광화문 블랙텐트, 서울
1982 박건미술행위, 공간화랑, 부산 | 수화랑, 대구
1981 박건행위회화, 로타리화랑, 동방미술회관, 부산

주요 단체전
2019 장난감의 반란, 청주시립미술관, 청주
2019 경기아트프로젝트-시점·시점, 경기도미술관, 안산
2019 경기아카이브-지금, 경기상상캠퍼스, 수원
2018 그들의 오늘을 말하다, 은암미술관, 광주
2018 핵몽 2, 민주공원, 부산 | 은암미술관, 광주
2016-7 핵몽 1, 가톨릭센터 대청갤러리,
 부산 | 지앤갤러리, 울산 | 인디아트홀공, 서울
2015 7인의 사무토라이, 인사아트센터, 서울
2014 제16회 황해미술제-레드카드, 인천아트플랫폼, 인천
2007 한국퍼포먼스40년 대표작가40인, 벨벳바나나, 서울
1995 정의.화평국제미술전, 창춘시립미술관, 창춘, 중국
1995 민중미술15년, 국립현대미술관, 과천
1990 민중미술대표작가, 그림마당민, 서울
1984 105인의 작가에 의한 삶의 미술, 아랍미술관, 서울
1983-7 시대정신 (전시기획 및 잡지창간)
1982 의식의 정직성, 그 소리, 관훈미술관, 서울
1980 시대의 낌새를 뚫어 보는 작업-강도, 국제화랑, 부산
외 다수

저서
2017 예술은 시대의 아픔, 시대의 초상이다
 (나비의 활주로)

owxyz@hanmail.net

Selected solo exhibitions
2019 River, Gallery Think Box, Gwangju
2019 Without even knowing who you are, Seoul,
 Mugookjuk art space
2018 You Are My Destiny, Lab29, Seoul
2017 Playing house, Trunk Gallery, Seoul
2017 Heart beats-Park Geon Performance,
 Gwanghwamun Black Tent, Seoul
1982 Park Geon Art Practice, GongGan gallery,
 Busan | Gallery soo, Daegu
1981 Park Geon Performance Painting, Rotari Gallery,
 Busan

Selected group exhibitions
2019 Rebellion of Toys, Cheongju Museum of Art, Cheongju
2019 Gyeonggi Art Project_Locus and Focus, Gyeonggi
 Museum of Modern Art, Ansan
2019 Gyeonggi Archive_Now, Gyeonggi Sangsang Campus,
 Suwon
2018 Telling their today, Eunam Art Museum, Gwangju
2018 Hack Mong 2, Democratic Park Museum of Art,
 Busan | Eunam Art Museum, Gwangju
2016-2017 Hack Mong 1, Busan catholic center | G&Gallery,
 Ulsan | Independent art hall Gong, Seoul
2015 Seven Samutorai, Insa Art Center, Seoul
2014 Hwanghae Art Festival-Red Card, Incheon Art
 Platform, Incheon
and many others

Publication
Art is the pain of the times, the portrait of the times
(Runway of Butterflies, 2017)

박미화 朴美花 (1957–)

1979 서울대학교 미술대학 졸업
1985-7 University City Art League, 미국 필라델피아
1989 미국 템플대학교 타일러 미술대학원 졸업

개인전 19회

주요 단체전
2019 흙의 시나위, 이천도자박물관, 이천
　　　여수국제아트페스티벌, 여수엑스포, 여수
　　　보고 싶은 얼굴, 이한열기념관, 서울
　　　회상/vision, 금보성아트센터, 서울
2018 핵몽 2, 민주공원, 부산 | 은암미술관, 광주
　　　창밖의 새는 어떻게 예술을 하는가,
　　　오승우미술관, 무안
　　　핵의 사회, 대안공간 무국적, 서울
　　　하늘과 땅 사이, 갤러리세줄, 서울
2017 겸재와 함께 옛길을 걷다, 겸재정선미술관, 서울
　　　미쁜 덩어리, 아트사이드갤러리, 서울
　　　호텔아트페어, 금산갤러리, 서울
　　　아름다운 절 미황사, 학고재, 서울
　　　두껍아두껍아헌집줄게새집다오, 수윤미술관, 해남
2016 Inside Drawing, 일우스페이스, 서울
　　　미황사 자하루갤러리 개관기념전, 미황사, 해남
　　　토요일, 흙, 동산방, 서울
　　　한국 동시대작가 아트포스터, 트렁크갤러리, 서울
　　　거울, Fairleigh Dikinson University Gallery
　　　Connect: 한일현대미술교류전,
　　　JARUFO Kyoto Gallery, 교토
외 다수

작품소장
서울시립미술관, 수윤미술관, 대구근대역사관
국립현대미술관 미술은행
외 다수

수상
2019 제4회 박수근 미술상

hwaya804@gmail.com

PARK, MI WHA (b.1957)

1979 College of Fine Arts, Seoul National University (BFA)
1985-7 Independent Student in Ceramics, University City
　　　Art League, Philadelphia PA, USA
1989 Tyler School of Art, Temple University, Philadelphia,
　　　PA, USA (MFA)

19 Solo exhibitions

Selected group exhibitions
2019 Sinawee of Clay, Icheon Ceramic Museum, Icheon
　　　Yeosu International art Festival, Yeosu Expo, Yeosu
　　　Unforgettable Faces, Lee Han Yeol Memorial museum, Seoul
　　　Recollection/Vision, Keum Bosung Art Center, Seoul
2018 Hack Mong 2, Busan Democracy Park | Eunam
　　　Museum, Gwangju
　　　How the birds outside the window do art, Muangun Museum
　　　The Atomic Society, Alternative Space Mugukjeok
　　　Between The Earth and The Heaven, Gallery Sejul, Seoul
2017 Walk the old road with GyumJae, GyumJae
　　　Jungsun Museum, Seoul
　　　Mass reliable, Artside Gallery, Seoul
　　　Mihwang-sa, The Beautiful Temple, Hakgoje, Seoul
　　　Inaugural Exhibition of Sooyoun Museum, Haenam
2016 Inside Drawing, Ilwoo space, Seoul
　　　Opening Exhibition of Jaharoo, Miwhang-sa, Haenam
　　　The Saturday and Clay, Dongsanbang, Seoul
　　　Art Poster Exhibition of Contemporary Artists,
　　　Trunk Gallery, Seoul
　　　The Mirror, Fairleigh dikinson University Gallery, USA
　　　Connect: Korea-Japan Contemporary Art, Jarufo
　　　Kyoto Gallery, Kyoto

Public collections
National Museum of Contemporary Art, Seoul
Sooyoun Museum of Art, Haenam
Seoul City Museum, Daegu Modem Historic Center, Daegu
and many others

Award
2019 The 4th Park SooKeun Art Award

방정아 方靖雅 (1968-)

1991 홍익대학교 미술대학 회화과 졸업
2009 동서대학교 디자인& IT전문대학원 영상디자인 졸업

개인전
2019 믿을 수 없이 무겁고 엄청나게 미세한,
　　　부산시립미술관, 부산
2018 출렁거리는 곳, 갤러리에무, 서울
2017 꽉.펑.헥, 자하미술관, 서울
2015 기울어진 세계, 공간화랑, 부산
　　　서늘한 시간들, 트렁크갤러리, 서울
2010 이상하게 흐른다, 갤러리로얄, 서울
　　　아메리카, 미광화랑, 부산
2008 세계, 대안공간풀, 서울
2001 무갈등의 시절, 민주공원, 부산
1999 금호미술관, 서울
외 다수

단체전
2018 광주비엔날레-상상된 경계들,
　　　국립아시아문화전당, 광주
　　　부산리턴즈, F1963 석천홀, 부산
　　　핵몽 2, 민주공원, 부산 | 은암미술관, 광주
2017 두 엄마, 신세계갤러리, 부산
2016-7 핵몽 1, 가톨릭센터 대청갤러리,
　　　　부산 | 지앤갤러리, 울산 | 인디아트홀공, 서울
2016 장흥문학길, 갤러리에무, 서울 | 전남목공예센터, 장흥
　　　김혜순 브릿지, 트렁크갤러리, 서울
2015 망각에의 저항, 안산문화예술의전당, 안산
　　　Korean Art 1965~2015,
　　　후쿠오카아시아미술관, 후쿠오카
2014 Through the eyes of the mother, KCCOC, 시카고
　　　무빙트리엔날레 메이드인부산, 부산원도심일대, 부산
외 다수

수상
2002 제13회 부산청년미술상 수상, 공간화랑 주최

작품소장
국립현대미술관, 부산시립미술관, 대전시립미술관,
경남도립미술관, 후쿠오카아시아미술관 등

www.bjart.net

BANG, JEONG A (b.1968)

1991 Graduated from HongIk University(BFA)
2009 Graduated from DongSeo University Graduated
　　　School of Design

Selected solo exhibitions
2019 Unbelievably Heavy, Awfully Keen, Busan MOMA, Busan
2018 Where It Heaves And Churns, Emu art space, Seoul
2017 Ggwak, Peong, Hack, Zaha museum, Seoul
2015 The Tilted World, GongGan gallery, Busan
　　　Uncanny Days, Trunk gallery, Seoul
2010 Straight Line River, Royal gallery, Seoul
　　　AMERICA, Migwang gallery, Busan
2008 The World, Alternative Art space Pool, Seoul
2001 Democracy Park Gallery, Busan
1999 KumHo Museum, Seoul

Selected group exhibitions
2018 Gwangju Biennale 2018, Asia Culture Center, Gwangju
　　　Busan Returns, F1963 Seokcheon Hall, Busan
　　　Hack Mong 2, Busan Democracy Park | Eunam Museum, Gwangju
2017 Two Mother, Shinsegae gallery, Busan
2016-7 Hack Mong 1, Busan catholic center | G&Gallery,
　　　Ulsan | Independent art hall Gong, Seoul
2016 JangHeung literature road, Emu art space | Seoul,
　　　Jeonnam woodcraft center
　　　Kim HyeSoon Bridge, Trunk gallery, Seoul
2015 Resistance about Forgetfulness, Ansan Arts Center, Ansan
　　　Korean Art 1965~2015, Fukuoka Asian Art Museum, Fukuoka
2014 Through the eyes of the mother, KCCOC, Chicago
　　　Moving Triennale Made in Busan, Old and original city
　　　center area of Busan

Award
2002 13th Award for Youth Artist of Busan,
　　　GongGan Gallery, Busan

Public Collections
National Museum Of Contemparary Art, Korea | Busan
MOMA|Daejeon Museum of Art|GyeongNam Art
museum|Fukuoka Asian Art Museum

이동문 李東門 (1967-)

1993 서울시립대학교 환경조각학과 졸업
2013~ 복합문화예술공간 '예술지구_p' 공동대표

개인전
2016 삼락의 깃발, 킴스아트필드, 부산
2012 강은 우리에게, 오픈스페이스배, 부산
외 다수

단체전
2019 미얀마 한국 국제교류전-The Instinction Let it Be,
 인레, 양곤
2018 2. 민주공원, 부산 | 은암미술관, 광주
2015 망각에 저항하기, 안산예술의전당, 안산
2015 수원화성국제사진축제, 수원
2013 키워드 부산미술, 미부아트센터, 부산
2012 도시유목-아시아의 이동, 關渡美術館, 타이페이
2012 폐허 프로젝트, 경남도립미술관, 창원
2011 미술은 현실이다, Space SSEE, 대전
2011 Local to local 2011-Busan in Taipei, TCAC, 타이페이
2011 Eye witness, 오픈스페이스배, 부산
외 다수

전시기획
2018 이재갑 〈군함도-미쓰비시쿤칸지마〉,
 김대중평화재단, 목포 외 다수

수상
2012 중국 핑야오국제포토페스티벌 우수상

dmlee@hanmail.net

LEE, DONG MOON (b.1967)

1993 B.A. Environmental Sculpture, Seoul City University
2013~ Exhibition director and Co-representative of
 ArtDistrict_p in Busan

Selected solo exhibitions
2016 Flag of Samlak, KAF Museum, Busan
2012 The river to us, Openspace Bae, Busan

Selected group exhibitions
2019 Korea-Myanmar Contemporary Art Exchange-The
 Instinction Let it Be, Inley, Yangon
2018 Hack Mong 2, Busan Democracy Park | Eunam
 Museum, Gwangju
2015 Resistance about Forgetfulness, Ansan Arts Center,
 Ansan
2015 Suwon International Photo festival, Suwon
2013 Keyword Busan Art, Meboo Art Center, Busan
2012 Urban Nomad-Movement of Asia, Kuandu Museum of
 Fine Arts, Taipei
2012 The Ruins Project, GyeongNam Art museum,
 Changwon
2011 Art is reality, Space SSEE, Daejeon
2011 Local to local 2011-Busan in Taipei, TCAC, Taipei
2011 Eye witness, Openspace Bae, Busan

Curating
2018 Lee Jae-Gab: Gunhamdo-Mitsubishi Gunkanjima,
 KIM DAE-JUNG Novel Peace Prize Memorial, Mokpo

Award
2012 Pingyao International Photography Festival
 excellence award

이소담 (1988-)

2013 계원예술대학교 애니메이션과 졸업

개인전
2018 너는 그 날 왜 거기에 서 있었느냐?, Lab29, 서울
2016 그림은 나를 안다, 복합문화공간 에무, 서울
2014 100개의 손그림, 디자이너스 라운지, 서울
2012 냉이의 온기, 하자센터 허브, 서울

단체전
2016 너무 아름다운 도시, 나니아의 옷장, 서울
2015 나는 무명작가다, 아르코미술관, 서울
2004 광주비엔날레-먼지 한 톨, 물 한 방울, 상무관, 광주
2001 황해미술제 A4 인천, 인천종합문화예술회관, 인천
외 다수

기타(삽화작업)
2019 베이비 마인드(헥사곤)
2017 마음이 쿵쾅쿵쾅(파랑)
2015 다시 긍정의 마음으로(퍼블리크)
2009 므두셀라의 아이들(웅진씽크빅)

www.sodamlee.com

LEE, SO DAM (b.1988)

2013 Graduated from the Animation department of
 Kaywon University of Art and Design

Selected solo exhibitions
2018 Why did you stand there that day?, Lab29, Seoul
2016 My drawings know ME, Emu art space, Seoul
2014 1100 Hands, Designers Lounge, Seoul
2012 The warmth of shepherd's purse, Haja Center, Seoul

Selected group exhibitions
2016 Very Beautiful City, Narnia's Wardrobe, Seoul
2015 I'm an unknown painter, Arko Art Museum, Seoul
2004 A Toll of Dust, a Drop of Water,
 Gwangju Biennale, Gwangju
2001 Hwanghae Art Festival A4 Incheon,
 Incheon Multicultural Arts Center, Incheon

Other (Illustration)
2019 Baby Mind (Hexagon)
2017 Heart pounding (blue)
2015 Again with positive mind (Publique)
2009 Methuselah's Children (Woongjin think big)

정정엽 鄭貞葉 (1962-)

JUNG, JUNG YEOB (b.1962)

1985 이화여자대학교 미술대학 서양화과 졸업

1985 B.F.A. in Painting, Ewha Woman's University (Seoul)

주요 개인전
2019 최초의 만찬-아응노상 수상 기념전, 아응노의 집, 홍성
 어디에서나 발생하는 별, 조은숙갤러리, 서울
2018 나의 작업실 변천사, 이상원미술관, 춘천
2017 콩 그리고 위대한 촛불, 트렁크 갤러리, 서울
 아무데서나 발생하는 별, 갤러리 노리, 제주
 49개의 거울, 스페이스몸 미술관, 청주
2016 벌레, 갤러리 스케이프, 서울
2000 봇물, 인사미술공간, 서울
1998 정정엽 개인전, 금호미술관, 서울
1995 생명을 아우르는 살림, 이십일세기화랑, 서울

주요 단체전
2019 광장, 국립현대미술관, 과천
2018 부드러운 권력, 청주시립미술관, 청주
2012 아시아 여성 미술제
 후쿠오카 아시아 미술관, 후쿠오카, 일본
2009~2014 OFF THE BEATEN PATH: VIOLENCE,
 WOMEN AND ART: An International
 Contemporary Art Exhibition
2004 부산비엔날레, 부산시립미술관, 부산
2002 광주비엔날레 프로젝트3, 광주
2000 아방궁 종묘 점거 프로젝트, 서울

작품소장
후쿠오카 아시아 미술관, 국립현대미술관, 서울시립미술
관, 아르코 미술관 등

수상
2018 제4회 고암 이응노 미술상

Selected solo exhibitions
2019 First Dinner- A Memorial of Goam Award,
 House of Lee ungno
 Everywhere occurring Stares,
 Choeunsook Gallery, Seoul
2018 History of my workroom transition
 1985-2017, Leesangwon museum of Art
2017 Beans and Great Candles, Trunk gallery, seoul
 An ever-present sta, Gallery nori, Jeju
 49' mirros, spacemom museum, Cheongju
2016 Bug, Gallery Skape, Seoul
2000 Outpouring, The Korean Culture and Art
 Foundation: Insa Art Space
1998 Jung Jungyeob Solo Ehibition, Kumho Gallery, Seoul
1995 Living Merged with Life, 21C Gallery, Seoul

Selected group exhibitions
2019 Awakenings: Art in Society in Asia 1960'-1990s
 National Museum of Modern and Contemporary Art,
 Korea, National Gallery Singapore
2018 Soft Power, Cheongju Museum of Art
2012 Women In-Between: Asian Women Artists
 1984-2012, Fukuoka Asian Art Museum
2002 Gwangju Biennial 2002: Project 3,
 5.18 Freedom Park, Gwangju
2000 The New Millennia Art Festival, A-Bang-Gung:
 Jongmyo Seized Project, Seoul

Public collections
Fukuoka Asian Art Museum, Fukuoka ,The National
Museum of Contemporary Art, Gwacheon, Korea Seoul
Museum of Art The 4th of The Goam Art Award

정철교 鄭哲教 (1953-)

부산 동래고등학교 졸업(49)
부산대학교 사범대학 미술교육과 졸
부산대학교 대학원 미술학과 졸

개인전
2019 서생풍경, 정철교 집 외 3곳
2019 불타는 풍경, 피돌기의 초상, 자하미술관
2018 내가 나를 그리다, 예술지구 P
2017 서생, 西生 그 곳을 그리고 그 곳에 펼치다,
　　　 정철교집 외 4곳
　　　 고장 난 풍경, art k 갤러리
2016 서생, 西生 그 곳을 그리고 그 곳에 펼치다,
　　　 정철교집 외 9곳
　　　 고장 난 풍경 전, 갤러리 아리오소
2015 부산 KBS 방송총국 개국 80주년 기념
　　　 정철교 초대개인전, KBS 부산아트홀
　　　 붉은 여름, 정준호 갤러리
　　　 고장 난 풍경, 마린 갤러리
2014 뜨거운 꽃 전, 아리오소 갤러리
2013 열꽃이 피다, 갤러리 이듬
　　　 고장난 풍경전, 부산 프랑스 문화원 아트스페이스
2012 정철교 그림전, 갤러리이듬, 이듬스페이스
2011 내가 나를 그리다, 소울아트스페이스
2009 내가 나를 그리다, 갤러리 이듬

JUNG, CHUL KYO (b.1953)

Graduated from Dong Rae High School
Graduated from Pusan National University
Graduated from Pusan National Graduate School

Selected solo exhibitions
2019　seo seng landscape,
　　　 Artist House etc, Seo saeng Town 3 place
　　　 burning landscape, a portrait of a plume,
　　　 zaha museum
2018　Paint Me, Art District P
2017　The 15th Solo Painting Exhibition - Artist House etc,
　　　 Seo saeng Town 4 place
2016　The 14th Solo Painting Exhibition - Artist House etc,
　　　 Seo saeng Town 9 place
　　　 broken landscape, Gallery Arioso
2015　The 13th Solo Painting Exhibition, KBS Busan Art Hall,
　　　 (Commemoration Exhibition for KBS Busan 80th
　　　 Anniversary)
　　　 Red Summer Exhibition, Jung Jun Ho Gallery
　　　 Broken landscape, Marine Gallery
　　　 Red Summer, Jeong Joon Ho Gallery
2014　The 11th Solo Painting Exhibition, Gallery Arioso
2013　broken landscape, alliance francaise busan art space
　　　 Hot flowers blossom, Gallery Idm
2012　blossom, gallery idm, idm art space
2011　I Paint Myself, soul art space
2009　I Paint Myself, Gallery Idm
2002　The 5th Solo Painting Exhibition - Woong Sang

홍성담 洪成潭 (1955-)

1979 조선대학교 미술대학 회화과 졸업

주요 개인전
2003 저항과 명상, 퀸즈미술관, 뉴욕
2008 야스쿠니의 미망2, 아트스페이스C, 제주
2010 흰 빛 검은 물, 광주시립미술관, 광주
외 다수

주요 단체전
1980 5월 진혼제를 위한 야외전, 나주 남평읍 드들강변
2015 금지된 이미지-동아시아의 민주주의
　　　통제와 검열, NGBK, 베를린
2018 베트남에서 베를린까지, 국립아시아문화전당, 광주
외 다수

주요 작품
광주오월민중항쟁 연작판화 〈새벽〉
환경생태 연작그림 〈나무물고기〉
동아시아의 국가주의에 관한 연작그림 〈야스쿠니의 미망〉
제주도의 신화 연작그림 〈신들의 섬〉
예수 수난 14처 연작그림 〈오월의 예수〉
국가폭력에 관한 연작그림 〈유신의 초상〉
세월호 연작그림 〈들숨 날숨〉

주요 저서
1990 '오월에서 통일로' (청년사)
1991 '해방의 칼꽃' (풀빛)
2017 에세이 화집 '불편한 진실에 마주서 길 위에 서다'
　　　(나비의 활주로)
2017 오월광주 그림동화 '운동화 비행기' (평화를 품은 책)
2018 5.18광주민중항쟁 연작 판화 '오월' (단비)

수상
1990 국제 엠네스티 선정 '세계의 3대 양심수'
2014 뉴욕 포린 폴리시 선정 '세계를 뒤흔든
　　　100인의 사상가'

HONG, SUNG DAM (b.1955)

1979 BFA in the Department of Painting at Chosun University

Selected solo exhibitions
2003 Resistance and Meditation,
　　　Queens Museum of Art, New York
2008 Illusions of Yasukuni Shrine 2, Art Space C, Jeju
2010 White Light Black Water, Gwangju Museum of Art

Selected group exhibitions
1980 Outdoor Exhibition with Requiem Mass in May,
　　　Deudeul Riverside, Naju
2015 Verbotene Bilder-Kontrolle und Zensur in
　　　den Demokratien Ostasiens, Neue Gesellschaft
　　　für Bildende Kunst(NGBK), Berlin
2018 From Vietnam to Berlin, Asia Culture Center, Gwangju

Selected Works
A series of prints on 5.18-Dawn
A series of paintings on environmental ecology-Wooden fish
A series of paintings on East Asian nationalism-
Illusions of Yasukuni Shrine
A series of paintings on Jeju Island's myth-Island of the Gods
A series of paintings on the Passion-May Jesus
A series of paintings on State violence-Portrait of the
Revitalizing Reform
A series of paintings on Ferry Sewol-Expiratory-inspiratory

Selected Publications
1990 May to Unification
1991 A Flower of Blades for Liberation
2017 Standing on the Path Against the Uncomfortable Truth
2017 Sneakers Airplane
2018 May

Awards
1990 Amnesty International adopted him as one of its
　　　three prisoners of conscience for the year
2014 Foreign Policy selected him as one of the
　　　100 global thinkers of the year

토다 TODA Band

현대음악이라 하면 대부분 '어렵다'라고 여길 수 있는데 그룹 토다TODA는 좀 더 일반인들에게 쉽게 다가갈 수 있는 음악을 창작해왔고 연주해 왔다. 2012년 5월에는 주미 대사관의 초청으로 미국 워싱턴 공연을 성황리에 마쳤고, 그 외에도 EBS 공감, KBS, MBC, KNN 등의 방송에서 연주, 소개된 바 있다.

21세기는 가히 포스트모더니즘을 넘어 융합문화 또는 크로스 오버의 시대라고 불릴만 하다.
토다의 음악은 융합의 시대에 맞는 음악들로 구성되어 있다. 피리의 전통선율이 전자음향과 만나는 곡(live tone)과 현대적인 바이올린 작곡기법에 밴드의 사운드를 입힌 곡(contrast) 전통적인 조성음악의 작법을 밴드와 바이올린으로 표현하는 곡(잃어버린 풍경), 또한 보컬이 들어가는 모던락적인 곡들(그대를 본 순간) 등 수많은 곡들을 레퍼토리로 갖고 있다.

이들은 공연 때마다 음악적으로 새로운 실험들을 해왔는데, 특히 2013년 11월 부산 예술회관에서의 공연에서는 미술과 최규식과 설치미술과의 콜라보를 했었고, 2014년 동래문화회관에서의 공연에서는 DJ 맨슨과 전자음향과의 콜라보를 선보였다.

2011년에 첫 번째 앨범 'T.O.D.A(T.O. to Dream Age)가 발매되었고 이 앨범은 이진욱의 저서 프로그래시브 록 명반 가이드북 1부에 소개되었고 IZM에서 호평을 받은 바 있다. 2015년에 두 번째 앨범 'The moment'를 발매했고 이 음반은 멜론에서 한동윤 평론가에 의해 그해의 10대 앨범으로 선정되기도 했다.
2018년 3집 앨범 '그런 세상'이 발매되었다.
2016년에는 부산 MBC의 초청으로 MBC목요음악회에서 극단 누리에와 함께하는 스토리가 있는 이미지 콘서트로 연극과 함께하는 음악극의 형식으로 콘서트를 연 바 있고 2018년 3월에는 탈핵을 주제로 홍성담 등 국내 유수의 화가들과 함께 '핵몽2 돌아가고 싶다, 돌아가고 싶다'를 콜라보해서 신곡을 발표하는 연주회를 열었다.

토다 멤버 :
작곡 및 건반 이기녕
(동의대 교수, 서울대 및 일리노이대 석사 인디애나대 박사)
바이올린 조혜운
(한예종 외래교수, 한예종 졸업 및 보스턴대 박사수료)
피리 진형준(부산시립국악관현악단)
해금 윤해승(부산시립국악관현악단)
드럼 윤혁성(동의대 교수)
기타 이달현(동의대 외래교수)
베이스 정우진
보컬 이상(동의대 외래교수), 이소연
피아노 구민경

토다의 앨범 및 주요 공연 연혁
2008 EBS 공감 출연
2011 1집 앨범 T.O. to Dream Age 발매
2012 KBS TV 'TV 문화 속으로 출연
2012 국립 부산 국악원 '토요 신명무대' 토다 단독공연
2012 부산 락페스티벌
2012 해운대 문화회관 '천원의 행복' 토다 단독공연
2014 울산방송 뒤란 출연
2014 방송통신대학교 OUN TV
　　　 '우리시대의 작곡가' 이기녕 출연
2015 부산 KBS 'TV 문화 속으로' 출연
2015 울산방송 '뒤란' 출연
2015 2집 The Moment 발매
2016 울산방송 '뒤란' 출연
2016 울산방송 '뒤란' 출연
2018 핵몽 2 돌아가고 싶다, 돌아가고 싶다 연주회
2018 금정문화회관 수요음악회 출연

Modern music can be regarded as 'difficult'. Group Toda has been creating and playing music that is more accessible to the general public. In May 2012, at the invitation of the Embassy of the United States, the US concert in Washington was completed successfully. The 21st century is far beyond post-modernism and may be called the era of convergence or crossover. Toda's music is composed of music suitable for the age of convergence. There are a lot of songs in the repertoire including modern rock songs (the moment I saw you).

Every time they performed musically, they experimented with new experiments. In particular, in November 2013, they performed a collaboration between art and Choi Kyu-sik and installation art at the Busan Art Center. In 2014, they performed with DJ Manson and electronic acoustics at the Dongnae Cultural Center.

In 2011, his first album, T.O.D.A. In 2015, he released his second album, The Moment, which was selected by Melon as one of the top ten albums of the year.

In 2018, the 3rd album "Such a World" was released.

In 2016, at the invitation of Busan MBC, we held a concert in the form of a music drama with the drama at an MBC Thursday Concert with a story with a troupe 'Nuri'. In March 2018, we collaborated with prominent Korean artists such as Hong Sung-dam and "Nuclear Dream 2 wants to go back" to announce a new song under the theme of denuclearization.

In March 2018, a collaboration with leading Korean artists such as Hong Sung-dam and "Nuclear Nightmare 2" was held to announce the new song.

Members :

Composition and Keyboard / Gi Nyoung Lee
(Professor, Dong-Eui University, MS, Seoul National University and MM, Illinois University and DMA, Indiana Univ.)

Violin / Hye-woon Cho
(Outpatient Professor KNUA, Graduated KNUA and Completed Doctorate course in Boston University)

Piri / Hyung-Jun Jin
(Busan Civic Orchestra of Korean Traditional Music)

Haegum / Hae Seung Yun
(Busan Civic Orchestra of Korean Traditional Music)

Drum / Yun Hyunk Sung (Professor, Dong-Eui University)

Guitar / Dal-Hyun Lee,

Bassist / Woo-Jin Chung

Vocal / Sang Lee, So-Yun Lee

HEXAGON 한국현대미술선
Korean Contemporary Art Book